시간을 만지는 사람들

박물관 큐레이터로 살다

최선주 지음

시간을 만지는 사람들

박물관 큐레이터로 살다

최선주 지음

주류성

차례

제3부

박물관,
숨겨진
이야기

책을 열며

나는 30여 년 동안 국립박물관 큐레이터로서 일해왔다. 그 사이 새 국립중앙박물관 건립과 한국 박물관 개관 100주년 기념사업 등 박물관 역사에 기념비적인 프로젝트에 참여할 기회도 가졌다. 그리고 국립중앙박물관 초대 어린이박물관 팀장, 국립춘천박물관장, 국립중앙박물관 학예연구실장을 거쳐 국립경주박물관장까지, 감사하게도 한 사람의 큐레이터가 겪기에 과분할 정도로 많은 일들을 지나왔다.

큐레이터로 살기 시작한 지 7년째 되던 2000년, 용산 새 국립중앙박물관 건립현장에 파견되어 2005년 박물관 개관까지 전 공정에 참여했다. 건물이 올라가는 것을 보고 있으면 황량한 벌판에 혼자 서 있는 것 같았다. 안전모를 쓰고 현장을 누비며 새 박물관을 완성하면서도 미래의 박물관이 어떤 평가를 받게 될지 걱정도 됐다. 독일, 영국, 프랑스, 네덜란드 등 세계 유수 박물관을 견학하였고, 그렇게 얻은 정보를 새 국립중앙박물관에 적용하였다. 국립중앙박물관을 찾을 때마다 텅 빈 전시실을 채우기 위해 고민했던 젊은 날의 모습과 관람객이 가득 찬 지금의 모습이 겹쳐져 가슴이 뭉클하다.

용산 국립중앙박물관 건립추진단에서는 아직 풋내나는 큐레이터로서 국립박물관의 미래를 꿈꿨다면, 2009년 한국 박물관 개관 100주년 기념사업 추진 팀장을 맡게 되면서는 박물관의 과거를 돌아보게 되었다. 전국 600여 개 공·사립 대학 박물관·미술관과 함께 공동사업을 추진하며 박물관을 거쳐 간 많은 큐레이터 선배들을 만났고, 그들이 겪은 박물관 에피소드를 기록으로 남겼다. 그때의 경험은 큐레이터들의 생생한 이야기를 남기고, 전하고 싶다는 바람을 갖게 했다. 그리고 큐레이터로서의 시간에 막을 내리는 지금, 나는 이제서야 그 바람을 이루고자 한다.

박물관에는 유물과 그 유물이 지나온 시간들, 그에 얽힌 사람들의 이야기가 가득 담겨 있다. 그리고 그 의미들을 잊지 않고, 더 많은 사람들에게 전달하기 위하여 보이지 않는 곳에서 노력하는 큐레이터들이 있다. 그렇기 때문에 큐레이터는 시간을 만지는 사람들이라고 할 수 있다.

이 책은 우리나라 박물관 110년의 역사 중에서 전환기라 할 수 있는 1990년 이후부터 현재까지 큐레이터로 일하면서 경험하고 느낀 것들을 다루었다. 특히 불교 조각사를 전공한 큐레이터로서 불상 연구와 국립중앙박물관 불교조각실 전시에 얽힌 이야기, 또 가장 기억에 남은 영월 창령사 터 오백나한상을 비롯하여 최근 국립경주박물관이 기획한 〈고대 한국의 외래계 문물〉 특별전에 이르기까지 수많은 특별전과 함께 하면서 느낀 소감을 함께 나누고자 했다. 그리고 국립박물관 큐레이터로 일하면서 가장 보람 있었던 일과 숨겨진 이야기를 진솔하게 담았다. 이 책이 큐레이터를 꿈꾸는 사람들과 박물관을 사랑하고 즐겨 찾는 관람객들에게, 그리고 박물관에 선뜻 들어서지 못하는 분들에게도 박물관이 조금 더 가깝게 느껴지는 계기가 될 수 있기를 바란다.

이 책이 나오기까지 많은 의견과 조언을 해 준 국립박물관의 선후배, 동료들에게 감사드리며, 주류성출판사 편집부 직원들에게도 고마운 마음을 전한다. 그간, 박물관 일로 가정을 등한시해온 가장을 묵묵히 지켜보고 마음의 지원을 아끼지 않았던 아내와 가족에게 진심 어린 감사를 보낸다.

2022년 이른 봄

최 선 주

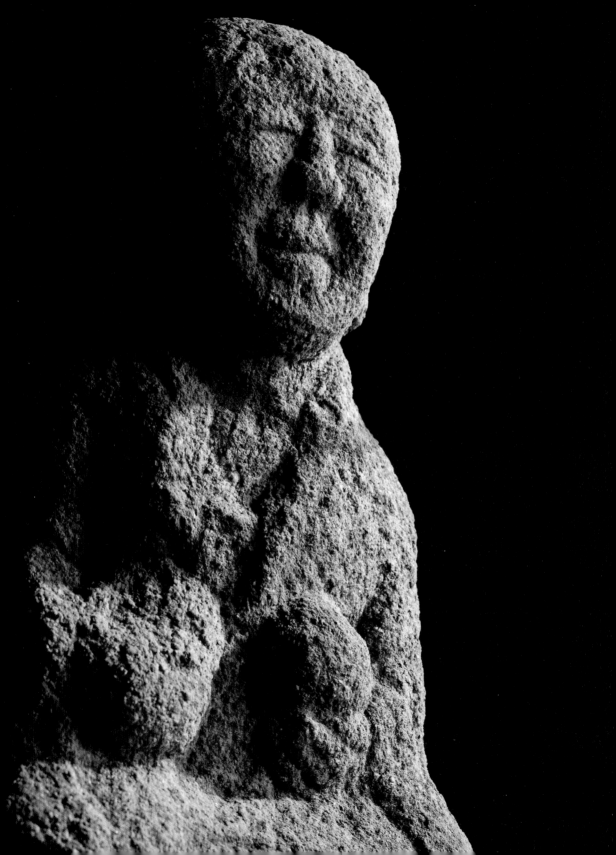

큐레이터,
불상을 마주하다

———

I

우리는 박물관에서 만나는 수많은 금동불상과 석조불상, 대형 철조불상을 예배의 존상尊像이라기보다는 그 시대의 뛰어난 예술 작품으로 인식하곤 한다. 또 큐레이터로서 불상을 마주하게 되면 특별전의 전시 품목으로 여기거나 연출 대상인 이른바 '오브제'로만 고민하게 된다. 특히 머리나 몸체만 있는 불상을 전시할 때는 더욱 그렇다.

국립박물관에서 일하는 큐레이터들은 고고학, 미술사학, 역사학 등을 전공한 전문가들이다. 큐레이터는 자기 전공과 관련된 소장품을 연구하거나 특별전시를 기획하여 실행할 때는 신들린 사람처럼 일한다. 그렇지만 박물관 일이라는 것이 항상 자기 전공 분야와 관련된 연구와 전시 업무만 있는 것은 아니다. 국립박물관 큐레이터는 때로는 신규 사업을 개발하고 민원 업무를 처리하는 등 다양한 업무를 동시에 진행하는 공무원이기도 하다. 박물관에서 다양한 일상 업무를 보면서 자기 전공을 살려 나가기란 여간 어려운 일이 아니다. 학문에 대한 뜨거운 열정과 끈기 없이는 물리적 조건에 발목 잡히기 십상이다. 불교조각사 전공자인 나역시 평범한 직장인이 되지 않으려고 박물관에 소장된 불상을 연구하고 틈틈이 사찰을 탐방하거나 특별전을 찾아다니면서 불상에 지속적인 관심을 기울였다.

2000년 겨울, 용산 새 국립중앙박물관의 건립 현장에 파견된 뒤로는 불교조각실의 전시 구성과 연출을 위해 더 많은 시간을 보냈다. 작은 금동불상과 대형 석조불상, 철조

불상을 어떻게 배치하고 전시해야 불상의 조형적인 아름다움이 더 돋보일 수 있을지를 두고 몇 날 며칠을 고심했다. 불상의 시대별, 재질별 배치를 비롯하여 관람객의 입장에서 온전히 감상할 수 있는 시선과 구도, 전시실의 조명, 유물 받침대의 디자인, 관람 동선 등 세세한 부분까지 신경을 써야만 했다. 불교조각실 전시 설계 중에서 금동반가사유상만을 위한 독립 공간을 조성하고 하남 하사창동 대형 철불과 머리만 남은 철조불두鐵造佛頭와 석조불두石造佛頭의 공간을 꾸미는 데 열정을 쏟았다. 갖가지 시행착오와 셀수도 없는 '새로 고침'을 반복한 끝에 전시실을 오픈하여 선을 보였다. 이처럼 고생 끝에 마련된 전시 공간을 좋아해 주고 오래 머물며 감상하는 관람객들을 보면 고뇌하고 긴장했던 순간과 땀 흘렸던 수많은 시간들이 보람으로 남는다.

여기에서 다루고자 하는 불상들은 큐레이터로 일하면서 특별히 나와 인연이 깊은 불상이다. 논산 관촉사의 거대한 석조보살상은 나를 박물관 큐레이터로 이끌었다. 작은 불당에 갇혀 존재조차 몰랐던 임실 진구사 터의 석조불상은 내가 처음 발견해 소개하게 되었고, 지금은 온전하게 복원되어 통일신라시대 석조비로자나불상으로 그 가치를 인정받았다. 또 국립춘천박물관 수장고에 잠들어 있던 영월 창령사 터 오백나한상과의 만남은 나의 박물관 생활에 커다란 변화를 가져다주었다.

나를 큐레이터로
만든
은진미륵

국립중앙박물관과 지역 소재 13개 국립박물관에 근무하는 큐레이터는 현재 200여 명이다. 내가 처음 박물관에 근무할 때는 큐레이터가 80여 명밖에 안되었다. 국립박물관 큐레이터가 되기 위해서는 기본적으로 박물관 관련 분야에서 석사학위를 취득해야만 시험을 볼 수 있는 자격이 주어진다. 학예연구사 채용 시험은 일반 공무원 시험처럼 매년 정기적으로 있지 않고 정년으로 빈자리가 생기거나 직제가 개편되어 인원이 늘어나게 되면 그때마다 충원 시험이 공고된다. 필기시험과 면접시험에 합격해 큐레이터가 되면 6~7급 상당의 연구직 '국가공무원'으로 출발하게 된다. 국립박물관 직원은 문화체육관광부 소속 공무원이다.

나는 대학 첫 답사 때, 논산 '관촉사의 은진미륵'을 만나면서부터 큐레이터를 꿈꾸기 시작했다. 처음 만난 거대한 불상에 놀라 정신없이 바라보고 있는데, 답사를 인솔한 선배의 설명이 들렸다. "불상이 아주 크다는 점이 놀라울 뿐, 양식적으로는 수준이 떨어지는 불상이다." 그날 저녁 선후배가 어우러진 뒤풀이에 참석하여 관촉사의 은진미륵에 대해 밤늦게까지 많은 얘기를 나누었다. 그때 오갔던 대화들이 나를 박물관으로 이끈 계기가 될 줄은 당시에는 몰랐다.

답사를 다녀와 여러 자료를 찾아봐도 은진미륵에 대한 설명은 규모만 크지 조화와 균형을 갖추지 못한 고려 초기를 대표하는 거대 석불로만 거론되고 있었다. 그러나 내 생각은 조금 달랐다. 처음 불상을 보았을 때, '못생겼다'는 인상보다는 머리 위에 쓴 특이한 보개寶蓋와 커다란 눈과 도톰한 입술이 만들어 낸 위엄 있는 표정에 압도당했다. 그동안 보았던 불상과는 너무나도 다른 모습과 크기에 놀라 왜, 어떻게 이런 거대한 불상이 그곳에 만들어지게 된 것인지 그 제작 배경이 궁금해졌다. 곧바로 불교미술을 공부하는 '전남문화연구회' 동아리에 들어가 차츰 문화재에 눈을 뜨기 시작했고 틈만 나면 유적지를 찾아다녔다. 그것도 부족해 '불

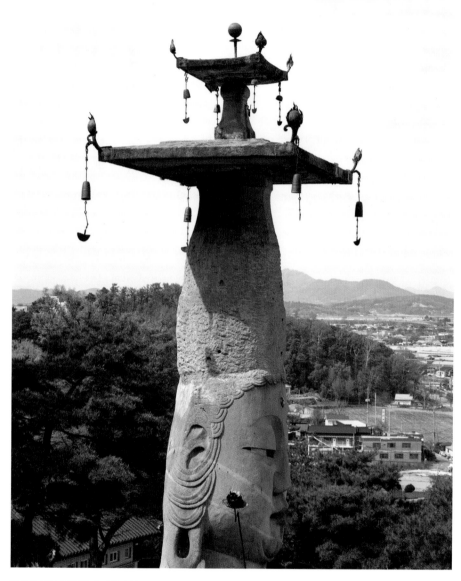

관촉사 석조보살입상의 보개 장식

©한정엽

시간을 만지는 사람들 **박물관 큐레이터로 살다**

교학생회' 동아리에도 가입해 불교 교리 공부와 사찰 탐방에 흥미를 붙였다. 당시 최고 인기 강좌인 이태호 교수의 '한국미술사', '동양미술사' 강의를 들으면서 대학원 진학을 결심했다.

나를 한국 미술사 공부로 이끌었던 관촉사 은진미륵에 대한 호기심은 대학원 석사학위 논문인 「고려 전기 석조대불연구」(1992년)와 「고려 초기 관촉사 석조보살입상에 대한 연구」(2000년)로 이어졌다. 이 논문은 관촉사 은진미륵이 여러 대학원생들의 석사학위 논문의 주인공으로 등장하는 시발점이 되었다. 이러한 연구들이 바탕이 되어 관촉사 은진미륵이 마침내 '보물'에서 '국보'로 승격했을 때의 감회는 남달랐다.

관촉사 석조보살입상(은진미륵의 정식 명칭)은 높이 18.12m의 대불大佛로, 우리나라 불상 중에서 가장 크다. 『신증동국여지승람新增東國輿地勝覽』과 『관촉사사적기灌燭寺事蹟記』를 통해 고려 광종(재위 949~975) 대에 조성된 것으로 알려져 있다. 그렇지만 이 보살상의 조성 주체를 흔히 지방호족으로 추정하거나, 지역의 한 유파流派를 대표하는 지방 불상 정도로 인식했다. 또한 통일신라시대 석굴암 본존불의 사실적인 불상 양식과 비교하여 불신佛身의 비례가 맞지 않는 커다란 석주石柱에 불과하며, 신라 전통이 완전히 사라진 최악의 졸작으로 폄하되기도 했다. 이러한 기존의 견해에 대해 나는 새로운 시각을 제시했다. 이 거대한 상이 "비록 지방에 있다 하더라도 중앙에서 파견된 조각장 혜명慧明 스님에 의해서 만들어졌고 중앙집권의 기초를 다지는 정책 차원에서 논산에 세워진 상"이라는 것이다. 그것도 고려 전기를 대표하는 불상이라는 점을 강조했다.

관촉사 보살상을 기존과 다른 시각으로 볼 수 있었던 이유는 크게 두 가지였다. 머리 위에 쓴 면류관冕旒冠과 같은 특이한 보개 장식과 이 보살상이 세워진 장소이다. 이러한 면류관 보개 장식은 통일신라시대 불·보살상에서는 찾아볼 수 없는

관촉사 석조보살입상의 얼굴

새로운 도상이다. 제왕帝王이 공식적인 행사에서 쓰는 면류관은 왕을 상징하는데 이 세속적인 의미의 면류관을 왜 이 보살상이 쓰게 되었을까? 또 어째서 중앙에서 특별히 파견된 승려 조각장 혜명에 의해서 제작되었을까, 그것도 고려의 수도인 개경에서 멀리 떨어진 후백제 지역에 조성했을까? 이러한 의문을 가지고 고려의 정치, 경제, 사회, 불교 사상적인 면을 들여다보았다.

관촉사 보살상이 조성된 시기는 전 제왕권을 강력하게 추진한 광종 대였다. 나는 광종이 왕권 강화와 함께 불교를 맹신했던 군주였기에 옛 후백제 땅인 은진 지역에 거대한 크기의 보살상을 조성하였으며, 제왕의 권위를 상징한 면류관 형태의 보개가 등장한 것으로 추정했다.

　내가 큐레이터로 살아가도록 이끈 관촉사 보살상에 대한 애정은 남달랐다. 신문기사나 칼럼 또는 논문에서 '은진미륵'에 대한 작은 언급이라도 보게 되면 가슴이 마구 뛰었다. 2013년에는 정말로 심장이 터질 듯한 벅찬 일이 있었다. 은진미륵의 얼굴을 아래에서 쳐다보면 눈동자가 검은색으로 채색된 것처럼 보인다. 그런데 2013년에 관촉사 은진미륵 조사 자문 위원으로 참가하여 비계飛階를 타고 직접 올라가 자세히 살펴보니, 바탕인 화강암을 파내고 흑색 점판암으로 눈동자와 내외안각內外眼角 주름을 정교하게 조각하여 끼워 넣은 것을 확인할 수 있었

관촉사 석조보살입상의 눈

다. 이 새로운 사실을 알게 되었을 때의 희열과 짜릿함을 지금도 잊을 수가 없다. 큐레이터가 되지 않았다면 어떻게 이런 경험을 할 수 있었을까 감사하고 또 감사할 일이다.

관촉사 은진미륵에 대한 새로운 평가가 꾸준히 진행되어 마침내 2018년 2월, 문화재 국보 심의 회의에서 유물 등급이 기존 '보물'에서 '국보'로 승격되었다. 문화재 위원들이 "관촉사 석불입상은 현존하는 우리나라 석불 중 규모나 조형성 면에서 완벽하고 정성을 들인 상으로 석굴암 불상과 더불어 한국을 대표하는 불상이므로 국보로 승격하여 보존하는 것이 매우 합당하다"라고 평가했다. 대학 답사 때 의문을 품었던 '못생긴 관촉사 은진미륵'의 명예를 회복하고자 제기했던 주장들이 빛을 발하게 되어 드디어 고려 전기를 대표하는 석불로 인정받게 된 것이다.

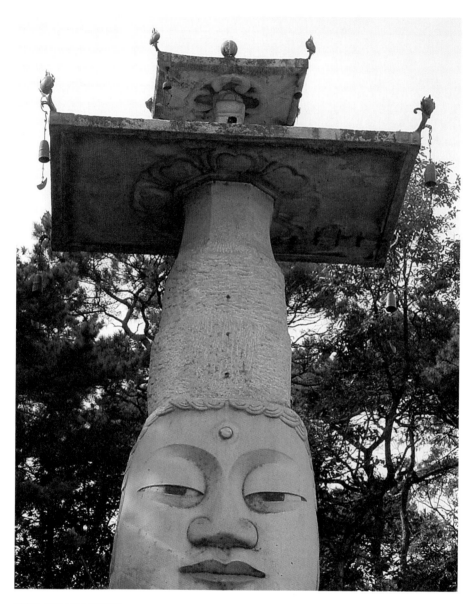

관촉사 석조보살입상의 보관

시간을 만지는 사람들 **박물관 큐레이터로 살다**

관촉사 석조보살입상 백호 장식

얼마 뒤 국립중앙박물관에서 개최한 〈대고려918-2018, 그 찬란한 도전〉 특별전 도록에 '고려시대 석조대불' 칼럼을 쓰면서 느꼈던 감동의 순간도 잊을 수 없다.

 박물관 큐레이터가 꿈인 사람들은 저마다 꿈을 이루기 위해 노력하고 있을 것이다. 국립박물관에서 학예연구직으로 일한다고 하면 "유물을 마음껏 볼 수 있어 부럽다"고 이야기하는 사람도 있다. 일반인들이 보기 어려운 유물을 많이 볼 수 있을 것 같지만 실상은 꼭 그렇지도 않다. 정기적으로 이루어지는 유물 교체 전시 때나 진열장의 센서 점검 또는 먼지 제거를 위해 진열장을 열 때 잠깐 유물을 꺼

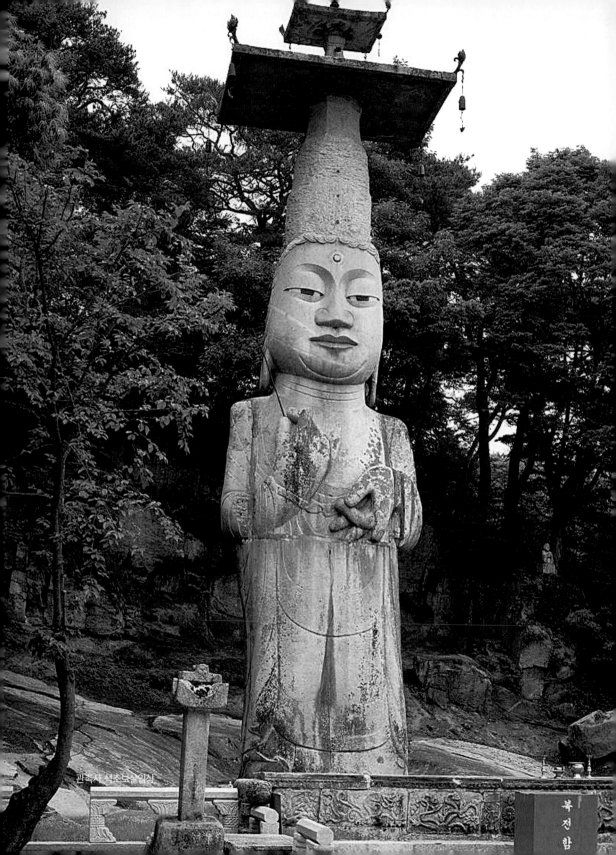

관촉사 석조보살입상

복전함

내 볼 수 있는 기회가 있기는 하지만 여유 있게 들여다보기는 어렵다. 업무로 접근하면 개인적 호기심이나 관심으로 볼 때와는 전혀 다른 느낌이다. 서화나 서지학, 금동불 같은 분야의 전공자가 다른 전공자에 비해 수장고에서 유물을 조사할 기회가 더 많은 것은 사실이다.

고려시대 석불을 전공한 나에게는 박물관 수장고가 멀게 느껴졌지만 우연찮게 관촉사 은진미륵의 이마 한가운데 백호白毫를 장식했던 '청동 원형 동판'을 만날 수 있었다. 이 원형 동판은 1960년에 백호를 보수할 때 발견되어 박물관 수장고에 보관되고 있었으나 잘 알려지지 않았다. 30.5cm 크기의 원형 동판 뒷면에는 "正德十六年 四月 十五日 大施主閑山李氏 大施主金氏 大施主金彭祖" 등이 먹으로 쓰여 있어 '정덕 16년(正德十六年, 1521)'에 관촉사 은진미륵이 수리되었음을 알 수 있었다. 다른 불상들은 대부분 백호의 크기가 5cm 미만인 것을 감안하면 30cm나 되는 동판이 은진미륵의 백호에 붙어 있었다니 백호마저도 얼마나 큰지 짐작이 갈 것이다. 게다가 이 커다란 백호와 함께 머리 위 보관寶冠 부위에 둘렀던 금동제 화관金銅製花冠이 남아 있었다면, 면류관을 쓴 관촉사 석조보살상의 위용이 얼마나 대단했을지 상상이 될 것이다.

관촉사 은진미륵과의 인연으로 인해 불교조각을 연구하고 박물관에서 일을 시작하게 되었다고 여기기에, 나는 시간이 날 때면 그곳을 찾아 마음속으로 감사 인사를 하고 그 특별한 인연을 되새기곤 한다.

반가사유상과
이집트 왕비

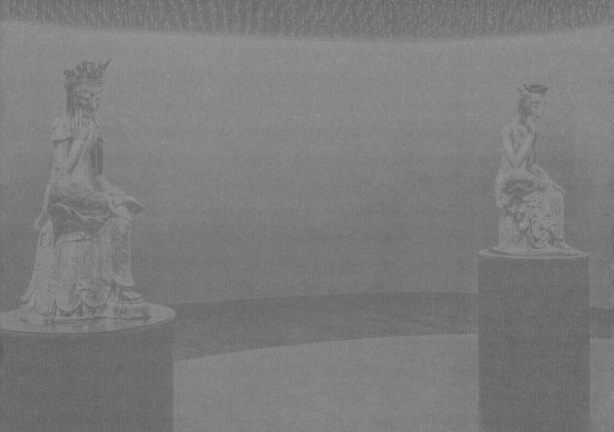

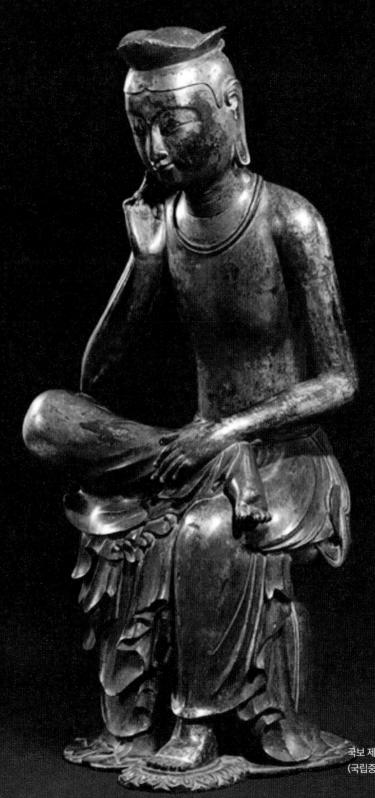

국보 제83호 금동반가사유상
(국립중앙박물관)

외국 박물관에서 가장 빌리고 싶은 우리나라 유물은 어떤 유물일까? 많은 사람들이 '국보 제83호 금동반가사유상'을 꼽는다. 현재까지 국외 전시에 일곱 번이나 출품되어 2,255일 동안 우리나라를 떠나 국외에서 한국 문화의 예술성을 자랑했던 상징적 문화재이기 때문이다. 그러나 실제 국외 전시에 가장 많이 나갔다 온 유물은 '부여 외리 문양전(보물)'으로 22차례이고, 2위는 8회를 기록한 '도기 기마 인물형 명기(국보)'이다.

국보나 보물로 지정된 국가지정문화재를 국외로 반출할 때에는 반드시 '문화재 보호법'에 따라 문화재위원회의 심의와 문화재청장의 허가를 받아야 한다. 문화재 국외 반출 심의 기준은 대여 목적의 타당성과 전시 장소, 유물 보존 상태와 운반의 안전성 등을 중요하게 다룬다.

2013년 미국 뉴욕 메트로폴리탄 박물관에서 열린 〈황금의 나라, 신라〉 특별전에 국보 제83호 금동반가사유상이 출품될 예정이었으나 문화재위원회에서 '해외 반출 대상품 중 국보·보물급 문화재가 너무 많고 대여 기간이 길다'는 이유로 보류 판정을 내린 적이 있다. 이 때문에 유물 대여 업무를 진행중이던 국립중앙박물관의 입장이 난처해졌다. 메트로폴리탄박물관 측에서는 전시의 중요성을 재차 강조하면서 반가사유상을 빌리기 위해 외교부 등 여러 채널을 가동해 강력한 의지를 표명했다. 문화재위원회는 "유물 운송 및 포장과 관련된 서류를 보완하고 앞으로는 장기간 혹은 대량의 국외 반출은 자제한다"는 조건을 달아 결정을 번복해 우여곡절 끝에 전시할 수 있었다.

그렇다면 국보 제83호 반가사유상이 지닌 조형성과 예술적 가치가 어느 정도이기에 외국 박물관이 그토록 전시를 하고 싶어할까? 오른발을 왼쪽 무릎 위에 얹고 오른쪽 손가락을 뺨에 대고 생각에 깊이 잠긴 이 반가사유상은 입가의 신비롭고 오묘한 미소로 깨달음의 희열을 드러내는 동시에 이상화된 완벽한 조형과

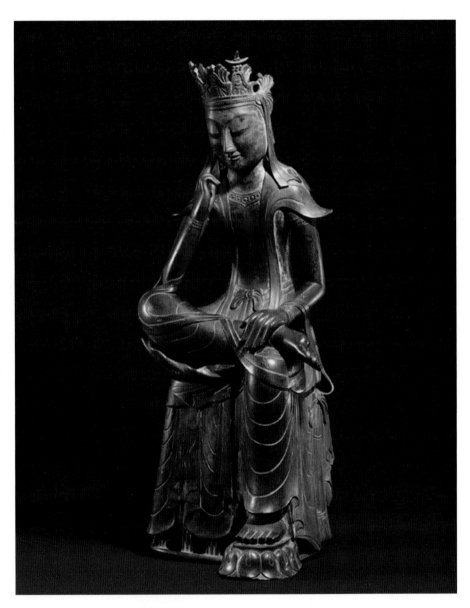

국보 제78호 금동반가사유상(국립중앙박물관)

입체감과 생동감 넘치는 세부표현, 그리고 완성도 높은 주조 기술을 보여준다. 가히 6~7세기 동아시아 불교조각 가운데 최고의 걸작이라고 할 수 있다. 이러한 예술적 평가로 인해 외국인들이 좋아하는 작품일 뿐 아니라 외국 박물관이 가장 빌리고 싶어하는 작품이기도 하다. 또한 국립중앙박물관 소장품 중 보험평가액이 가장 높은 작품이어서 행여 국외 출장이라도 나가려면 600억원에 상당하는 유물 보험부터 들어야 한다.

이러한 명성에도 불구하고 국보 제83호 금동반가사유상은 고구려, 백제, 신라 중 어느 나라에서 만들어졌는지 의견이 분분해 삼국시대라고만 표기하고 있다. 이는 반가사유상이 일제강점기 때 밀반출되어 출토지가 불분명하여 정확한 제작국을 알 수 없기 때문이다. 이 반가사유상의 제작국을 밝히기 위해 양식 연구를 진행할 때는 통상 국보 제78호 금동반가사유상과 비교하거나 경북 봉화에서 발견된 허리 하반부만 남아 있는 석조반가사유상(경북대 박물관 소장), 또는 일본 교토시 고류지[廣隆寺] 목조반가사유상과 함께 살피게 된다.

국보 제83호 금동반가사유상 전체에 나타나는 단순 간결하고 우아한 조형성 등을 백제 조각 양식의 특징으로 보기도 하여 한때 이 상을 국립부여박물관에 전시한 적도 있었다. 반면에 균형 잡힌 신체 비례나 생동감 있고 안정감 있는 불신佛身의 모습 그리고 경북 지역 반가사유상들과의 유사성 등으로 7세기 전반 신라에서 조성된 것으로 보기도 한다. 또한 국보 제83호 금동반가사유상과 양식적으로 매우 유사한 일본 고류지 목조반가사유상과 비교하여 제작국을 연구하기도 한다. 그런데 문제는 이 고류지 반가사유상의 제작지에 대해서도 백제설과 신라설, 일본 자체 제작설이 있어 혼란스럽기는 마찬가지다.

나는 2000년 11월 22일, 경복궁에 있던 국립중앙박물관(현 국립고궁박물관) 미술부에서 불교조각실을 담당하다 갑자기 용산박물관 건립 현장으로 파견되었다.

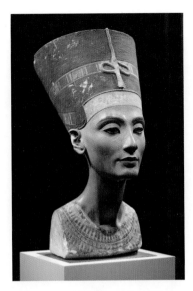
네페르티티 두상(베를린 노이에스 박물관)

현장에서 가장 먼저 해야 했던 일은 미술관과 아시아관 전시 설계 검토였다. 그때까지만 해도 국보 금동반가사유상을 불교조각실 한 켠에 독립 진열장을 두어 전시하는 것으로 평범하게 설계되어 있었다. 그런데 이렇게 설계된 반가사유상의 배치 계획을 수정해 별도의 독립 공간에 배치하게 하였다. 설계를 변경하게 된 것은 독일 전시를 위해 출장을 간 것이 계기였다. 독일 베를린 '이집트 박물관'에서 '네페르티티 두상'을 만났던 감동의 순간이 머릿속에 짙게 남아 있었기 때문이다.

1999년 국보 제83호 금동반가사유상을 포함하여 332점으로 구성된 〈한국인의 혼〉이라는 특별전이 독일 루어(Ruhr) 재단과 에센, 뮌헨, 스위스 취리히 박물관에서 유럽 순회전시로 개최되었다. 나는 유물 호송관으로 한 달간 에센에 체류하며 독일 박물관 관계자와 함께 운송해 온 유물 포장을 해포하며 상태를 점검하고 전시 연출을 진행했다. 전시 작업이 끝나는 매주 금요일 밤이면 함께 간 선배들과 기차를 타고 베를린, 뮌헨, 함부르크 지역으로 박물관 여행을 떠났다. 박물관 탐방 중 나는 '네페르티티 두상'을 보고서 한동안 자리를 떠날 수가 없었다. 네페르티티는 기원전 1353년부터 1335년까지 이집트를 지배한 파라오 아멘호텝 4세의 왕비이다. 이집트 미술의 최고 걸작으로 꼽히는 이 두상은 약 50cm의 크기로 대략 3,400년 전에 만들어진 것으로 알려져 있다.

독립된 전시 공간에 이 두상 한 점만 전시되어 있었고 조명도 오롯이 집중되어

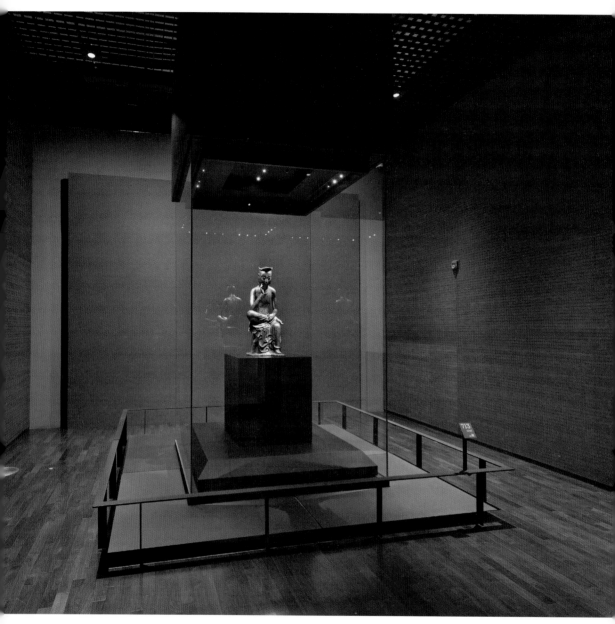

금동반가사유상의 독립전시 공간(2005~2020년, 국립중앙박물관)

시간을 만지는 사람들 박물관 큐레이터로 살다

천천히 음미하면서 감상할 수 있도록 꾸며져 있었다. 문득 우리 금동반가사유상도 이렇게 단독으로 독립된 공간에 전시하면 좋겠다는 생각이 들었다. 그때 느꼈던 전율과 감동이 용산 새 박물관에 국보 금동반가사유상이 독립 공간에 자리 잡게 하였다. 박물관 큐레이터는 유물의 조사, 대여 협의, 운송 또는 관리 업무를 위해 종종 국외 출장을 가게 된다. 그럴 때마다 틈새 시간을 활용하여 출장 지역 주변 박물관을 숨가쁘게 탐방했던 경험이 전시 연출이나 전시 포스터 구상에 절묘하게 적용될 때가 많았다. 물론 많이 본다고 해서 전시 디자인에 대한 안목이 갑자기 길러지는 것은 아니지만 전시 연출이 잘된 특별전을 목적의식을 가지고 자세히 관찰하다 보면 조금씩 보는 눈이 확장되어 가는 것을 체득한다.

상설전시실은 시대취향의 변화에 따라 전시 구성과 연출이 바뀌게 된다. 국보 금동반가사유상 독립 전시 공간도 국립중앙박물관 개관 16년 만에 크게 바뀌었다. 3층 불교조각실에서 2층 '사유의 방'으로 자리를 옮겨 두 점의 국보 반가사유상이 나란히 앉게 되었다. 무한한 깊이와 아름다움을 지닌 두 반가사유상을 한눈에 비교하면서 감상할 수 있게 되어 관람객의 만족도도 매우 높아졌다. 이제 두 반가사유상이 같은 공간에 나란히 자리 잡았으니 국위 선양을 위해 홀로 국외 전시를 떠나기는 더 어려울지도 모른다. '미소'와 '사유'를 동시에 품고 있는 반가사유상은 국립중앙박물관을 대표하는 작품일 뿐 아니라 대한민국의 국격을 상징하는 문화재임에는 틀림없다.

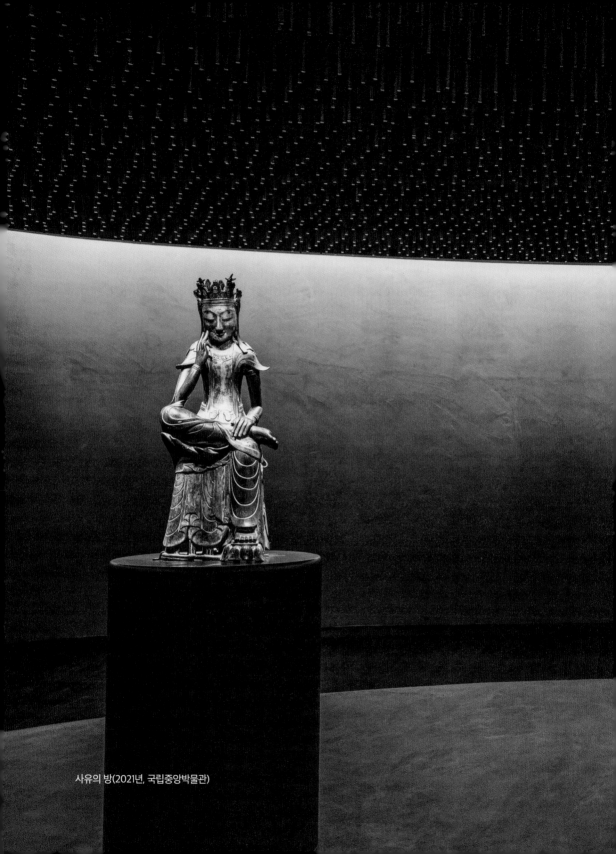
사유의 방(2021년, 국립중앙박물관)

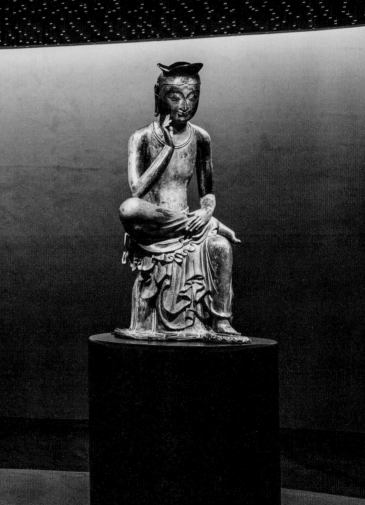

효의 상징,
감산사 부처와
보살상

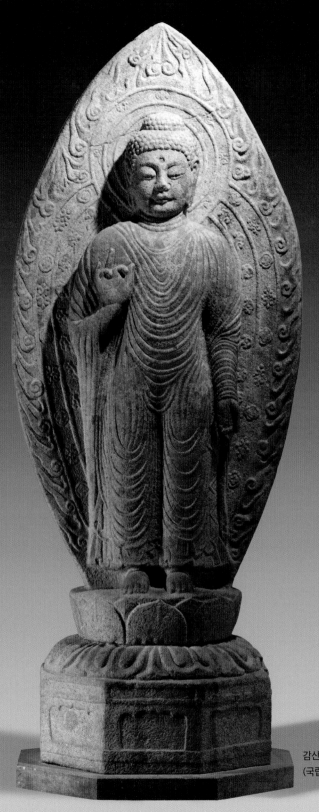

감산사 석조아미타여래입상
(국립중앙박물관)

불상이 제작되는 일련의 과정은 불상 조성 발원문을 통해 알 수 있다. 삼국시대에는 주로 금동불상에 명문으로 발원문을 남겼고, 통일신라시대에는 석불과 철불에 직접 새겼다. 고려시대와 조선시대에는 목조불상을 많이 만들면서 불상 조성내력을 종이나 비단에 자세하게 기록하여 불상 내부에 공간을 마련하여 넣어 두었다. 이른바 '복장유물腹藏遺物'이다. 오늘날 우리는 이런 복장유물을 통해 제작 주체, 시주자, 소임을 맡은 자, 조각가 등을 구체적으로 알 수 있다. 아울러 당시 사람들의 불교에 대한 인식과 경제적 여건 등 사회 전반적인 상황까지도 이해할 수 있는 중요한 자료가 되고 있다.

불상 제작의 주체는 처음에는 왕실이나 귀족들이 중심을 이뤘으나 점차 지방 호족이나 평민, 천민들까지도 참여하였다. 불상 제작의 목적은 대개 돌아가신 분이 서방 극락정토에 왕생하거나 미륵부처를 만나기를 기원하는 경우가 많다. 특히 돌아가신 부모의 극락왕생을 위해 발원한 예가 많은데, 사재를 털어 지극 정성으로 조성한 통일신라시대를 대표하는 효孝의 불상이 있다. 바로 국립중앙박물관 불교조각실에 있는 감산사 석조미륵보살입상(국보)과 석조아미타여래입상(국보)이다.

이 불상의 발원자인 김지성金志誠(652~720)은 집사시랑執事侍郎을 지낸 인물이다. 그는 자신이 소유하고 있는 논밭과 산을 시주하여 경주 동남쪽에 감산사甘山寺를 지었다. 그러고는 먼저 66세에 돌아가신 어머니 관초리觀肖里를 위해 719년에 미륵보살상을 조성하였고, 그 이듬해에는 47세에 돌아가신 아버지 김인장金仁章을 위해 아미타불상을 제작했다. 감산사 불상은 이러한 김지성의 깊은 신앙심과 돌아가신 부모님을 향한 효심 그리고 그리움으로 조성한 '효의 상징'이라 할 수 있다. 이 두 불상은 조성 연대와 발원자가 확실하고, 불교 조각사적인 면에서도 새롭게 유행하기 시작한 8세기 전반기의 불상 양식과 뛰어난 조각 수법으로

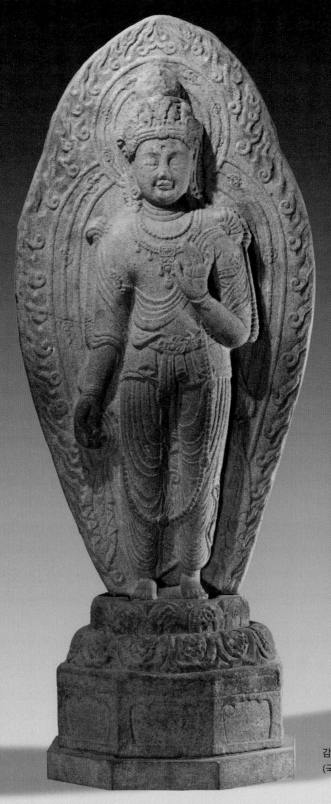

감산사 석조미륵보살입상
(국립중앙박물관)

통일신라시대의 불교조각을 대표한다.

　이 두 불상은 원래 경주 감산사 터에 있었는데, 조선총독부가 1915년에 식민통치를 미화할 목적으로 개최한 '조선물산공진회'의 장식품으로 활용하기 위해 경복궁으로 옮겨 왔다.

　나는 감산사 두 불상과 특별한 인연이 있다. 1999년, 독일 에센에서 〈한국인의 혼을 찾아서〉라는 전시가 열렸다. 마침 그 전시에 감산사 석조미륵보살상을 출품하게 되어 불교조각실을 담당하던 나는 유물 호송관으로 한 달간 독일을 다녀왔다. 당시 함께 출품되었던 국보 제83호 금동반가사유상과 더불어 우리나라 불교미술의 우수성을 유럽 사람들에게 소개하여 큰 관심과 반향을 일으켰다. 또한 이 전시는 1960~1970년대 광부와 간호사로 독일에 파견되었다가 정착한 교포들에게 조국에 대한 자긍심을 안겨 주는 데도 커다란 역할을 했다.

　감산사 불상과의 두 번째 인연은 경복궁에서 용산 국립중앙박물관으로 이사올 때 불교조각실을 꾸미는 일을 맡으면서 시작되었다. 이때 감산사 두 불상을 어떻게 전시할지를 두고 깊은 고민에 빠졌다. 처음에는 두 불상의 광배 뒷면에 새겨진 명문을 관람객이 직접 읽어 볼 수 있도록 기존 전시 방식과는 반대로 석불입상의 등쪽을 앞으로 돌려 전시하려 했다. 그런데 막상 설계대로 현장에 배치하려 하니 불상의 얼굴을 관람할 수 있는 공간이 충분하지 않아 기존 방식대로 전시할 수밖에 없었다. 이처럼 중량급 대형 유물을 설치하기 위해서는 유물의 크기와 무게, 관람객의 동선, 전시 조명, 받침대 제작 등을 포함한 시뮬레이션이 꼭 필요하다는 것을 절감했다.

　관람객들 중에는 감산사 불상과 하남시 하사창동에서 옮겨 온 고려 철불 같은 대형 불상들이 왜 1층에 전시되지 않고 3층까지 올라오게 되었는지 궁금해 하는 경우도 있다. 석조불상과 대형 철조불상의 위치는 처음 전시 설계 때부터 박물관

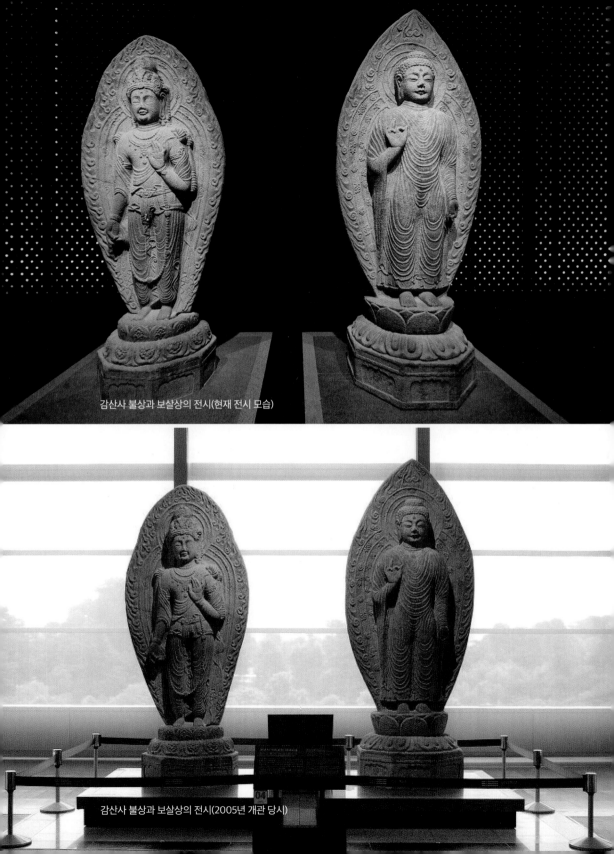

감산사 불상과 보살상의 전시(현재 전시 모습)

감산사 불상과 보살상의 전시(2005년 개관 당시)

발원문이 새겨져 있는 감산사 불상과 보살상의 광배 뒷면

시간을 만지는 사람들 박물관 큐레이터로 살다

에서 전망이 가장 좋은 전시실에 배치하는 것으로 정해졌다. 닫혀 있는 전시 공간이 아니라 바깥 풍경을 불상의 뒷 배경으로 끌어들여 자연을 병풍 삼아 그곳에서 불상이 편안하게 앉아 있는 것처럼 연출하려고 했다. 날씨의 변화에 따라 채광을 조절하며 불상이 다양하게 보일 수 있도록 한 것이지만 한계가 있었다. 현재 불교조각실은 자연 채광을 차단하여 엄숙한 분위기에서 시선이 불상에 집중되도록 2013년에 개편했다. 이것은 당시 김영나 관장의 작품이다. 2011년에 국립중앙박물관 첫 '부녀 관장' 탄생으로 주목을 받았던 김관장은 미술사를 전공한 관장인 만큼 상설전시실을 아름답게 꾸미는 데 많은 공을 들였다. 이전의 불교조각실 위치는 달라지지 않았지만 전시연출은 시대의 흐름에 맞춰 분위기가 달라졌다.

나는 불상을 연구하고 불상을 전시하는 일을 이어 가면서 가끔 불교와 어떤 인연이 있을까 하고 생각해 볼 때가 있다. 중학교를 다닐 때까지도 나의 할머니와 어머니는 '부처님 오신 날'이면 쌀과 양초를 싸들고 새벽 일찍 집을 나서 고흥 팔영산 능가사와 금탑사에 가서 불공을 드리고 오셨다. 그런 일들이 알게 모르게 불교조각사를 전공하는 데 영향을 준 것은 아닐까. 국립춘천박물관에 근무할 때 부모님과 영원한 이별을 하고, 그 뒤 국립중앙박물관으로 돌아와 감산사 부처님을 다시 만났을 때 1,300년 전에 부모님을 위해 불상을 조성한 김지성의 마음이 와 닿아 눈물을 펑펑 흘린 적이 있다. 그간 느꼈던 불상의 조형적 아름다움보다는 부모님을 향한 김지성의 애틋함이 내 가슴을 파고들었다.

미소 띤
부처의
얼굴

무엇이든 자기가 좋아하는 유물을 하나 정해 두고 박물관에 올 때마다 찾아본다면 벗을 보러 가듯, 정인情人을 찾아가듯 설렘이 가득할 것이다. 박물관 오는 길에 만나는 바람도 햇살도 여느 때와 다르게 느껴질 것이다.

나에게 국립중앙박물관 불교조각실에서 가장 멋진 미소를 띤 불상을 꼽으라면, 단연 머리만 남은 통일신라의 석조불두이겠다. 나는 힘든 일이 있거나 절실한 바람이 있을 때, 슬그머니 이 불상을 찾아간다. 마주 대하면 기다렸다는 듯이 언제나 반갑게 맞이해 준다. 그 미소를 볼 때마다 나는 위로와 무한한 격려를 받는다.

일반적으로 통일신라시대 불상의 얼굴은 자비로우면서도 위엄이 있고, 긴장감 어린 미소를 지니거나 신비로우면서도 이상적으로 표현된 상이 많다. 그런데 이 불상은 웃음을 도저히 참을 수 없다는 듯 온 얼굴에 웃음기를 가득 담고서 너무나 인간적인 표정을 짓고 있다. 무엇이 이토록 웃음을 참을 수 없게 만든 것일까. 배시시 웃음이 번진 미소를 볼 때마다 나도 저절로 따라 웃게 된다. 거친 돌덩어리에 오롯이 새긴 부처의 얼굴을 생기 넘치게 사실적으로 표현한 장인의 예술성은 위대하다. 혼이 담긴 종교 조각품인 동시에 예술적 가치가 흠뻑 묻어나는 불상이다. 누군가 이 부처에게 삶의 의미와 괴로움을 벗어나는 길을 묻는다면 말없이 이런 미소로 답을 대신하지 않았을까? 이처럼 공감이 가는 불상이 또 어디에 있을까? 문화재를 감상할 때 자신도 모르게 그 표정을 따라 저절로 미소 짓게 되는 유물을 만나는 일은 행운일 것이다.

나는 이 부처와 특별한 인연을 갖고 있다. 20년 전 국립중앙박물관 건립추진기획단 전시과에서 일할 때, 내 머릿속은 온통 새 박물관에 금동반가사유상과 대형 불상들을 어떻게 전시할지, 또 머리만 남아 있는 석조불두와 철조불두를 어느 위치에 놓고 어떻게 연출해야 할지 그 고민뿐이었다. 그런데 마침 영국 빅토리아 앨버트 박물관, 테이트 모던 미술관과 프랑스 루브르 박물관으로 출장을 갈 기회가

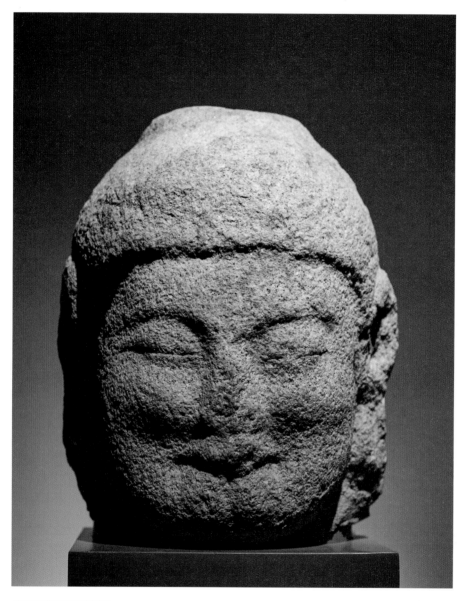

석조불두(국립중앙박물관) ©한정엽

불교조각실의 불두 전시(국립중앙박물관)

생겼다. 유럽 박물관을 돌며 대표적인 유명 전시품들을 둘러보는 기쁨도 있었지만 그보다 그곳의 전시 받침대 규격과 색채, 전시 조명, 각종 사인물 등 전시 연출에 눈길이 더 갔다. 그리스·로마 초상조각들을 볼 때는 우리 박물관의 얼굴만 있는 '미소 띤 부처의 얼굴'이 계속 생각났다. 유럽 박물관과 미술관에서 보았던 초상조각 전시 기법을 참고하여 불상을 새롭게 전시할 수도 있겠다는 생각이 들었다. 인물을 모델로 하는 초상조각과 종교적인 예배 대상인 불상의 얼굴은 근본적으로 다르지만 초상조각의 전시 연출을 꼼꼼히 관찰하면서 창안해 낸 것이 현재의 불두佛頭 전시 공간이다. 이처럼 불두의 전시 연출을 위해 끊임없이 생각하는 사이에 어느새 이 불상과 친해졌고, 어느 순간 거울을 보니 내 얼굴에서도 부처의 미소를 발견하게 되었다.

프랑스 오르세 미술관 초상조각

이 미소 부처와의 인연은 지금까지 이어지고 있다. 2020년 봄부터 코로나19로 국립중앙박물관이 갑자기 문을 닫는 날이 잦아지자 비대면으로 대국민 서비스를 어떻게 할 것인지를 논의하던 때였다. 우선 기존의 동영상을 정리하여 누리집에 올리고 새로운 포맷으로 전시품을 소개하는 동영상을 만들어 유튜브에 공개하는 것으로 의견이 모아졌다. 그때 이 '석조불두'에 대한 동영상을 만들면서 했던 멘트는 시나리오를 따로 작성하지 않아도 즉흥적인 설명이 가능할 정도로 내 마음속에는 늘 이 불두가 깃들어 있었다.

용산 박물관 불교조각실을 꾸밀 때 미소 띤 '석조불두'와 나란히 고려시대 '철조불두'를 배치했다. 돌로 만든 불상과 철로 만든 불상은 어떤 차이가 있는지, 통일신라시대와 고려시대 불상의 얼굴 표정은 어떤 점이 다른지 서로 비교해가면서 감상하도록 고려한 것이다. 유물에는 당시 사람들의 생각과 이상理想, 그리고 예술 감각과 시대정신이 고스란히 담겨 있다. 각각의 전시품에 담긴 다양한 의미를 읽어 내기 위해서는 시간을 가지고 각자 자기만의 방법과 시각으로 다가가야 한다. 그럴 때 그 감흥은 진하게 전해질 것이며 더 오래오래 기억될 것이다.

『무량수전 배흘림기둥에 기대서서』를 쓴 최순우 전 국립중앙박물관장은 철조불두에 대해 "이 부처님을 보는 순간 가벼운 마음의 흥분을 감출 수 없을 만큼 대

번에 좋아졌다. 너그럽고도 앳된 얼굴의 싱싱하면서도 그윽한 미소 속에 스며진 더도 덜도 할 수 없는 참사랑의 간절한 뜻이 내 마음을 훈훈하게 어루만져 주었던 것이다. 마음이 어두울 때 바라보면, 그 얼굴은 내가 네 마음속을 헤아리노라 하는 듯, 혹은 이해하는 듯한 표정으로 굽어보는 것 같다"라고 표현했다(최순우, 「철조여래불두」, 1980년). 거친 돌과 단단한 철로 만들어진, 그조차도 지금은 머리만 남은 불상들이 전하는 깊고 묵직한 울림은 세월을 비켜 가고 있다.

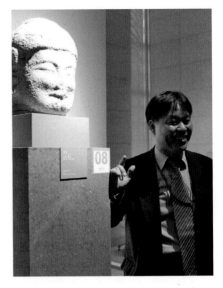

석조불두와 나

현재 내가 근무하는 국립경주박물관 정원에는 분황사 우물 안에서 발견된 머리는 사라지고 몸체만 남은 불상들이 옹기종기 모여 있다. '석조불두'와 달리 머리가 없는 불상들이다. 온전한 불상은 실내 전시실에 평온하게 안치되어 있고, 머리 없는 불상은 야외에 덩그러니 놓여있어 때로는 보는 이의 마음을 아프게 한다. 그렇지만 야외에 무심하게 앉아 있더라도 불성佛性만은 변치 않고 남아 있어 주변에 신성한 기운이 감돈다. 머리 없는 불상을 볼 때마다 안타까운 마음이 들어 요즘 나는 이 불상들을 어떻게 연출해서 다시 태어나게 할 것인지 고민하고 있다. 인위적으로 불상을 복원하기보다는 현대 작가의 상상력을 빌려 천년 전 과거의 시간과 소통할 수 있는 길을 찾고 있다.

국립경주박물관 야외 뜨락에 들르면 머리가 없는 불상 앞에서 활짝 웃거나 옆

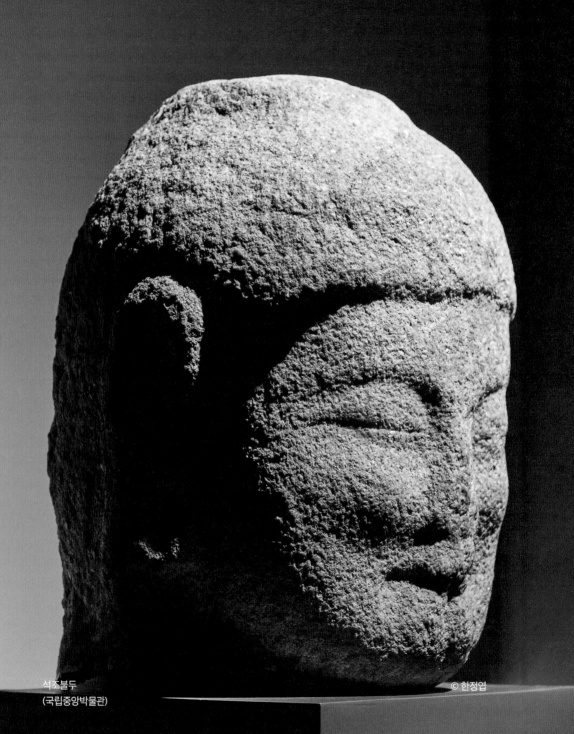

석조불두
(국립중앙박물관)

© 한정엽

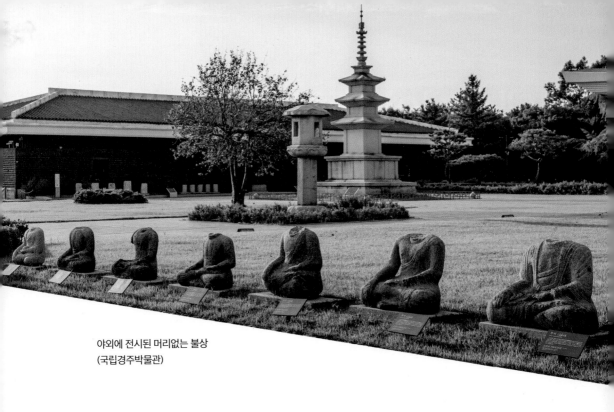

야외에 전시된 머리없는 불상
(국립경주박물관)

은 미소를 짓거나 찡그리거나 고심하거나
슬퍼하거나 하는 다양한 표정의 얼굴을 상상해 보자. 머리 없는
부처님이 자신이 상상한 표정을 지으며 멋지게 환생한 모습을 마음에 담아 보면
어떨까?

어떤 사람을 기억에서 떠올리면 그 사람의 인품과 성격까지 온전하게 그려질
때가 있다. 나이가 들수록 얼굴에는 그 사람이 살아온 이력이 묻어난다고들 한
다. 지혜가 묻어나는 얼굴, 온화한 얼굴, 깐깐한 얼굴, 덕망 있는 얼굴, 욕심이 가
득한 얼굴 등 셀 수 없이 많은 얼굴 표정들이 있다. 내 얼굴은 내 몸에 붙어 있지
만 나보다는 타인이 더 많이 본다. 그렇기 때문에 우리는 얼굴을 가꾸는지도 모
르겠다. 오늘도 나를 위해, 타인을 위해 '미소 띤 부처의 얼굴'처럼 밝은 미소를
지어 보면 어떨까.

엘리베이터를
타고 온
하사창동 고려 철불

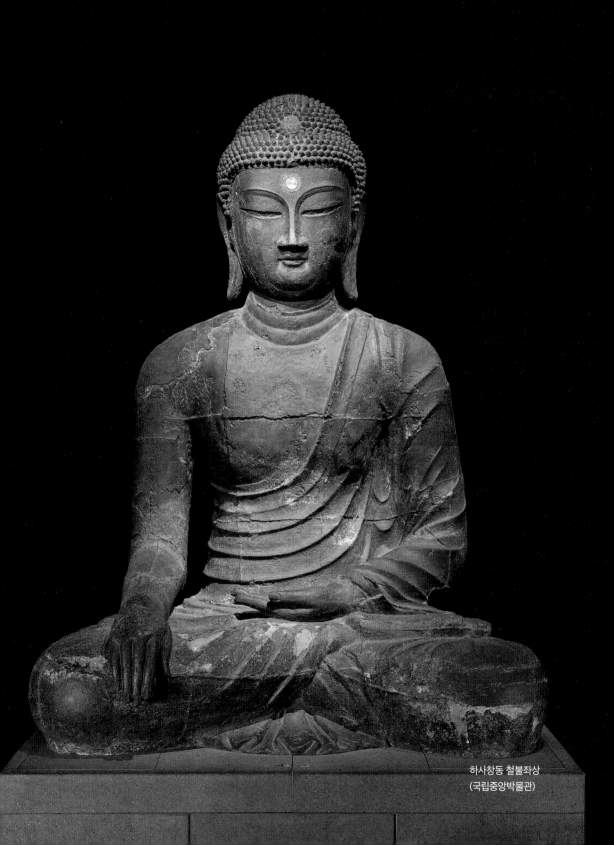

하사창동 철불좌상
(국립중앙박물관)

거대한 크기와 육중한 무게 때문에 위치를 옮길 때마다 뉴스거리로 다루어지는 철불이 있다. 바로 국립중앙박물관 불교조각실에 전시되어 있는 하사창동(경기도 하남) 출토 고려시대 '철조석가여래좌상(보물)'이다. 불상 높이가 2.88m이며, 무게가 6.2톤이나 되는 대형 철불이다. 이 철불은 2004년 용산 새 박물관으로 이사 하기 위해 경복궁 지하 전시실에서 나올 때는 벽면을 통째로 허문 뒤 크레인을 이용해 무진동 트럭에 실어 용산으로 옮겨왔다. 박물관에 도착해서는 전용 엘리베이터를 타고 3층 불교조각실까지 단숨에 올라갔다. 박물관이 덕수궁과 경복궁으로 이전할 때도 함께 다니다가 이제 용산으로 와 불교조각실에 편안하게 둥지를 틀었다.

용산 새 박물관으로 이사 올 때, 유물관리부는 당시 이건무 관장의 지시로 이 철불을 안전하게 운반하기 위해 미리 시뮬레이션을 하기까지 했다. 철불의 무게보다 중량을 무겁게 만든 유물 상자를 대형 트럭에 싣고 실제 상황과 똑같이 경복궁에서 출발하여 세종로-삼각지-용산역-용산박물관-수장고까지 육교 3개소와 공중케이블 20여 개소를 거쳐 9.5km를 이동하여 새 박물관 수장고에 도착한 후, 철불 전용 엘리베이터를 타고 전시실까지 불상을 운반하는 연습을 해본 것이다. 이건무 관장은 유물 포장조와 운반조, 해포조 등으로 나눠 10만 점의 유물을 포장하여 용산 새 박물관으로 안전하게 운반하는 데 모든 힘을 쏟아 한 건의 안전사고도 일어나지 않았다. 이렇게 치밀한 사전 점검 덕분에 철불 운반 작업은 큰 어려움 없이 마칠 수 있었다.

이러한 과정을 지켜보면서 1911년 경기도 하남시 하사창동에서 발견 당시에는 허리까지 흙속에 묻혀 있었던 이 거대한 철불을 어떻게 서울까지 옮겨 왔을까 궁금해졌다. 오늘날 특수장비를 사용해도 운반하기 힘든데, 그 당시에 이 거대한 철불을 경복궁까지 옮긴 것을 생각하면 실로 놀랍고도 대단한 일이 아닐 수 없다.

현재까지 알려진 바로는 하사창동에서 뗏목에 실어 덕풍천으로 이동한 후, 한강을 거쳐 마포나루부터는 육로로 경복궁까지 운반했다고 한다.

나는 이 철불을 경복궁에서 용산 새 박물관으로 옮겨 오기 전에 불상 받침대를 제작하는 일을 맡았다. 거대한 불상을 안치할 받침대를 만드는 데는 안전성을 가장 우선하지만 심미성도 함께 고려해야 한다. 우선 철제로 기본 골조를 튼튼하게 짠 다음 겉면을 화강암으로 씌웠다. 받침대 디자인에서 가장 신경을 많이 쓴 부분

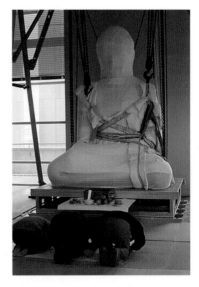

하사창동 철불좌상 이전 모습(2004년)

은 받침대 정면을 몇 조각으로 분할할 것인지, 화강석을 물갈기로 할 것인지, 아니면 잔다듬으로 할 것인지를 결정하는 일이었다. 여러 번의 시뮬레이션을 거쳐 면을 3개로 나누고 잔다듬으로 마무리했다. 또한 받침대 하부에 걸레받이를 둠으로써 관람객의 시선이 오롯이 불상에 집중될 수 있도록 하였다. 큐레이터들은 이런 받침대나 조명이 관람객의 시선에 거슬리지 않도록 각도나 위치를 신경쓰면서 유물이 안전하게 자리 잡을 수 있도록 몇 번이고 반복하여 실험한다. 물론 관람객들은 이런 수고를 전혀 눈치채지 못하겠지만 말이다.

하사창동 철불은 왼손 손바닥을 위로 향하게 하여 결가부좌한 다리 가운데에 놓고 오른손은 무릎 밑으로 늘어뜨려 손가락을 펴고 있는 항마촉지인降魔觸地印의 자세를 하고 있다. 당당한 자세와 항마촉지인의 수인, 편단우견의 법의 착용, 결가부좌한 다리 밑에 보이는 부채꼴 모양의 주름 등은 8세기 중엽에 조성된 석

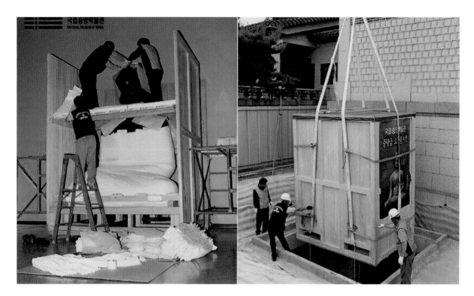

하사창동 철불 이전 모습(2004년)

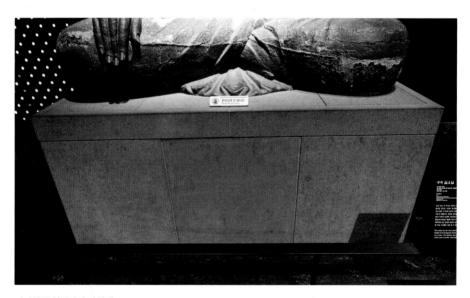

하사창동 철불좌상 받침대

시간을 만지는 사람들 박물관 큐레이터로 살다

굴암 본존불 형식을 충실히 따랐다. 그렇지만 전체적으로 양감이 줄어들고 다소 굳은 듯한 얼굴 표정과 도식적인 옷 주름 처리 등에서 고려 초기 불상 양식의 특징이 나타난다. 전시실에서 이 철불과 마주 보는 곳에 서산 보원사지 대형 철불좌상을 배치했다. 같은 고려시대 철불이지만 얼굴 표현과 편단우견의 거친 옷 주름, 딱딱한 신체 표현 등이 하사창동 철불좌상과 비교된다. 이 두 철불좌상을 대조해 가면서 감상하면 고려시대의 불상 양식이 지역적으로 어떤 차이가 있는지 이해할 수 있다.

우리나라에서 철불이 제작된 시기는 중앙에서 왕의 권력이 흔들리고, 지방 호족들이 제각각 세력을 키우던 통일신라 말기이다. 이때는 지방호족들이 철로 농기구나 무기를 만들었기 때문에 상대적으로 철을 쉽게 구할 수 있었고, 동銅보다 적은 비용으로 큰 불상을 만들 수 있었다. 그렇지만 아무리 철이 동보다 저렴하다고 해도 이렇게 커다란 철불을 쉽게 조성할 수는 없었을 것이다.

이 철불이 모셔졌던 하사창동 절터는 천왕사天王寺로 추정되고 있다. 고려의 수도 개경과 멀리 떨어져 있는 이곳에 누가 이처럼 기념비적인 거대한 철불을 만들었을까? 고려시대에는 남한강 일대 충주와 원주 지역에서 철불이 많이 만들어졌다. 충주 단호사와 대원사 철불도 이 지역에 해당된다. 그런데 이렇게 큰 하사창동 철불이 제작된 것은 매우 이례적인 일로 학계에서는 그 배경으로 태조 왕건의 신하인 왕규王規(?~945)를 주목하고 있다. 왕규는 철불이 조성될 그 당시 하남 지역을 장악했던 유력 호족이었다. 그는 세 딸을 태조 왕건에게 시집보냈고, 태조가 임종을 맞을 때 배석할 만큼 고려 왕실과 가까운 관계에 있던 힘있는 인물이었다. 바로 이러한 왕규의 사회적 배경과 경제적 지원으로 커다란 철불을 조성하지 않았을까? 그는 강력한 힘을 가진 지방호족이었으나 아이러니하게도 역모 사건으로 945년에 죽음을 맞았다.

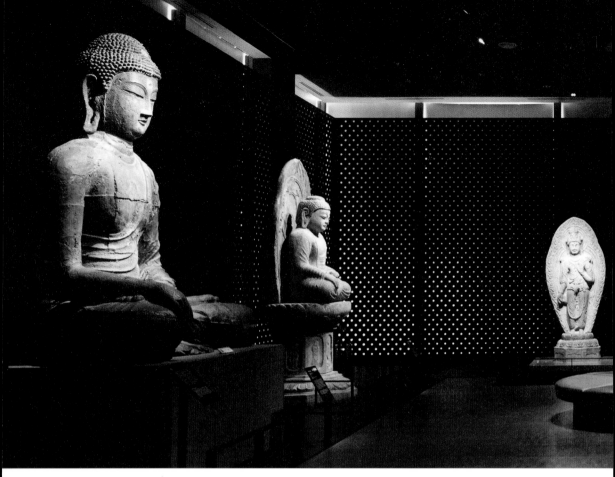

불교조각실 전시 전경(국립중앙박물관)

 경복궁 안에 있는 현 국립고궁박물관이 국립중앙박물관으로 사용되던 때, 불
상 전시실은 지하에 있어 어두컴컴하고 엄숙한 느낌이 들었다. 그런데 매달 초하
룻날이면 누군가 과일과 천원짜리 지폐를 이 하사창동 철불 앞에 놓고 갔다. 아마
도 박물관 안에서 이 철불을 자신만의 예배 대상으로 삼지 않았을까 한다. 그런데
용산으로 이사 온 뒤로는 그런 일이 없었다. 불상을 찾아오던 분이 돌아가신 것인
지, 아니면 새로 옮긴 철불의 자리가 과일과 지폐를 두고 갈 만큼 종교적인 분위
기가 느껴지지 않아서인지는 모를 일이다.

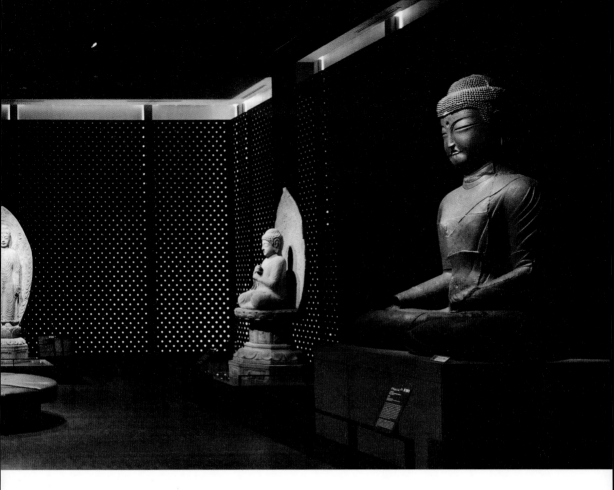

　불상은 예술 작품이기 이전에 종교적인 예배 대상이다. 불상을 예술 작품으로 대하는 일반 관람객과 신앙심이 깊은 불교 신도는 불상을 바라보는 자세가 근본적으로 다를 수밖에 없다. 거대한 하사철동 철불은 본래의 자리는 떠났지만, 전용 엘리베이터를 타고 국립중앙박물관에 안착하여 불교조각실을 찾는 사람들에게 고려시대 문화예술의 향기를 발산하고 있다. 이 불상과 관촉사 석조보살상을 볼 때마다 고려시대 사람들의 원대한 스케일을 떠올리게 된다.

돌아온 국보,
강릉 한송사 터
보살상

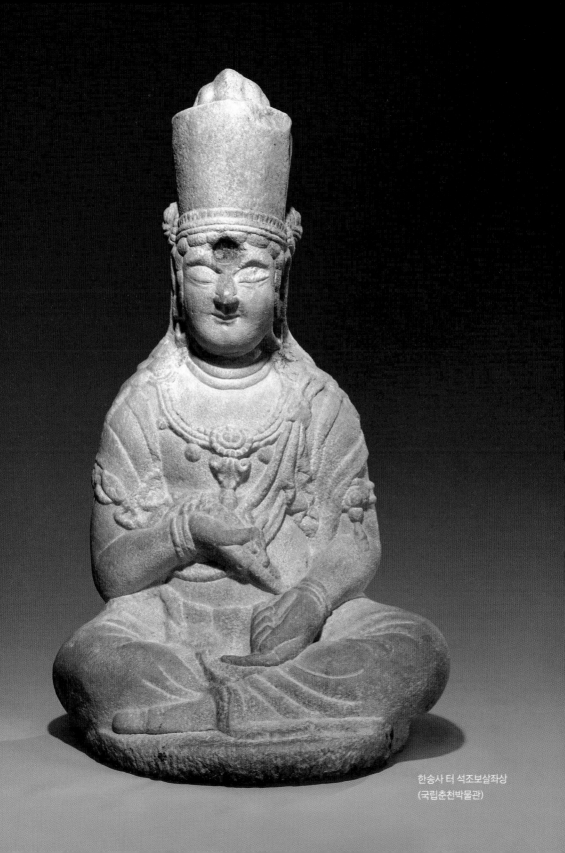

한송사 터 석조보살좌상
(국립춘천박물관)

한송사 터 석조보살좌상(강릉 오죽헌시립박물관)

시간을 만지는 사람들 **박물관 큐레이터로 살다**

일제강점기에 강릉측후소(지금의 강원지방기상청) 기사였던 일본인 와다 유지[和田雄治]라는 자가 강릉 한송사 터를 찾았다. 그는 석조보살상을 발견하여 1912년 일본으로 가져가 도쿄국립박물관에 기증해 버렸다. 다행히 이 보살상은 1965년 일본과 맺은 '한일협정'에 따라 우리나라 문화재 1,326점을 반환받을 때 국내로 돌아왔다. 그래서 지금도 이 보살상 밑바닥에 남아있는 도쿄국립박물관의 관리번호 흔적은 이 상이 겪었던 수난을 잘 보여준다. 귀환 뒤에는 국립중앙박물관에 전시되었다가 2002년 국립춘천박물관이 개관하면서 옮겨와 춘천박물관을 대표하는 문화재로 사랑받고 있다.

한송사 터 석조보살좌상은 춘천박물관의 유일한 국보 문화재이다. 이 보살상은 크기가 92cm이며 머리에는 높은 원통형의 보관寶冠을 쓰고 있고 상투 모양의 육계가 관 위로 솟아 있다. 통통한 볼을 가진 네모난 얼굴에 가느다란 실눈을 뜨고 입가에는 엷은 미소가 번져 있다. 이처럼 우리나라에서 보기 드문 하얀 대리석으로 만들어진 보살상은 평창 오대산 월정사 석조보살좌상과 강릉 신복사 터 석조보살좌상 등이 있는데 고려 전기 강원도 지역에서 유행했던 높다란 원통형 보관을 쓰고 있는 것이 특징이다. 이 보살상은 강릉 오죽헌시립박물관 소장 석조보살좌상(보물)과 매우 유사하여 함께 조성된 삼존불의 좌우 협시보살상으로 추정하고 있다.

국립춘천박물관 개관 10주년이 되던 2012년에 나는 그곳으로 발령이 났다. 개관 10주년 기념 특별전으로 강원도의 국보와 보물을 한데 모아 한국 문화 속에서 강원 문화의 가치를 재발견하는 〈위대한 강원의 문화유산〉 특별전시를 기획했다. '태조 이성계 호적(국보)'과 신사임당 작품인 '자수초충도병풍(보물)', '월정사 팔각구층석탑 사리장엄구(보물)', '상원사 문수동자좌상 복장유물(보물)' 등 전국 곳곳에 흩어져 있는 강원도 관련 국보급 문화재를 한자리에 모은 전시였다.

목조문수동자좌상(오대산 상원사)

시간을 만지는 사람들 **박물관 큐레이터로 살다**

이 전시에 1466년에 조성된 오대산 상원사의 '목조문수동자좌상(국보)'을 꼭 초대하고 싶어 월정사와 상원사를 세 차례 방문했다. 상원사의 주지 스님과 본사인 월정사 정념 주지 스님을 찾아뵙고 한국 불교조각사에 중요한 위치를 차지하고 있는 문수동자상을 특별전에 전시하고 싶다고 간곡히 요청하였다. 종단회의와 신도회의를 거쳤지만 결국 "세조 때 조성되어 단 한 번도 자리를 떠난 적이 없기 때문에 산문을 나갈 수 없다"라는 답변을 들었다. 사실 이 문수동자상이 외부로 한 번도 나온 적이 없어서 더 특별전에 선보이고 싶었는데 뜻을 이루지 못했다.

문수동자상을 대여하려던 계획이 무산되자 국립춘천박물관이 소장한 단 한 점의 국보급 문화재인 한송사 터 보살상에 더 신경이 쏠렸다. 이 보살상을 어떤 방식으로 전시할지 큐레이터들과 열띤 토론을 벌였다. 우선, 이 보살상이 출토되었던 한송사 터를 조사하는 것부터 시작하기로 했다. 한송사에 대한 기록은 예로부터 인근의 경포대, 한송정과 더불어 금강산 유람과 관동지방 탐승 여행의 필수 코스여서 시인 묵객들의 시문詩文에 자주 등장한다.

이 지역이 탐승 대상이 된 것은 뛰어난 풍광 때문이기도 하지만 신라 사선四仙이라 불리는 영랑永郎, 술랑述郎, 남랑南郎, 안상랑安詳郎과 그 무리 3천여 명이 노닐던 곳으로 신성시되었기 때문이다. 고려시대에는 이곳을 유람하려는 시인 묵객들의 발걸음이 끊이지 않았다. 고려 후기에서 조선 초기의 문인들도 이곳을 방문하여 여러 편의 시문을 남긴 유서 깊은 곳이다.

강릉 한송사 터 현장조사를 위해서는 사전에 군부대 승인을 얻어야 했다. 왜냐하면 남항진동에 있는 한송사 터는 지금은 공군비행장 안에 위치하여 마음대로 들어갈 수 없기 때문이다. 바닷가 소나무 숲속에 둘러싸인 한송사 터를 찾았을 때는 온통 모래로 뒤덮인 황량한 풍경이 우리를 맞이했다. 그런데 놀랍게도 거기에 보살상을 받치던 석조대좌 2개가 덩그러니 남아 있었다. 비록 많이 깨지고 손상

한송사 터 석조대좌(강릉 남항진동)

되기는 했지만, 사자가 웅크리고 앉아 있는 모습은 분명했다. 대좌 위에 둥근 구멍이 파여 있었는데 그 크기를 실측하여 한송사 터 보살상 하부의 돌기와 맞추어 봤더니 정확히 일치했다. 또 다른 대좌는 파손이 심해 잘 알아볼 수 없었지만 사자와 대칭된 코끼리 모습의 보현보살상을 안치했던 대좌로 추정되었다. 사자는 지혜의 상징인 문수보살이 앉는 대좌이고, 코끼리는 자비를 실천하는 보현보살이 앉는 대좌이다. 문수와 보현 보살상이 협시할 수 있는 불상은 석가모니와 비로자나 불상이다.

통일신라 9세기부터 지권인智拳印의 손모양을 한 비로자나불상을 조성하기 시작했고, 고려 전기에 화엄종과 선종에서 비로자나불을 모셨던 사실을 고려하면 한송사 보살상의 본존은 비로자나불상일 가능성이 큰 것으로 추정되고 있다. 이를 뒷받침하는 문헌 기록도 찾을 수 있다. 고려 후기의 학자인 이곡李穀(1298~

1351)이 지은 『가정문집稼亭文集』권5 「동유기東遊記」라는 여행기에도 "비 때문에 하루를 경포대에서 머물다가 강성江城으로 나가 문수당文殊堂을 관람하였는데, 사람들의 말에 의하면 문수보살과 보현보살의 두 석상이 여기 땅속에서 위로 솟아 나왔다"고 기록되어 있다. 이곡이 당시 사람들의 말을 듣고 전한 문수·보현 두 보살상이 춘천박물관 한송사 터 석조보살상과 현재 강릉 오죽헌시립박물관에 있는 석조보살상으로 추정된다.

한송사 터에 남아 있는 2개의 석조대좌를 춘천박물관으로 가져와서 보살상 받침대로 복원하여 전시하려고 문화재청에 요청하였으나 아직 발굴하기 전이라 옮길 수 없다고 했다. 할 수 없이 대좌의 실측 자료와 불교 도상圖像에 등장하는 사자를 참고하여 새로운 대좌를 만들었다. 기존에 사용하던 사각형 철제 받침대 대신에 돌로 조각한 사자 대좌 위에 보살상을 봉안하여 특별전에 선보이니 보살상의 미소가 더 온화하게 느껴졌다. 이때 만든 대좌는 지금도 보살상을 받치고 있다.

현재 '강원고고문화연구원'에서 한송사 터를 발굴하고 있다. 이 보살상과 함께 봉안되었을 본존불의 실체가 아직 드러나지 않았지만 발굴 자문회의에 갈 때마다 새로운 사실이 나오기만을 기다리고 있다. 오랜 시간이 흐르다 보면 본래의 모습은 사라지고 흔적만 남아 있는 경우가 많지만 그 편린들이 하나하나 완성형 퍼즐로 맞추어질 때가 있다. 발굴과 연구가 잘 마무리되어 원래의 모습대로 사자 대좌와 코끼리 대좌 위에 문수·보현 보살상이 안치되는 것을 상상해 본다. 벌써부터 가슴이 벅차오르고 설렌다.

피아노 연주에 놀란
장창곡 애기 부처

박물관에서 오랫동안 일하다 보면 큐레이터마다 특별히 애정이 가는 유물이 있다. 그 유물을 발굴할 때 현장에 참여했다든지, 유물을 구입할 때 담당자였거나 혹은 세부조사를 통해 새로운 사실을 밝혀냈다든지 하여 각별한 인연을 맺게 된 경우가 그렇다. 나는 과거 국립경주박물관에 갈 때마다 빼놓지 않고 만나는 불상이 있었다. 오랜만에 만난 친구처럼 그간의 안부를 묻고 마음으로 대화하던 귀여운 미소를 지닌 삼존불이다.

2021년 1월 국립경주박물관으로 발령받은 후로는 더 자주 만나다 보니 이제 한 가족처럼 친근하게 느껴진다. 그 부처는 다름 아닌 7세기 신라인들이 미륵신앙을 담아 조성한 '장창곡 석조미륵여래삼존상'이다. 학술적, 예술적 조형 가치를 인정받아 최근에 보물로 지정되더니 미소가 더 밝아졌다. 어린아이처럼 귀엽고 천진난만한 미소 덕분에 '삼화령 애기부처'라는 애칭으로 불렸는데, 그간 알려졌던 이 삼존불의 원래 봉안 장소가 경주 남산의 삼화령인지 확실하지 않다는 최근 학설로 인해 지금은 본존불이 발견된 장창곡 지명을 이름에 붙여 부른다.

이 삼존불은 신라 왕경 사찰과 남산 절터에서 옮겨 온 석조불상들이 전시되어 있는 국립경주박물관의 신라미술관에 있다. 남산의 낮과 밤, 그리고 구름이 지나는 소나무 숲 영상을 배경으로 봉안되어 있어 이 삼존불이 여전히 남산의 깊숙한 숲속에 있는 것처럼 느껴진다.

이 삼존불은 두 다리를 아래로 내리고 앉은 의좌倚坐 자세를 취한 본존불과 입상의 좌우 협시보살로 이루어져 있다. 의좌 형식의 불상은 중국 남북조시대 이후에 유행했으며 주로 미륵불을 상징한 예가 많다. 이런 자세는 우리나라 불상에서는 흔치 않다. 본존불은 원만하고 자비로운 얼굴에 오른손을 들어 손가락을 구부린 채 들고 있고 왼손은 주먹을 쥐었지만 시무외施無畏·여원인與願印의 수인手印을 하고 있다. 협시보살은 1m 정도의 작은 체구에 머리에는 꽃으로 장식된 보관

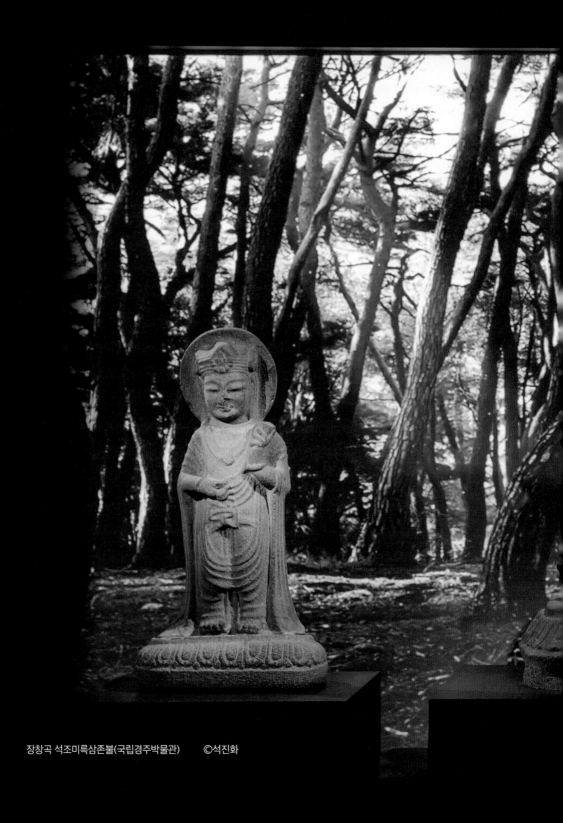

장창곡 석조미륵삼존불(국립경주박물관)　　　ⓒ석진화

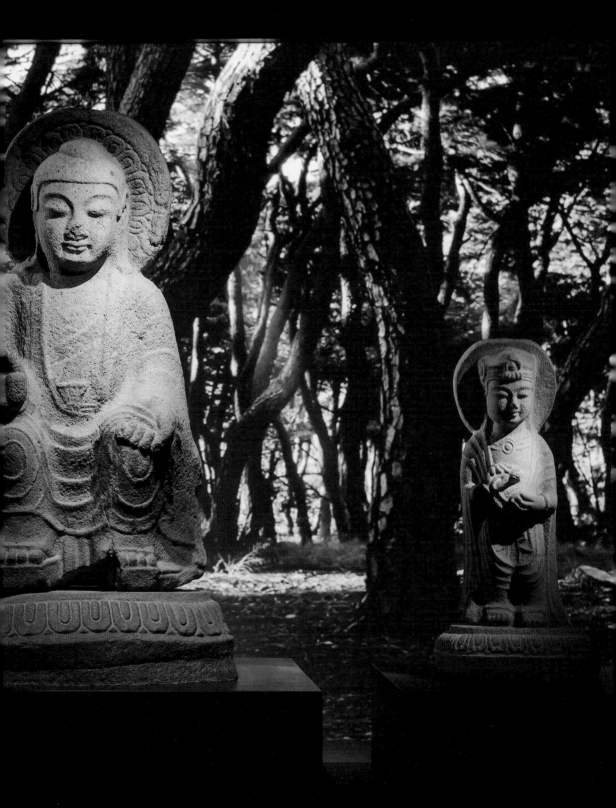

을 쓰고 손에 무언가를 들고 서 있으며 어린아이처럼 통통한 뺨과 귀엽고 해맑은 미소가 인상적이다. 이러한 특징을 지닌 장창곡 불상은 중국 북제北齊(550~577), 수隋(581~618) 불상과 양식적으로 비슷하나 중국 불상의 양식을 그대로 수용하지 않고 신라인의 미감과 정서를 반영하여 조성했다. 화강암의 거칠고 단단한 느낌이 조금도 느껴지지 않을 정도로 섬세하게 조각된 불상은 부드럽고 통통한 볼에서 풍기는 앳된 인상과 환한 미소가 조화를 이루어 보는 이도 같이 미소 짓게 한다. 더구나 이 삼존불은 삼국의 정복전쟁이 끊이지 않던 7세기 무렵에 조성되어 1,300여 년이 지났음에도 여전히 우리에게 변함없이 미소를 전하고 있다.

『삼국유사三國遺事』의 탑상塔像편 「생의사석미륵生義寺石彌勒」조와 기이紀異편 「경덕왕 충담사 표훈대덕景德王 忠談師 表訓大德」조에는 이 삼존불과 관련한 기록이 있다. 두 기록을 종합하면, 644년(선덕여왕 13) 도중사道中寺라는 절의 생의生義라는 스님이 어느 날 꿈속에 보았던 미륵상을 경주 남산 골짜기에서 실제로 발견하여 삼화령三花嶺으로 옮겨 봉안했다고 한다. 또 기록에는 8세기 경덕왕 때, 충담忠談 스님이 매년 3월 3일과 9월 9일에 이 삼화령 미륵부처님께 차를 달여 올렸다고 한다. 그러나 일제강점기에 이 석불이 박물관으로 옮겨 오기 전에는 본존불과 좌우 협시보살상이 따로 분리되어 각각 다른 장소에 보관되고 있었다. 그러다가 먼저 본존불이 1925년 남산 장창곡의 석실石室에서 발견되어 조선총독부박물관 경주분관(국립경주박물관의 전신)으로 옮겨졌고, 그 뒤 바로 두 보살상이 탑동 민가에서 발견되어 박물관으로 옮겨 와 완전한 삼존불이 되었다.

2021년 여름 어느날 밤, 늘 경건하고 고요하던 국립경주박물관 삼화령 애기부처 앞이 분주해졌다. 세계적으로 명성을 얻고 있는 작곡가이자 피아니스트인 양방언의 피아노와 첼로, 바이올린으로 구성된 삼중주가 펼쳐졌다. 이 연주회는 국립박물관문화재단이 주관한 특별 프로그램으로, '박물관 속 피아노'라는 주제로

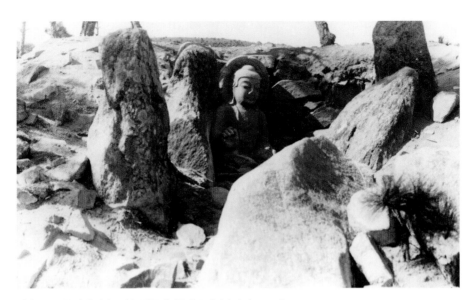

장창곡 본존불 발견 당시 모습(국립중앙박물관 유리건판 사진, 1925년)

장창곡 터 현재 모습

박물관 속 피아노 공연(2021년, 국립경주박물관)

전국 국립박물관 순회공연으로 진행되는 행사이다. 각 박물관의 대표 유물이 전시된 공간에서 아티스트가 선정한 곡을 연주하는데 비록 비대면 공연이었지만 공연 실황 영상으로 박물관 유튜브에서 언제든 감상할 수 있다.

작곡가 양방언과 촬영감독이 함께 박물관의 여러 전시실을 둘러보며 공연 장소를 물색하다가 내가 추천한 삼화령 애기부처가 있는 전시실을 공연 장소로 정했다. 정규 관람 시간이 끝난 뒤 연주와 촬영이 진행되었다. 그동안 관람객의 숨소리조차 조심스러웠던 경건하고 정숙한 부처들의 공간은 에너지 넘치는 양방언의 피아노 연주가 적막을 깨면서 아름다운 조명과 선율로 채워졌다. 삼존불도 1,300여 년의 시간을 지내오며 이런 실내악 연주는 처음 듣고 처음 보는 광경이라 깜짝 놀라 두 눈을 동그랗게 하고 "이게 뭐꼬" 하며 신기해하다가 이내 아름다운 선율에 고개를 끄덕이며 흐뭇한 미소를 지은 채 감상하는 듯 보였다. 연주자들

도 관객과 소통하듯이 중간 중간 미륵삼존불과 눈맞춤을 하며 연주하여 삼존불과 연주자가 일체가 되는 하모니를 연출했다. 내가 이 삼존불이 있는 전시 공간을 연주 장소로 추천한 것은 특별히 '애정하는' 삼화령 애기부처를 위해 헌정곡으로 공양하고 싶은 마음이 있었기 때문이다.

　연주가 끝나고 양방언 작곡가와 얘기를 나누다가 연주자 일행들에게 이 삼존불이 있었던 경주 남산을 소개해 주고 싶은 생각이 들었다. 다음 날 그들과 함께 수많은 절터와 불상이 남아 있는 경주 남산을 탐방했다. 60여 개가 넘는 남산의 계곡 가운데 가장 짧은 시간에 많은 불상과 불탑, 그리고 왕릉을 만날 수 있는 곳이 삼릉계곡이다. 양방언 작곡가 일행과 이곳을 오르내리면서 신라인들이 표현한 불교 예술 작품을 감상하고 그들이 생각한 불국토의 세계에 대해서 많은 얘기를 나누었다. 양방언 작곡가는 연주하기 전에 이곳을 먼저 다녀왔더라면 훨씬 더 깊고 풍부한 연주가 되었을 텐데 하는 아쉬움을 토로했다. 또 그날 남산을 탐방하며 느낀 감정을 작곡해 보고 싶다고 하였다. 전시실의 삼화령 애기부처와 함께하는 연주회가 열렸듯이 이렇듯 유물은 또 누군가에게 영감을 주어 새로운 무언가로 창조될 것이다.

　그동안 대부분 박물관 유물은 박제된 채 유리관 안에서 늘 같은 모습만 보여줬다. 그러나 최근에 들어와서는 빗장을 허물고 개방적인 장소로 거듭나고 있다. 여러 분야의 예술가들을 만나 또 다른 예술로 거듭 변주되어 새로운 모습으로 우리 곁을 찾는다. 유물의 모습은 그대로이지만 전시실 안으로 들어온 예술가들에 의해 재해석되어 더 가치 있고 품격 높은 작품으로 거듭나며 새로운 생명을 얻고 있다. 이러한 변화는 유물을 더 돋보이게 하고 본래 지닌 가치를 더 높이는 효과를 가져온다. 관람객들도 더 친근하고 편하게 다가와 전시실의 활기가 한층 되살아날 것이다.

큐레이터가
되살린
진구사 터 부처

임실 용암리 석등

나는 30대 초반에 국립전주박물관에서 3년 반을 보냈다. 지방의 국립박물관에서 근무할 때 가장 좋은 점은 그 지역에 있는 유적지와 문화재를 마음만 먹으면 언제든지 답사하거나 쉽게 찾아가서 볼 수 있다는 것이다. 주말이나 휴일에 짬을 내어 한두 곳은 금방 다녀올 수 있는 것이 지방 박물관에 근무하는 장점이다.

　국립전주박물관 정원에는 익산 미륵사지에서 옮겨 온 석등石燈의 부재가 놓여 있었다. 그곳을 지나칠 때마다 전북 지역의 석등을 답사해 보고 싶은 생각이 들었다. 그래서 1997년 이른 봄, 주말 오후에 가족과 함께 임실 용암리에 있는 석등(보물)을 찾았다. 5m가 넘는 거대한 크기에다 장식이 화려한 통일신라시대 석등이 마을 한가운데에 우뚝 서 있었다. 석등의 크기로 보아 규모가 제법 큰 사찰이 있던 곳이라는 것을 금방 알 수 있었지만 절은 자취를 감춘 지 오래고 이름조차 알려지지 않아, 예전에는 그 마을의 이름을 따서 '용암리 석등'으로 불려왔다. 1992년에 전북대학교에서 이 절터를 발굴하여 '진구사珍丘寺'라는 글자가 새겨진 암키와가 출토되었고, 이후 연구가 진행되어 이 절이 비로소 『삼국유사三國遺事』에 나온 '진구사 터'로 밝혀지게 되었다.

　무명無明을 밝히는 진리의 불빛인 석등은 사찰의 중심 건물 앞에 건립하는 것이 일반적이다. 하지만 그 당시 석등이 있는 절터에는 개인이 작은 주택을 짓고 살림집과 법당을 겸하여 '중기사中基寺'라고 부르고 있었다. 내가 찾아간 그날은 집주인은 외출 중이었고 아이만 한 명 있었다. 이 꼬마 아이와 이야기하다가 안방에 부처님이 있다는 말을 듣는 순간 꼭 봐야만 할 것 같은 강한 의무감과 어떤 끌림이 생겼다. 우선 사진만이라도 찍고 싶은 마음에 안으로 들어가 보았는데 뜻밖에 참으로 어여쁜 부처님과 조우할 수 있었다. 법당으로 쓰이는 안방에는 두 개의 불상이 있었는데, 하나는 최근에 조성된 불상이었고 다른 하나는 호분胡粉을 짙게

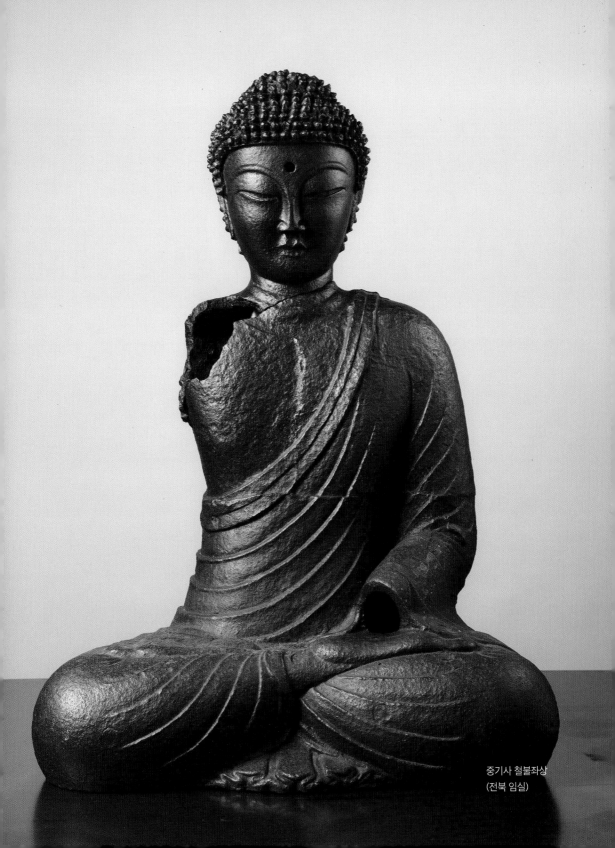

중기사 철불좌상
(전북 임실)

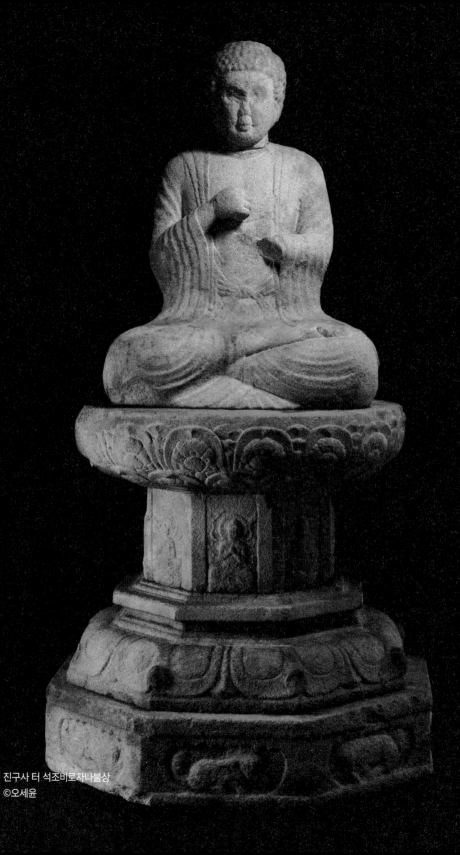

진구사 터 석조비로자나불상
©오세윤

바른 채, 팔이 떨어져 나간 철불이 석조 대좌 위에 안치되어 있었다.

호기심 어린 눈으로 둘러보다 안방 옆에 딸린 작은방의 문틈 사이로 뭔가가 보였다. 잡다한 물건들 사이로 나를 째려보듯 강렬한 시선이 느껴졌다. 불상의 눈과 마주친 것이다. 순간 온몸에 전율이 느껴졌다. 사진을 찍으려고 자세히 살펴보니 몸체가 분리된 석불이었다. 전형적인 통일신라시대 비로자나불상임을 한눈에 알 수 있었다. 이렇게 훌륭한 비로자나부처가 방치된 채로 있다가 마치 나를 기다리기라도 한 양 예기치 않게 만났다는 사실이 도저히 믿기지 않았다.

석조비로자나불상 발견 당시(1997년)

내 속에서 일렁이는 부처님을 뵙고 싶은 가슴 떨림 내지 기대와 열망을 끝내 외면한 채 자리를 떠나 버렸으면 어땠을까? 다음에 집주인이 있을 때 다시 와 봐야지 하고 돌아갔으면 이내 잊어버리든지 하여 어쩌면 나와는 영영 인연을 잇지 못한 부처님이 되었을지도 모른다. 지금 생각하면 그때 이끌림을 무시하지 않은 나는 참으로 행운아였다. 이런 걸 연이라고 하는지, 아무튼 비로자나불상과의 신기한 만남을 이끌어 준 그 어떤 것에 감사한다. 하루라도 빨리 조사를 해야겠다는 설렘과 기대로 밤잠을 설쳐 가며 사료를 뒤적이고 조사 준비를 했다. 그 부처님과 조우한 며칠 뒤 다시 법당을 찾았다. 법당 소유주인 50대 초반의 보살님의 안내를 받으며 세밀하게 조사를 했다.

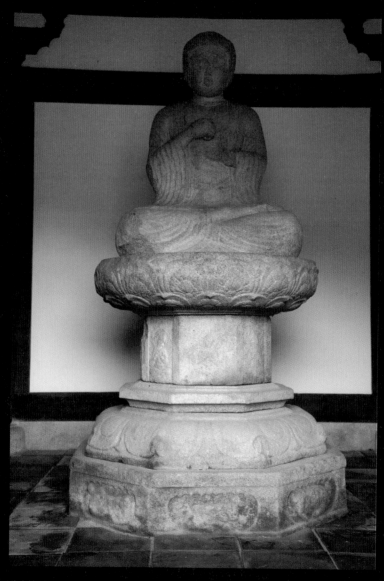

전각 안 석불

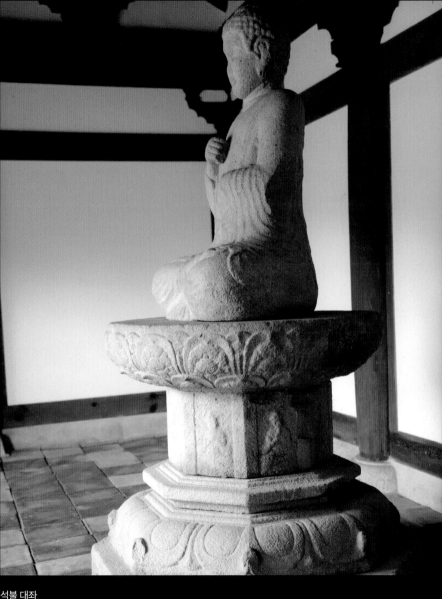

석불 대좌

비로자나불상은 자세히 살펴보니 얼굴과 손 부분이 약간 파손되었을 뿐 비교적 보존 상태가 좋은 편이었다. 볼록 솟은 육계와 통통하게 살이 오른 듯한 네모난 얼굴, 약간 경직된 신체, 형식화된 옷 주름 표현 등은 대구 동화사 비로암 석조비로자나불좌상(863년)이나 봉화 축서사 석조비로자나불좌상(867년)과 같은 신라 경문왕(재위 861~875) 대에 조성된 비로자나불상과 양식적으로 매우 유사했다. 이러한 특징을 지닌 석조비로자나불상은 대부분 9세기 대구, 영주, 봉화 등 경북 북부 지역에서 집중적으로 조성되었다. 이 지역과 멀리 떨어진 전라도 지역에서 조성된 비로자나불상이라는 점에서 더욱 의미가 컸지만, 당시에는 철불이 안치된 석조 대좌만 전북 유형문화재 제82호로 지정되어 있었다. 석불과 철불은 문화재로서 가치를 인

진구사 터 전경(2021년)

박물관 큐레이터로 살다

정받지 못하고 있었다. 철불이 안치되었던 대좌를 조사한 결과, 본래 석조비로자나 불상을 안치했던 대좌가 분명했다. 팔각형 대좌에 안치되어 완전한 비로자나불로 복원이 되면 그 가치가 매우 클 것으로 생각하여 흥분된 마음을 감출 수 없었다.

이 석조비로자나불상에 대한 조사 결과를 1998년 국립박물관 학예연구직이 국 립광주박물관에서 한데 모인 '제1회 동원학술대회'에서 발표했는데, 언론에 크게 보도되었다. 큐레이터로서 유물을 발견하고 문화재로서의 가치를 부여하는 의미 있는 역할을 한 것 같아 내심 뿌듯했다. 학술 발표 한 달 뒤, 국립중앙박물관 미술 부로 발령이 나서 전주를 떠났다.

중기사 불상대좌(1997년 발견 당시 모습)

이후 이 비로자나불상은 석조대좌와 함께 전라북도 유형문화재 제82호 진구사
지 석조비로자나불상으로 지정되었다. 그 이전에는 대좌만 유형문화재 제82호로
지정되어 있었다. 국립전주박물관은 〈전북의 역사문물전 X, 임실〉(2011년) 특별
전을 개최하면서 이 불상을 박물관으로 옮겨 분리된 목과 몸체를 복원하여 전시
에 소개했다. 불상은 전주 나들이 후에 복원되어 다시 진구사 터로 돌아왔다. 그
곳에 있었던 철조 불상도 조형적 가치를 인정받아 2020년에 전라북도 유형문화
재 제268호로 지정되어 지금은 중기사에 봉안되어 있다.

전주를 떠나온 뒤로 까맣게 잊고 지내다가 국립익산박물관에서 개최한 〈불심
깃든 쇳물, 강원 전북 철불〉(2021년) 특별전시에서 중기사 철조여래좌상을 만나자
처음 만났던 그때의 기억들이 생생하게 떠올랐다. 그래서 또다시 그때처럼 무작

정 불상을 처음 만났던 곳으로 찾아갔다. 그때의 석조비로자나불상은 제짝을 찾은 대좌와 함께 원래의 모습대로 복원되어 진구사 터에 새로 지은 전각 안에 편안하게 앉아 나를 내려다봤다. 온전한 모습을 친견하니 목이 떨어져 처량하게 앉아 있던 그때의 모습이 되살아나 한참 동안 불상 곁을 떠날 수가 없었다. 불상을 보고 나오다가 예전 법당으로 쓰인 민가(중기사)가 흔적도 없이 사라져 버린 것을 알아차렸다. 지나가는 보살님에게 물었더니 뒤쪽으로 이사 갔다고 한다. 그러면서 "이 부처님이 이렇게 전각 안에 봉안되게 된 것은 전주박물관의 최선주 선생 덕"이라며, "저는 그분이 잘되라고 부처님께 늘 감사예불을 드린다"라고 말씀하시는 것이었다. 벌써 20년도 훌쩍 지난 일이었는데도 너무나 또렷하게 기억하고 계신 것에 놀라 "그 최선주가 바로 접니다" 하니 그 보살님이 깜짝 놀라며 두 손을 잡고 반가워했다. 차를 나누며 세월의 흐름을 얘기하다 그때 중기사에 데려갔던 우리 아이들을 기억하고 안부를 물어 둘 다 역사를 전공하고 있다고 전했다. 보살님과의 짧은 만남을 뒤로하고 돌아 나오는 길에 다시 전각으로 들어가 불상을 바라보니 방금 그 보살님의 얼굴과 너무도 닮아 있었다.

찾아봐 주는 이도 별로 없는 오지에 있던 이 부처님을 세상 밖으로 내어 와 빛을 보게 하고 예술적인 가치를 부여해 준 덕택에 그 은공으로 내가 용산 새 박물관에서 거대한 불교조각실을 꾸미는 데 참여하게 된 것은 아닐까? 가끔 멋쩍은 미소를 지으며 낯부끄러운 해석을 해 볼 때가 있다.

불상 감상은
어떻게 할까

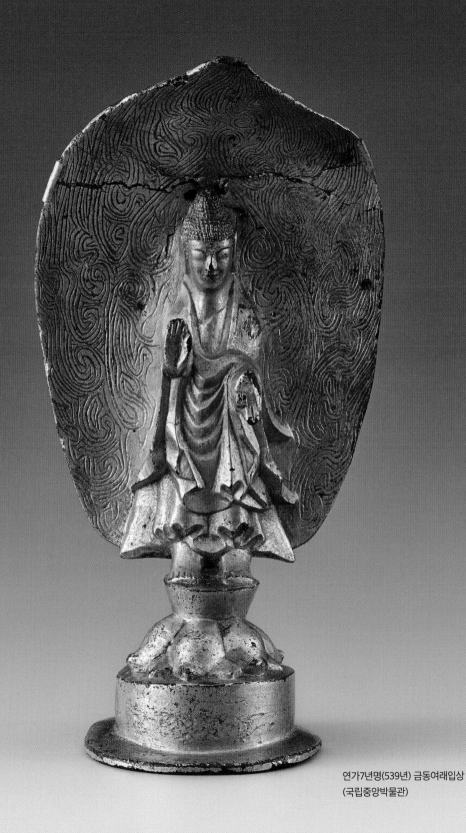

연가7년명(539년) 금동여래입상
(국립중앙박물관)

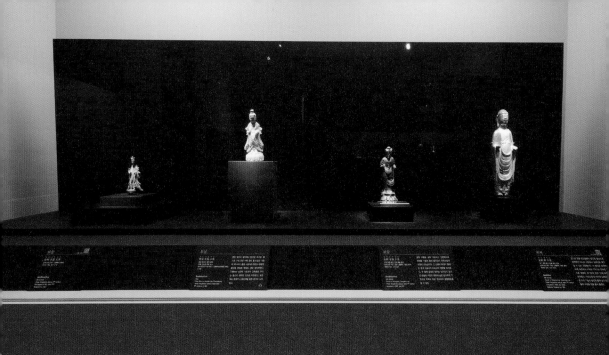

불교조각실의 금동불상 전시 모습(국립중앙박물관)

　　박물관에 가면 작은 금동불상부터 커다란 석조불상과 철조불상까지 다양한 불상을 만나게 된다. 나란히 전시되어 있는 작은 금동불상 중에서도 어떤 상은 '금동여래입상', 어떤 상은 '금동보살입상'으로 이름이 다른 것을 자주 보았을 것이다. 어떤 분은 '무슨 차이가 있을까' 궁금해 하며 자료를 찾아볼 것이고 어떤 분은 '불교는 너무 어려워'하며 그냥 지나치기도 할 것이다. 사실 알고 보면 그리 어려운 게 아닌데, 익힐 기회가 없어서 불상의 이름이 어렵게 느껴졌을 것이다. 불상과 보살상의 명칭은 재질, 불상(혹은 보살상) 이름, 자세의 순서로 정해진다. 금동아미타불좌상의 경우, 금동은 재질이고, 아미타불은 불상 이름이며, 좌상은 불상의 자세를 말한다.

　불상은 오늘날처럼 작가의 개성에 따라 제작된 것이 아니라 32길상 80종호라

금동보살입상, 삼국시대 6세기
(국립중앙박물관)

어린이박물관 특별전(2021년, 국립경주박물관)

는 근본 도상圖像의 규범을 염두에 두고 조성된다. 그러나 실제로 불상을 만들 때
는 나라와 문화 또는 지역마다 도상에만 꼭 의존하지 않고 당시 사람들의 미감에
따라 개성 있게 제작되었다. 이를 자세하게 분석하는 것이 미술사에서 다루는 양
식樣式이다.

 불상과 보살상을 구분하는 가장 중요한 요소는 머리에 쓴 보관寶冠과 손에 든
지물持物, 그리고 목과 팔에 걸쳐진 팔찌나 영락장식瓔珞裝飾의 착용 여부이다. 불
상은 여래如來, 각자覺者라 하여 깨달음을 얻은 자이며 몸에 아무런 장식을 하지
않는다. 반면에 수행 단계에 있으면서 중생을 구제하는 보살菩薩은 머리에 보관

을 쓰거나 손에 정병이나 경전 등 다양한 지물을 들고 있는 것이 특징이다.

또한 불상은 석가모니불을 비롯하여 아미타불, 약사불, 비로자나불 등 다양한 부처가 있는데, 이들을 구분하는 방법은 손 모양을 보면 된다. 부처의 손 모양을 수인手印이라고 하는데, 이 손의 모양에 따라 불상의 명칭이 다르다. 석가모니불은 항마촉지인과 설법인을 짓고, 약사불은 둥그런 약함을 든 약기인을, 비로자나불은 손가락을 감싼 지권인을 하고 있다. 그래서 불상이나 보살상을 볼 때면, 가장 먼저 손에는 무엇을 들었는지, 머리에 보관을 썼는지, 옷은 어떻게 입었는지 등을 눈여겨보면 된다. 또 불상을 감상할 때는 그 불상을 둘러싸고 있는 여러 주변 정황에 대해서도 관심을 가지면 훨씬 흥미롭게 다가올 것이다. 불상을 만들 당시 제작자와 후원자의 관계라든가, 본래 어디에, 어떻게 안치되었을까를 생각하면서 불상을 들여다보면 불상에 대한 지식이 더 깊어지고 풍부해질 것이다.

국립박물관 중에 불상을 따로 전시하고 있는 박물관은 국립중앙박물관과 국립경주박물관뿐이다. 코로나 상황에도 불구하고 가족 단위로 경주를 찾는 관광객들은 대부분 박물관을 찾는다. 일단 박물관에 들어오면 맨 먼저 보이는 성덕대왕신종으로 발길이 향하거나 금관과 황금 장신구들로 가득 찬 '신라역사관'을 관람한다. 그다음으로 특별전시실을 거쳐 '신라미술관'으로 가는 것이 경주박물관의 일반적인 관람 동선이다. 신라미술관에 들어가면 신라 왕경 사찰과 경주 남산에서 옮겨온 많은 불상을 만나게 되지만 아쉽게도 한번 훑어보고 나가는 사람이 많다. 나는 박물관 교육 담당자(에듀케이터)들과 함께 어떻게 하면 가족 단위로 온 관람객들이 불상을 흥미롭게 볼 수 있을까를 논의했다. 어른보다는 어린이들을 위한 불상 특별전을 개최하면 부모님들도 함께 체험할 수 있을 것으로 생각했다. 그렇게 해서 마련한 특별전이 〈불상과 친해지는 특별한 방법〉(2021년)이다. 어린이들이 불상과 재미있게 놀면서 불상의 자세는 어떤지, 손 모양은 무엇을 의미하는

지, 어떤 표정을 짓고 있는지 살펴보고 불상이 품고 있는 다양한 이야기에도 관심을 가질 수 있도록 프로그램을 마련했다. 또 어려운 불상 용어를 쉽게 설명하기 위해 애벌레를 주인공으로 하는 애니메이션을 제작해 상영했다. 불상과 친해지도록 어린이를 위해 만든 전시였지만, 함께 온 어른들이 더 흥미롭게 체험하는 것을 지켜보면서 우리가 늘 해 왔던 국립박물관 특별전시의 눈높이에 대해 다시 생각해 보는 계기가 되었다.

　불상은 알고 보면 더 잘 보이고 흥미도 깊어진다. 사전 지식이 없더라도 불상을 찬찬히 감상하다 보면, 어느 순간 눈에 확 들어오거나 마치 예전부터 잘 알고 있는 것 같은 느낌이 드는 불상을 만날 때가 있다. 그때는 앞뒤, 옆모습까지 눈에 보이는 대로 스마트폰으로 찍어 담아 두는 것이 좋다. 그러고 나서 나중에 불상에 끌리게 된 동기가 무엇이었는지 곰곰이 생각하며 여유 있을 때 불상에 관한 정보를 검색하여 제작 배경과 양식적 특징을 이해하면 오래오래 기억될 것이다. 알고 나면 새롭게 보이는 유물이나 문화재의 신세계를 경험하게 될 것이다. 우리가 절에 갔을 때 만났던 불상들이 지금까지는 무심하게 지나친 대상이었다가 하나하나 꼼꼼히 따져 가며 알아 가는 대상으로 바뀔 것이다. 한 걸음 더 나아가 사찰에 봉안된 본존불本尊佛의 성격에 따라 건물 이름이 다르다는 것까지 알게 되면 좋겠다. 사찰의 중심 건물인 대웅전大雄殿, 극락전極樂殿, 무량수전無量壽殿, 아미타전阿彌陀殿, 비로전毘盧殿, 대적광전大寂光殿, 약사전藥師殿, 미륵전彌勒殿 등의 현판만 보아도 그 안에 어떤 불상이 봉안되었는지 짐작할 수 있기 때문이다.

신라미술관 불상전시
(국립경주박물관)
ⓒ석진화

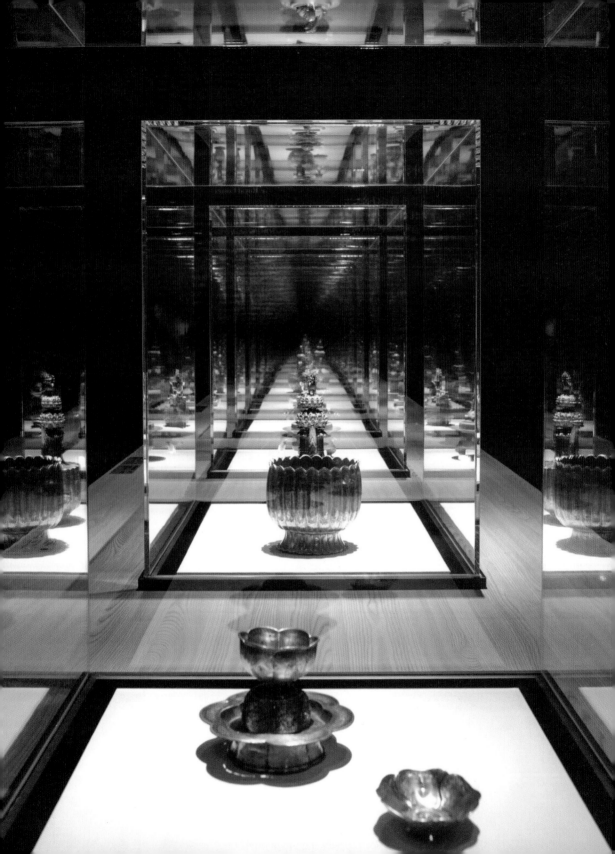

특별전, 이 땅의 특별한 이야기

Ⅱ

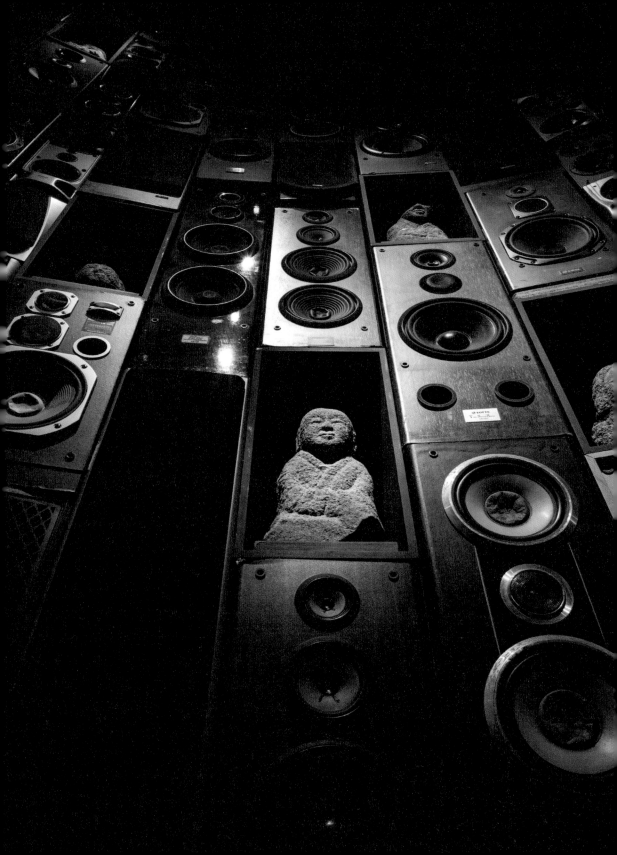

처음 만난 자리에서 박물관에서 일하는 큐레이터라고 인사하면 대부분의 사람들은 가장 감명 깊게 봤던 특별전 이야기부터 꺼낸다. 그만큼 특별전은 관람객들에게 '특별한' 대우를 받고 있으며, 또 큐레이터의 역할도 특별전을 통해 많이 알려진 듯하다. 박물관 특별전시는 그 박물관의 역량과 품격을 가장 잘 보여 주는 전시라고 할 수 있다. 상설전시가 일종의 종합전시라면, 특별전시는 새로운 가치를 더해 주는 주제전시이다. 특별전시를 기획하는 큐레이터는 그 전시의 메시지를 담기 위해 많은 고민을 하게 된다. 이러한 과정은 마치 영화감독이 혼신의 힘을 다해 영화를 완성하여 개봉하는 것과 비슷하지 않을까? 특별전시 때마다 새로 마련된 무대에서 펼쳐지는 유물이나 작품의 감상은 관람객의 마음을 움직이는 것은 물론 오랫동안 기억에 남게 한다.

국립중앙박물관과 지방 국립박물관은 1년에 몇 번이나 특별전을 개최할까? 대체로 국립중앙박물관은 10번 내외, 13개의 소속 박물관은 각각 두세 차례씩 특별전을 마련하고 있다. 전체적으로 1년에 40여 차례의 특별전이 국립박물관에서 개최되는 셈이다. 특별전에서는 국내외의 박물관과 미술관뿐만 아니라 개인이 소장하고 있는 유물까지 빌려서 전시하기 때문에 평소에 잘 볼 수 없는 유물도 한자리에서 만날 수 있는 귀한 기회이다.

이 책을 읽고 있는 여러분은 1년에 몇 번이나 특별전을 관람할까? 또 그중에 어떤 특별전이 가장 인상 깊었을까? 2018년 국립중앙박물관 고객만족도 조사에서도 기획특별전만을 보기 위해 박물관에 오는 사람이 30%를 차지할 정도로 특별전의 비중은 갈수록 높아져 가고 있다.

　국립중앙박물관은 매년 우리나라 문화재를 주제로 하는 국내 특별전과 외국의 문화재를 빌려와 전시하는 국외 특별전을 개최하고 있다. 국내 특별전은 국립박물관으로서 국가적인 어젠다(agenda)를 다루는 시사성 있는 특별전과 해당 분야에서 쟁점이 되는 학술 연구 성과를 반영한 특별전이 있는가 하면, 대중의 관심을 받아 이슈가 된 소재를 주제로 한 특별전이 있다. 한편, 국제전시는 블록버스터급 전시와 국제교류를 통한 전시가 있다. 국제전시는 준비 기간이 적어도 2~3년은 걸릴 뿐 아니라 많은 예산이 투입된다. 국가마다 대여 조건이 다르고 환경도 달라 기준을 정하기 어려우며 무엇보다 중요한 것은 해당 박물관과의 신뢰가 쌓여야 한다. 국제전시는 경제력과 문화인식, 국가 신인도 등 국력이 뒷받침되지 않으면 성사되기 어렵다. 상호협약까지 맺어 잘 준비되다가도 변수가 생겨 중간에 포기하게 되는 경우도 더러 있다.

　나는 국립중앙박물관과 소속 국립박물관에 근무하면서 크고 작은 특별전에 여러 차례 참여했다. 내가 참여했던 많은 특별전 중에 각별히 의미 있는 전시를 선정하여 함께 나누고자 한다. 이 가운데 독자 여러분이 혹시 봤던 전시라면 공감이 가겠지만, 본 적도 없는 과거의 전시 이야기를 하면 공감이 덜 할 것이다. 그렇지만 전시를 관람하지 않았더라도 큐레이터들이 특별전을 기획하고 연출하는 데 얼마만큼 고민하고 보이지 않는 수고가 있었는지 이해한다면 앞으로 만나게 될 특별전은 좀 더

다른 시선으로 보게 되지 않을까? 아마 그때부터는 특별전을 눈으로만 보는 것이 아니라 오감을 동원하여 하나하나 뜯어보게 될 수도 있을 것이다. 그러다 보면 전시 감상에 대한 경험이 쌓이고 전시를 보는 관점도 달라지고 안목이 더해져 역으로 박물관에서 이러이러한 전시를 해줬으면 좋겠다고 신선하고 유익한 제안을 해 줄 수도 있을 것이다.

특별전은 늘 만날 수 있는 상설전시실의 유물과 달리, 정해진 기간에만 볼 수 있다. 특별전이 끝나면 유물들은 각자 있던 곳으로 돌아간다. 귀한 유물들이 다시 또 한자리에 전시되기가 어렵기에 특별전을 놓치면 아깝다. 특별전 감상과 함께 전시 이해를 돕기 위해 펴낸 도록도 구입하기를 권한다. 전시 연출은 전시 종료와 함께 사라지지만 전시 도록은 영원히 남기 때문이다. 도록은 특별전에 전시된 유물에 대한 큐레이터의 자세한 설명과 분야별 최고 전문가들이 유물에 대한 연구내용을 담은 소중한 책이다. 전시 도록을 소장한다면 언제든 전시를 보러 갔던 당시의 기억을 소환하여 몇 년의 시간이 흘러도 도록을 볼 때마다 그때의 감동이나 기분을 느낄 수 있을 것이다. 만약 보고 싶었던 전시를 놓쳤다면 도록이라도 구입해 두길 권한다. 유물촬영에 정통한 최고의 사진작가가 작업한 도록의 사진은 그 자체를 소장하는 것만으로도 가치가 있다.

나의 첫
특별전

고려 말 조선 초의 미술

1996. 10. 27~11. 24

국립전주박물관

30대 초반에 생애 첫 전시를 맡아 진행하면서 관록 있는 선배들의 조언과 지도가 얼마나 중요한지를 절실히 깨달았다. 실무에서 터득한 소중한 경험과 안목은 현재 관장으로서의 소임을 다하는 데 원천이 되고 있다. 특별전은 육체적 고통 못지않게 정신적 고통이 뒤따르지만, 전시 진열장 앞을 떠나지 않고 유물에 흠뻑 빠져 있는 관람객을 볼 때면 이만큼 보람된 일이 또 어디 있을까 싶다. 첫 기획전시를 맡아 경험했던 일들을 빼곡하게 적어 놓은 25년 전의 노트를 얼마 전 꺼내 보았다.

<고려 말 조선초의 미술> 전시 포스터
(국립전주박물관)

그때의 기억들이 새록새록 소환되면서 우리 국립박물관의 엄청난 변화와 성장이 있었다는 것을 실감하였다.

박물관 큐레이터의 일 중에서 가장 힘들지만 보람 있는 일은 역시 특별전을 기획하여 개최하는 것이다. 박물관에 들어가서 보통 2~3년 정도 지나면 전시를 맡게 된다. 누구나 처음으로 특별전을 기획할 때는 긴장이 되고 불안할 수밖에 없다. 나 역시 생애 처음으로 기획했던 <고려 말 조선 초의 미술>(1996년) 전시를 준비할 때 살얼음판을 걷는 것처럼 하루하루가 긴장의 연속이었다.

고려 왕조를 마감하고 새로운 조선을 열어 가는 격동의 전환기에 당시 사람들이 변화를 어떻게 인식하는지를 미술품으로 다루어 보는 전시였다. 왕조 교체 시기의 정치·사회의 변화와 사상과 문화 사이에 예술이 어떻게 대응하고 새롭게 조

응해 가는지를 미술사적인 측면에서 살펴보는 기획인 만큼 고려청자와 조선백자, 고려 말 조선 초의 불상과 불화, 사경寫經 등 방대한 양의 전시 작품이 전주를 찾았다.

　기획전시의 취지는 좋았지만, 첫 번째 전시치고는 다루어야 할 분야가 너무 광범위하여 초보 학예사가 감당하기에는 버거운 주제였다. 더구나 인맥도 많지 않은 학예사가 여러 박물관에 유물 출품을 의뢰하고 가능성을 타진하기에는 힘에 부쳤다. 국립박물관 내에서는 그래도 유물 교류가 원활하게 이루어지지만, 사립박물관이나 개인 소장가는 인맥이 넓은 학예연구관이나 학예연구실장이 도와주지 않으면 성사되기 어렵다. 현재는 대여 유물 수집을 미술품 전문회사가 하거나 박물관에서 보존과학을 담당하는 연구사의 도움을 받기도 한다. 1990년대까지만 해도 유물을 빌려 오려면, 상태를 점검하고 포장과 그 포장을 푸는 전 과정을 전시를 기획하는 학예연구사가 오롯이 감당해야 했다. 유물의 재질과 크기에 따라 포장지와 오동나무 상자, 솜 포대기, 유물 상태 점검서 등 세심하게 준비하지 않으면 유물 인수에 차질이 생길 수밖에 없어 늘 긴장의 연속이었다. 또 당시에는 전시 작품을 어떻게 보여 줘야 할지를 함께 논의할 전시 디자이너도 전시와 연계되는 교육 프로그램을 진행할 교육연구사도 전혀 없었기 때문에 모든 일이 전시 담당 학예사의 몫이었다. 따라서 전시 준비 기간에 박물관에서 밤을 지새우거나 늦도록 불을 밝힌 전시실을 떠나지 못하는 날이 다반사였다.

　처음으로 전시를 기획하면서 정말 다행스러웠던 점은 일찍부터 특별전과 관련된 박물관 문화강좌의 주제를 '고려 말 조선 초의 미술'로 정한 것이었다. 전시 연계 강좌를 진행하면서 전시 개막 이전에 고려 말 조선 초의 역사와 문화를 포괄적으로 이해할 수 있었고 전시에서 중점적으로 다루어야 할 핵심적인 내용까지 뚜렷하게 인식한 상태라서 그나마 다행이었다. 강의를 들었던 수강생 또한 특별

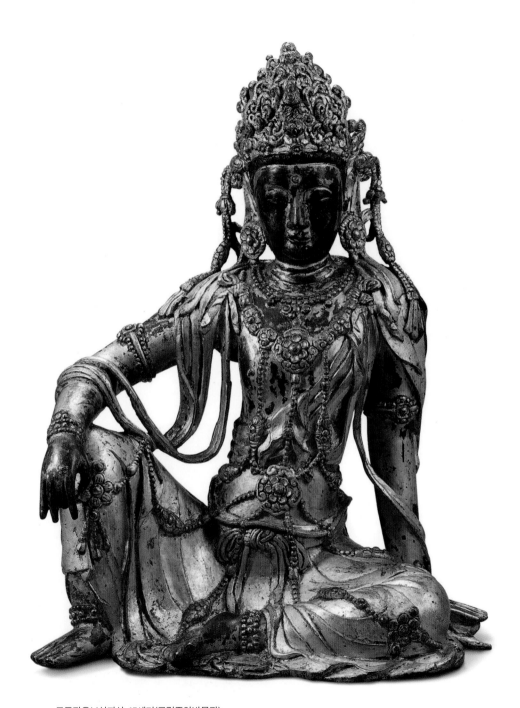

금동관음보살좌상, 15세기(국립중앙박물관)

전에 대한 관심이 높아져 지인들
을 전시에 초대하는 등 모두가 특
별전 홍보대사처럼 도와주었다.
또 군대에서 막 제대한 대학원 후
배가 이 특별전에 합류하여 함께
밤을 지새운 덕분에 개관 날짜를
맞출 수 있었다. 전시를 도왔던
그는 큐레이터의 꿈을 키워 국립

분청상감운학문편병, 15세기 전반
(국립중앙박물관)

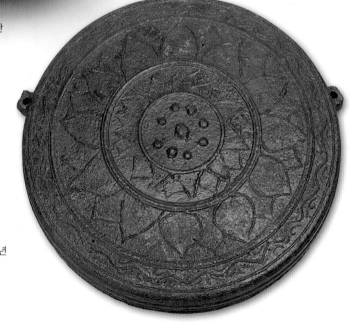

지정십일년명 감은사 반자, 1351년
(국립경주박물관)

중앙박물관 학예연구사가 되었는데, 세월이 지나 지금은 지방 국립박물관장이 되었다. 〈고려 말 조선 초의 미술〉 전시는 나의 첫 전시이기도 하고, 또 한 사람의 큐레이터로 훈련되는 계기가 되었다.

백자상감수지문병, 15세기
(국립중앙박물관)

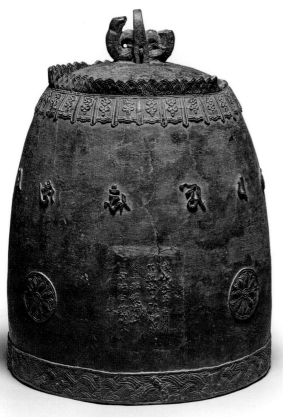

수종사 동종, 1469년
(국립중앙박물관)

다시 만난
세한도

눈 그림 600년 전: 꿈과 기다림의 여백

1997. 1. 21 ~ 3. 2

국립전주박물관

<눈 그림 600년> 전시도록
(1997년, 국립전주박물관)

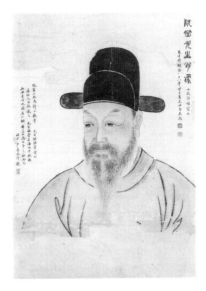

완당 선생 초상, 허련(1808~1893)
(국립중앙박물관)

　　박물관에 오래 근무하다 보면 그전에 유물 차용으로 애를 태운 적이 있거나 전시 품목으로 한번 다루어 본 적이 있던 작품이 특별전에서 새로운 모습으로 연출될 때는 옛 친구를 다시 만난 것처럼 무척 반갑다. 그 당시 기억이 재소환되어 한 번 더 전시실을 찾곤 한다. 최근 국립중앙박물관에서 개최한 <한겨울 지나 봄 오듯: 세한歲寒·평안平安>(2020. 11. 24.~2021. 4. 4) 특별전의 <세한도歲寒圖>(국보 제180호)가 그렇다. 국립전주박물관에서 학예사로 근무할 당시 특별전을 담당하면서 운 좋게 생애 처음 만났던 이 대작을 23년 만에 국립중앙박물관에서 재회할 수 있었다.

　　내가 추사 김정희(1786~1856)의 <세한도>를 직접 전시하게 된 것은 전주박물관 학예연구사 때이다. 전북 무주에서 개최된 '97 동계 유니버시아드' 대회에 무주·

김정희, 세한도(국립중앙박물관)

전주를 찾은 세계 대학생들을 위해 〈눈 그림 600년, 꿈과 기다림의 여백〉 특별전
을 전주박물관에서 열었다. 고려 말에서 현대 작가에 이르기까지 600년간의 눈
그림을 조망해 보는 전시였다. 이 전시를 준비하면서 말로만 듣던 〈세한도〉를 가
까이서 볼 수 있었다. 당시 이 눈 그림 특별전에 〈세한도〉가 출품된 것도 관심을
끌었지만, 15m 길이의 〈세한도〉 전체를 공개한 것은 아주 드문 일이어서 더욱 큰
화제를 모았다.

 귀한 〈세한도〉가 전주까지 나들이를 온 데는 사연이 있다. 전시 준비를 하면서
애로 사항을 관장에게 보고했더니 "어떤 작품이 오면 성공적인 전시가 되겠냐?"
고 물어, "추사 김정희의 〈세한도〉 정도의 임팩트가 있는 작품이 전시되어야 하
지 않을까요?"라고 했다. 당시 이종철 관장은 이 말을 듣고서 정말로 〈세한도〉 소

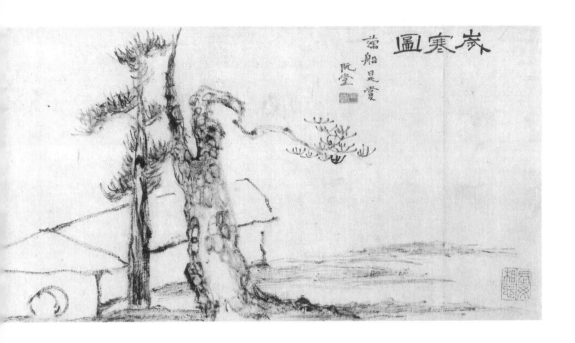

장가를 수소문하여 왜 그 작품이 전주에서 전시되어야만 하는지를 구구절절 편지를 써서 소장가에게 보내고 또 직접 찾아뵙기까지 하였다. 〈세한도〉 소장가는 진심이 가득 담긴 편지에 감동하여 눈 그림 특별전에 선뜻 대여를 해 주셨다. 이종철 관장의 열정과 끈기 덕분에 지방에서는 한 번도 공개된 적이 없었을 뿐 아니라 여타 박물관이나 미술관에서도 쉽게 볼 수 없었던 〈세한도〉를 전주박물관에서 볼 수 있게 되었다. 예술계와 언론의 관심은 뜨거웠고 전국에서 많은 관람객들이 전주를 찾았다.

불후의 명작 〈세한도〉는 그림 자체의 크기는 1m 남짓밖에 안 되지만, 청나라 문인 16명과 오세창, 이시영, 정인보 같은 우리나라 유명인의 감상문이 첨부되어 〈세한도〉 두루마리 전체 크기는 33.5×1,469.5cm나 된다. 추사 김정희는 바람 횡

휭 몰아치는 한겨울 언덕에 시들어가는 노송과 이를 받치는 어린 소나무와 측백나무에 둘러싸인 초가집을 물기 없는 붓질로 거칠게 그렸다. 그림의 분위기는 한겨울이지만 실제 그림을 그린 때는 1844년 뜨거운 한여름 날이었다. 제주 남서쪽 대정현 바닷가 근처 초막에서 유배살이를 하면서 어째서 여름날에 한겨울 그림을 그렸을까? 또 그림을 완성하고 오래도록 서로 잊지 말자는 뜻의 '장무상망長毋相忘'이라는 도장을 꾹 눌러 놓은 이유는 무엇일까?

추사의 제자인 역관 이상적李尙迪(1804~1865)은 중국에서 어렵게 구한 책들을 추사가 있는 제주 유배지로 보내 주었다. 1840년부터 제주에 내려가 유배 생활을 한 추사는 변치 않는 제자의 신의에 감동하여 "세한연후 지송백지후조歲寒然後 知松栢之後凋(한겨울 추워진 뒤에야 소나무와 측백나무가 시들지 않는다는 것을 알게 된다)"라는 『논어』의 구절을 인용하여 자신의 마음을 그림에 담아 선물한 것이 〈세한도〉이다.

〈세한도〉가 국가 유물로 소장되기까지의 이력은 우리나라 근대역사만큼이나 복잡미묘하다. 추사에게 세한도를 선물 받은 이상적은 중국으로 가져가서 추사의 지인들에게 그림을 보여 주고 찬문을 받아 보관해 왔다. 그 뒤 1940년에 〈세한도〉는 추사 김정희를 연구한 일본인 후지쓰카 지카시[藤塚鄰, 1879~1948]의 손에 들어가 일본으로 나갔다. 이를 찾아오기 위해 서예가 소전素筌 손재형孫在馨(1903~1981) 선생이 매일 그를 찾아가 끈질긴 노력과 설득 끝에 1944년에 우리나라로 되찾아왔다. 그분이 아니었다면 〈세한도〉는 영원히 볼 수 없었을지도 모른다. 왜냐하면 〈세한도〉를 건네받고 석 달 후에 미군의 도쿄 공습으로 후지쓰카의 연구소였던 대동문화학원이 폭격을 받아 보관중이던 자료가 모두 불에 타 잿더미가 되었기 때문이다. 손재형 선생이 일본에서 어렵게 되찾아온 〈세한도〉는 정인보, 이시영, 오세창의 찬문을 받아 두루마리 장황으로 꾸며 보관해 오다 1970

세한도 특별 전시모습(2020년, 국립중앙박물관)

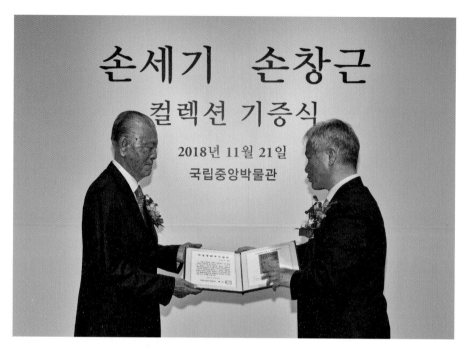

컬렉션 기증식(손창근 기증자와 배기동 관장)

년 무렵 개성 출신의 사업가 손세기(1903~1983)의 소유가 되었다. 이후 손세기·손창근 부자가 보관해 오다 마침내 2020년에 국립중앙박물관에 기증하여 국가의 소유가 되었다. 한국에서 그려진 뒤 중국에서 찬문을 받아오고 일본으로 흘러가 우여곡절 끝에 국립중앙박물관에 정착한 〈세한도〉의 여정은 한·중·일 문화교류의 드라마틱한 역사 그 자체이다.

　〈세한도〉를 마지막으로 소장하고 있던 손창근 선생은 2019년에 304점의 서화류를 국립중앙박물관에 기증할 때에도 〈세한도〉 딱 한 점만은 기증하지 않고 기탁 한 채로 남겨 두었다. 그러다 1년 뒤 2020년에 〈세한도〉마저 아무런 조건 없이 국가에 기증하였다. 국립중앙박물관에 가면 2층 회화실에 마련된 손세기·손

창근 기념실을 꼭 둘러보기를 권한다.

국립중앙박물관은 세한도 기증을 기념하여 〈세한歲寒: 한겨울에도 변치 않는 푸르름〉(2020년) 기획전을 열었다. 이 전시는 그림 전시 외에 세한도가 유배 상황에서 어떻게 그려졌는지를 영상과 첨단 디지털 방식으로 실감나게 연출하여 감동을 선사했다. 이 영상은 프랑스 영화 제작자 겸 미디어아트 작가인 줄리앙 푸스가 제작했는데, 추사 김정희의 고통과 절망, 성찰에 이르는 감정을 담담하게 풀어냈다. 실제로 작가는 추사의 번뇌와 감정을 그려 내기 위해 한밤중에 한라산을 올라 소나무와 야생동물, 어둡고 거친 밤 풍경을 영상에 담았다고 한다. 그는 전시 영상 작품을 만들 때 유물이 있던 주변의 토양에서 자라는 식물과 나무, 바람과 하늘 등의 자연환경과 시간의 흐름을 섬세하게 담아 내면과 외면의 세계를 풀어낸다고 한다. 최근 국립경주박물관 '불교사원실'의 영상 제작을 위해 만난 자리에서 전시 작품을 대하는 그의 진솔한 얘기를 들을 수 있었다. 나는 그의 이런 자세에 공감했다. 20여 년 전 내가 처음 〈세한도〉를 만난 그때는 유물에 초점을 맞춘 전시 기법이 주류였다. 〈세한도〉라는 거작을 다루는 전시를 하면서 차츰 전시에 대해 알아가는 기회를 가진 것은 분명 행운이었다.

20년이 훌쩍 지난 뒤 국립중앙박물관 특별전에서 다시 마주친 〈세한도〉, 참으로 격세지감을 느낀 전시였다. 작품 탄생 배경을 생생하게 다룬 영상과 거친 붓질의 세부까지 들여다볼 수 있는 고화질 사진을 활용한 전시 연출로 또 다른 〈세한도〉로 태어났다. 또 언제, 어떤 큐레이터를 만나 얼마나 다른 모습으로 〈세한도〉가 다시 우리 앞에 나타날지 상상해 보는 것만으로도 즐겁다.

조선 국왕이
만든
아카이브

우리 기록문화의 꽃, 외규장각 의궤

2012. 4. 24~6. 24

국립광주박물관

프랑스 국립도서관에서 외규장각 의궤儀軌를 찾아내 마침내 고국으로 돌아오게 했던 박병선 박사(1929~2011)는 2011년 의궤가 고국으로 안착하는 것을 보고 난 뒤 얼마 지나지 않아 영면에 드셨다. 한 사람의 끈질긴 의지가 국가도 지키지 못했던 문화유산을 되찾아 오는 역사를 이룬 것이다. 박병선 박사는 또 프랑스 국립도서관에서 의궤뿐 아니라 현존하는 세계 최고最古의 금속 활자본인 '직지심체요절直指心體要節'을 발굴해 고려시대 인쇄문화의 우수성을 세계에 알렸던 분이다. 국립중앙박물관 관계자들은 매년 선생님의 기일에 국립서울현충원 충혼당을 찾아 숭고한 뜻을 기리고 있다. 나는 우리 박물관 연구관과 함께 선생님의 영전에 국화꽃을 올리면서 이역만리에서 홀로 나라의 유물을 되찾고자 분투하고 인내했을 선생님을 떠올렸다. 선생님의 그 시간들을 생각하니 가슴이 먹먹해져 한동안 자리를 뜰 수가 없었다.

의궤는 조선시대 왕세자나 왕비 책봉 및 왕과 왕비의 승하 같은 국가와 왕실의 중요 행사를 글과 그림으로 자세하게 기록한 일종의 '국가 주요 행사 결과 보고서'라 할 수 있다. 후대 사람들이 의식이나 행사를 할 때 예법에 맞게 일을 추진할 수 있도록 행사의 모든 과정을 꼼꼼하게 기록했다. 국가적인 행사를 마치고 작성된 의궤는 보통 다섯 부에서 아홉 부를 제작했는데, 그중 한 부는 반드시 국왕의 열람을 위해 어람용 의궤로 특별히 제작했다. 나머지 의궤는 중앙의 관청에서 향후 비슷한 행사에 참고하거나 보관하기 위하여 분상용 의궤로 제작했다.

임금에게 바치는 어람용 의궤는 당연히 고급스럽게 만들어 창덕궁 규장각에 보관했다. 그런데 궁궐은 늘 전란과 화재에 노출되기 쉬워서 보다 안전하게 관리하기 위해 정조는 1782년에 강화도 행궁 안에 규장각의 분소인 외규장각을 설치하여 그곳에서 의궤를 보관하게 했다. 이런 정조의 노력은 헛되고 말았다. 궁궐을 벗어난 곳에 보관하면 안전할 줄 알았는데 오히려 바다를 통해 침략한 프랑스군

분상용 의궤 표지 어람용 의궤 표지

에 의해 강탈당하고 말았기 때문이다.

　1866년 병인양요 때 강화도에 쳐들어온 프랑스 군대는 외규장각에 소장된 어
람용 의궤를 포함한 서적 359책과 은궤 19상자 등을 탈취하고 행궁과 외규장각
건물을 불태워 그 안에 들어 있던 5,000건이 넘는 자료들이 흔적도 없이 사라졌
다. 약탈된 의궤는 프랑스 황실도서관에 기증되었다. 외규장각 의궤의 존재가 우
리나라에 처음으로 알려진 것은 프랑스 국립도서관에 근무했던 박병선 박사의
끈질긴 노력 덕분이다. 서울대 역사교육과를 졸업하고 1955년 우리나라 여성으
로는 최초로 프랑스 유학을 떠나는 박병선에게 스승인 이병도 박사는 "프랑스군
들이 탈취해 간 외규장각 도서가 어딘가에 있을 것이니 꼭 찾아봐 달라는 당부를
했다"고 한다. 이 말을 가슴에 새긴 그는 1967년부터 프랑스 국립도서관 사서가

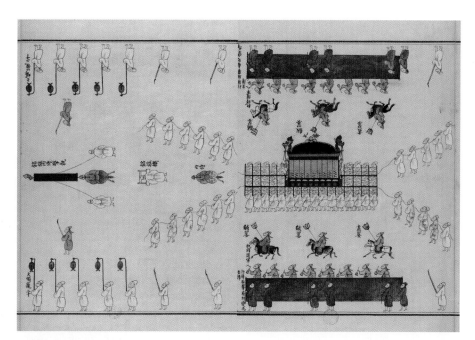

장렬왕후 국장도감의궤 반차도

어람용 도설

분상용 도설

의궤전시(2011년, 국립중앙박물관)

되어 백방으로 수소문한 끝에 1975년에 마침내 우리 의궤가 중국 도서로 분류된 채 국립도서관 베르사유 별관 파손 창고에 있다는 것을 알아냈다. 그래서 지금도 의궤 표지에 'Chinese000' 관리번호 딱지가 붙어 있다.

박병선 박사는 이 의궤 목록을 정리해 우리나라 언론에 공개하였는데, 엄청난 파문을 일으켰다. 이 일로 인해 그는 도서관에서 자리를 잃게 되었을 뿐 아니라 '요주의 인물'로 관리되어 도서관 출입조차 어렵게 되었다고 한다. 이후 국내 반

환을 위한 정부와 학계, 언론 등의 끈질긴 노력이 이어져 약탈된 지 145년 만인 2011년 4월 14일부터 5월 27일까지 4차례에 걸쳐 297책이 항공편으로 국내로 돌아와 현재 국립중앙박물관에 소장되어 있다. 당시 의궤를 인수하여 국내로 운반하는 데 핵심 역할을 했던 국립중앙박물관 조현종 학예연구실장은 의궤의 장황을 꾸몄던 낡은 비단 겉표지까지 찾아왔다. 의궤는 떠날 때는 프랑스 군함에 강탈되어 실려 갔지만 돌아올 때는 귀한 대접을 받으며 우리나라 국적기를 타고 돌아

왔다. 외규장각 의궤 귀환을 기념하여 경복궁 근정전과 강화도 외규장각 터에서 대대적인 국민환영대회가 열렸다.

국립중앙박물관은 〈145년 만의 귀환, 외규장각 의궤〉(2011년) 특별전을 개최하여 62일간 20만 227명(일일 평균 3,699명)의 관람객을 맞이했다. 이후 강화역사박물관을 필두로 국립광주박물관과 국립전주박물관에서 순회전을 열어 국민들을 매료시켰다. 의궤가 우리에게 주는 메시지는 무엇일까? 어떤 내용이 담겨 있기에 관람객의 반응이 이렇게 뜨거웠을까?

서울 전시에 이어 그 당시 내가 근무하고 있던 국립광주박물관에서 순회전시가 열린 덕분에 운 좋게 의궤를 직접 볼 수 있는 기회가 생겼다. 조선시대에는 국왕만이 열람할 수 있었던, 아무나 볼 수도 없고 만져 보지도 못했을 어람용 의궤를 학예연구실 큐레이터들과 펼쳐 봤을 때의 긴장과 감동은 아직도 잊을 수 없다. 어람용과 분상용 의궤는 내용 면에서는 큰 차이가 없지만, 종이와 표지, 안료의 재질, 장정 방법, 서체와 필사, 그림의 수준, 제작 기법에서 확실한 차이가 있다. 어람용 의궤의 크기는 가로 32cm, 세로 49cm, 두께 20cm 정도다. 책을 고급스럽게 꾸미는 장황粧䌙 때문에 일반 의궤보다 훨씬 크고 무겁다. 고급 초주지草注紙에다 당대 최고 사자관寫字官이 해서체로 정성 들여 글씨를 썼다. 또 실끈 대신 무쇠나 고급 놋쇠에다 연꽃 넝쿨문과 보배문으로 장식한 변철邊鐵을 앞뒤로 대어 묶고, 박을정朴乙丁 5개를 박은 뒤 변철 위에 꽃문양이 조각된 국화동菊花童을 대어 정교하게 장식했다. 표지는 초록색 비단을 사용했는데, 구름무늬와 봉황무늬, 연꽃무늬의 수를 놓아 왕실의 품격을 느낄 수 있다. 의궤의 제목은 이 비단 위에 별도의 비단을 붙여 글씨를 썼다. 제작된 지 수백 년이 지나도 당시 색채를 원형 그대로 유지하고 있는 것은 뛰어난 한지로 만들어진 데다 천연 광물과 식물에서 채취한 물감으로 그렸기 때문이다.

효장세자 책례도감의궤-분상용

효장세자 책례도감의궤-어람용

의궤전시품 배치계획(2012년, 국립광주박물관)

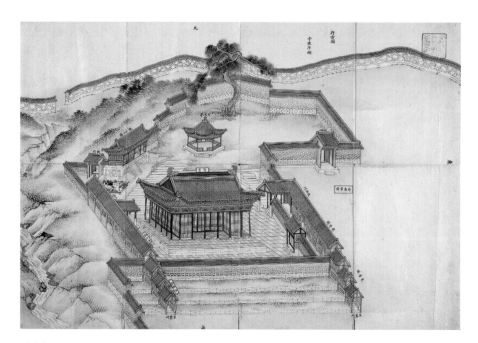

강화행궁도

의궤 특별전시(2012년, 국립광주박물관)

반면에 분상용 의궤는 초주지보다 질이 떨어지는 저주지에 내용을 정서한 후 붉은색 삼베를 겉표지로 삼았다. 강철 변철을 대고 3개의 못으로 고정하고 둥근 고리를 달아 마무리했다. 표지는 무명이나 삼베를 사용했고 그 위에 붓으로 직접 의궤의 제목을 썼는데, 어람용 의궤에 비해 무게가 훨씬 가볍다. 특히 어람용과 분상용 의궤의 차이는 도설圖說과 반차도班次圖 부분에서 더욱 두드러진다. 어람용 의궤는 도화서圖畫署 화원畫員들이 행렬에 배치된 인물과 말, 각종 기물을 붓으로 세밀하게 그렸는데 반복되는 인물을 일일이 손으로 표현하고 색상도 선명하게 채색했다. 반면에 분상용의 반차도는 채색이 안 된 부분도 많고 인물의 표현도 개략적인 선으로 그린 초본初本인 경우가 적지 않다. 반복되는 인물이나 기물은 도장으로 찍었거나 부분적으로 채색이 생략된 것도 종종 발견되어 어람용 의궤와는 상당한 수준 차이가 있다.

이처럼 단단하게 장황으로 꾸며진 의궤를 넘기다 보니 이 무겁고 큰 의궤를 조선시대 임금은 어떻게 보고 읽었는지 불현듯 궁금해졌다. 어람용 의궤를 펼쳐 보고 앞뒷면을 살펴보면서 손때가 전혀 묻지 않아 새 책처럼 느껴져 더욱더 그런 생각이 들었다. 그렇지만 이렇게 소중한 유물을 직접 마주할 때마다 국립박물관 큐레이터라는 직업에 무한한 자긍심을 느낀다.

프랑스에서 돌아온 외규장각 의궤는 현재 국립중앙박물관에 소장되어 있다. 단지 보관만 하고 있는 것이 아니라 흉례, 상례 등 의궤의 주제별 연구를 심화하여 연속간행물을 발간하고 있다. 또한 의궤를 고화질로 촬영하여 누리집에 공개하고 있어 언제든지 생생한 사진 자료를 볼 수 있다. 그렇지만 아쉽게도 의궤의 소유권이 프랑스에서 완전히 반환되지 않아 5년 단위로 대여 연장 허가를 받고 있다. 이렇게라도 우리 곁에 남아 있어서 감사하다.

옛사람들의
풍류와
여행

관동팔경 II : 양양 낙산사

2013. 5. 14~6. 30

국립춘천박물관

옛사람들은 여행을 어떻게 준비했으며 어떤 목적으로 여행을 떠나 무엇을 남겼을까? 지금처럼 교통이 발달한 것도 아니고 생생한 현지 정보를 실시간으로 얻을 수 없었던 시기에 여행은 지금과는 사뭇 다른 '유람'의 성격이었다. 옛사람들이 집을 떠나 여정에 나서는 일은 일생일대의 사건이었고 경제적인 사정이 뒷받침되어야 가능한 일이었다. 여행이 보편화되지 않아 아무나 길을 나설 수 없는 상황에서, 조선시대 사대부들과 문인들이 가장 가고 싶었던 여행지는 다름 아닌 금강산과 관동팔경이었다.

관동팔경은 대관령 동쪽의 해안가로 이어지는 통천 총석정叢石亭, 고성 삼일포三日浦, 간성 청간정淸澗亭, 강릉 경포대鏡浦臺, 삼척 죽서루竹西樓, 양양 낙산사洛山寺, 울진 망양정望洋亭과 평해 월송정越松亭 등 8대 명승지를 말한다. 바다와 접한 천혜 절경과 그 경치를 조망하는 누정과 사찰이 어우러진 관동팔경은 우리 민족의 영산인 금강산과 함께 고려와 조선시대를 거치는 동안 수많은 시인 묵객들의 발자취가 이어져 많은 문학 작품과 예술 작품이 탄생했다. 특히 18세기 후반에 이르면 명승지 여행에 나서는 사람들의 수가 폭발적으로 증가하였다. 이처럼 명승지 유람이 성행하게 된 배경은 산수를 단순히 탐승의 대상이 아니라 성리학적인 이치와 연결하여 깨달음의 대상, 심신을 수양하는 장소로 여겼기 때문이다. 금강산과 관동팔경에 대한 기행은 국왕도 관심을 가졌다. 정조는 금강산을 다녀온 신하들의 얘기를 듣고서 보고 싶은 마음이 너무나도 간절하였다. 그래서 자신이 가보지 못한 금강산을 비롯한 관동 지역의 경승을 당대 최고의 화원이었던 단원 김홍도金弘道(1745~1806?)로 하여금 그려 오게 하여 직접 가지 못하는 아쉬움을 달랬다. 1788년, 정조의 명을 받은 단원은 도화서 화원이었던 김응환金應煥(1742~1789)과 함께 금강산과 관동 지역을 두루 탐승하고 그 결과를 60편의 장면으로 압축한 『해산첩海山帖』을 남겼다. 이 그림은 왕의 명을 받들어 그린 '봉명사경奉命寫景'

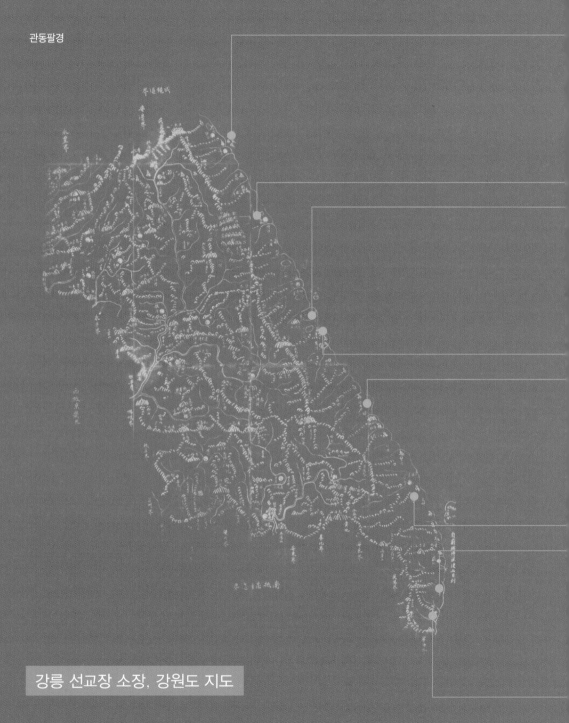

관동팔경

강릉 선교장 소장, 강원도 지도

박물관 큐레이터로 살다

통천 총석정

고성 삼일포

간성 청간정

양양 낙산사

강릉 경포대

삼척 죽서루

울진 망양정

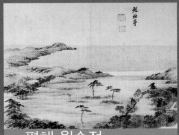
평해 월송정

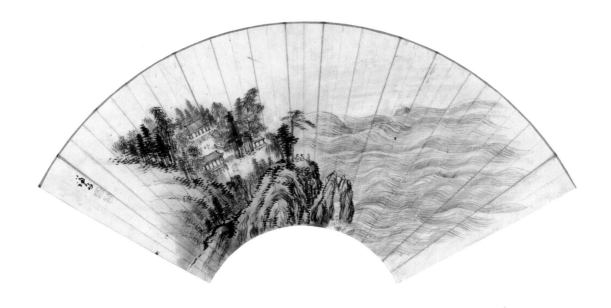

정선, 선면에 그린 낙산사(국립중앙박물관)

으로 그렸기 때문에 일종의 기록화처럼 있는 그대로 베끼듯이 그린 것이 특징이다.

국립춘천박물관장으로 있으면서 관동팔경을 탐구하는 일은 강원 문화의 정수를 이해하는 지름길이라고 생각했다. 그래서 춘천박물관은 관동팔경 시리즈 전시를 기획해 〈강릉 경포대〉(2011년) 특별전시를 시작으로 〈양양 낙산사〉(2013년), 〈삼척 죽서루〉(2015년), 〈고성 청간정〉(2019년) 전시를 열었다. 불교미술사를 전공한 나는 관동팔경 중에 유일한 사찰인 양양 낙산사 전시를 임기 중에 꼭 해 보고 싶어 열정을 쏟았다.

낙산사는 의상대사義湘大師(625~702)가 중국에 유학을 다녀온 후 671년(문무왕

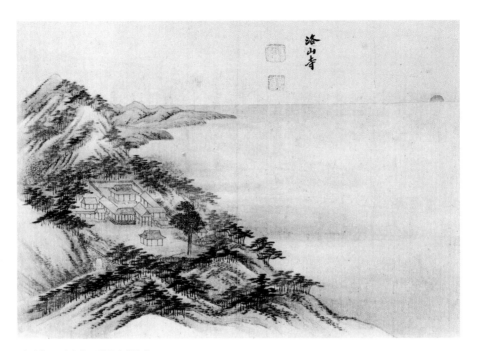

전 김홍도, 낙산사(국립중앙박물관)

11)에 관음의 성지에 창건한 사찰이다. 낙산사는 관동의 3대 명산인 오대산, 금강산, 설악산 사이 망망대해가 펼쳐 보이는 곳에 자리하고 있다. 의상이 홍련 위에 나타난 관음을 친견하고 대나무가 솟은 곳에 홍련암을 세웠다고 한다. 의상이 좌선했던 의상대義湘臺는 예부터 해돋이의 명소로 이름을 떨쳤던 곳이다. 낙산사는 『조선왕조실록』에 수록된 기사만 해도 100여 건에 달할 정도로 왕실과도 관련이 깊은 사찰이다. 예종은 1469년에 교지敎旨를 내려 낙산사의 건물들을 중건하고 아버지 세조를 위하여 범종을 제작했다. 이 범종은 여러 차례의 전란에도 불구하고 잘 보존되어 오다가 안타깝게도 2005년 강풍을 타고 번진 산불로 일부만

강원 예술가들과 함께한 21세기 관동팔경 낙산사 탐승(2013년)

남기고 다른 전각들과 함께 잿더미로 변했다. 이 종을 만들 때 중추부지사 김수
온金守溫(1410~1481)은 "세조의 성덕과 뛰어난 업적이 탁월하시어 영원히 찬미되
고, 예종은 성인으로 성인을 계승하시어 위대한 공적을 거듭 빛내셨으니 범종에
새겨 영원히 빛나도록 하지 않을 수 없다"라고 글을 지었는데, 영원히 사라지게
되어 애석하다. 2007년 낙산사 복원공사 때 마치 드론으로 촬영한 것처럼 위에서
내려다보듯 사찰의 건물 배치와 원통보전을 둘러싼 담장까지 자세하게 묘사한 김
홍도의 『금강사군첩』에 수록된 「낙산사도洛山寺圖」가 많은 참조가 되었다고 한다.
 조선시대에 이르면 낙산사는 일출과 월출을 볼 수 있는 명소로서, 사대부들이
선망하는 관동팔경 탐승 코스로 부각되어 많은 이들이 낙산사에 머물렀다. 그들
은 관음의 신비한 이야기와 일출의 장관에 매료되어 시를 짓고 그림을 남겼다.

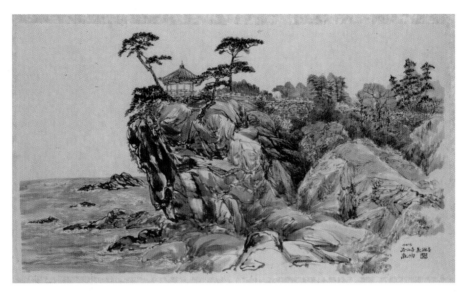

신철균, 낙산사 의상대(2013년)

　낙산사 특별전시를 준비하면서 옛사람들이 명승지를 유람하면서 창작했던 것처럼 강원 예술가들과 함께 '21세기 관동팔경 낙산사 탐승'을 떠났다. 낙산사에서 1박 2일간 머물면서 옛사람들이 남긴 '관동팔경과 낙산사'에 대한 시와 그림들을 찾아 함께 감상하고 대화의 시간을 가졌다. 이를 통해 현대 작가들의 관점으로 창작된 시와 그림을 옛 작가들의 그림과 함께 전시했다. 전시가 끝나자 일부 작품은 국립춘천박물관에 기증되었다.

　관동팔경 특별전은 우리가 잘 알지 못했던 많은 이야기들을 담아내는 의미 있는 과정이었다. 나는 이 전시를 기획하면서 낙산사에 대해 무지했던 자신을 반성하게 되었고 조금은 겸손해졌다. 관동팔경 유람은 조선시대 사대부 남성들의 특권이라고 여겼는데, 우연히 조선 후기에 금강산과 관동팔경을 유람한 후『호동

洛山寺探勝見聞錄

二〇一三年癸巳 某月十九日 江原道의 詩人과 墨友들이
崔善柱 國立春川博物館長과 同行하여 春川을
出發하여 襄陽에 到着하니 午后四時頃이다 五峰山
洛山寺라쓴 一柱門을 지나 卍印寮에서 이름표를 받고
固休服을 支給받았다 산모퉁이를 돌아 다다른 곳을
지나 左則산비탈에 造形物들이 있었다 불에 탄기와를
活用하여만든 天地人세개의 상징탑과 불탄나무 근터
기에는 손대위에 木造觀音鳥를이었아있다 바로
위로는 불에탄 石柱十二개 사이에 銅鐘을 높혀동아서
災당시의 참혹한 現場을 재현하여 놓았다 윗쪽
의 六角亭후를 진나 언덕을 올라가니 아치형으로 石
築을쌓아 復元한 紅霓門이있다 앞뒤 二十
六개의돌은 당시 江原道의 行政區域을 상
징한것이라한다 石門을지나 길옆에 洛山배

新洛山寺圖

원혁수, 낙산사 탐승 견문록(2013년)

서락기湖東西洛記』(이화여자대학교 소장)를 쓴 원주 출신 김금원(1817~?)이라는 여성을 알게 되었다. 1830년, 불과 14살의 어린 나이에 남장 차림으로 금강산과 관동팔경을 다녀왔다. 그녀는 "여자는 세상과 절연된 깊숙한 규방에서 살면서 총명과 식견을 넓힐 수 있는 기회를 갖지 못하고 마침내 자취 없이 사라지고 만다면 얼마나 슬픈 일이냐"고 반문하면서 여행을 떠난 당찬 여인이었다. 그녀는 원주에서 출발하여 제천 의림지와 단양팔경을 비롯하여 삼일포와 명사십리를 거쳐, 양양 낙산사를 찾아 홍련암과 해돋이를 보고 그 감흥을 실감나게 표현했다. "푸른 산이 사방을 둘렀는데, 솔잎이 무성하게 우거져 빽빽했다. 관음사(홍련암)가 바닷가 한쪽 언덕 위에 있는데, 한쪽 모퉁이는 바다 위에 기둥을 세우고 허공에 선반을 놓아 절을 세운 것이다. 법당은 웅장한데 불상은 하얀 갑으로 감쌌다. 추녀 쪽 마

루판에서 내려다보니 바닷물이 들고나는데 석굴 속에서 마른하늘의 날벼락 소리 산악을 뒤흔드는 듯했다. 작은 창문을 열고 바라보니 물빛이 하늘과 맞닿아 자연경관이 모두 그림 속에서 본 것 같았다"라고 홍련암 감상기를 썼다. 나도 그녀처럼 홍련암을 찾아 마룻바닥에 엎드려 바닥에 뚫린 작은 구멍을 통해 기암절벽에 부딪치는 파도를 감상했다. 시간을 초월한 김금원과의 만남이었다.

남녀차별이 심한 전통 사회에서 차별의 벽을 뛰어넘어 가고 싶은 곳을 여행한 후에 쓴 『호동서락기』는 시대의 한계를 초월한 당시 '신여성'의 답사기라 할 수 있다. 그의 여행은 단순한 관광이 아니라 여행을 통해 자아의 확장을 실현하려고 했다는 점에서 높이 평가되고 있다.

근래 문화생활에 대한 욕구가 다양해지면서 여가에도 관심이 높아졌다. 연령대를 불문하고 국내외 유적지를 탐방하거나 여행을 가는 것이 보편화되었다. 혹시 관동팔경 여행 계획이 있다면 떠나기 전, 혹은 여행 후에라도 그곳을 다녀온 선인들이 남긴 여행기나 그림을 한 번 살펴보는 것은 어떨까? 그림 속의 또는 유람기 속의 장소를 퍼즐 맞추듯이 따라가 보자. 우리가 미처 생각하지 못했던 새로운 기쁨을 마주할 수 있을지도 모른다.

강원 민초의 노고와 왕실 백자

조선청화, 푸른빛에 물들다

2014. 12. 9 ~ 2015. 1. 25

국립춘천박물관

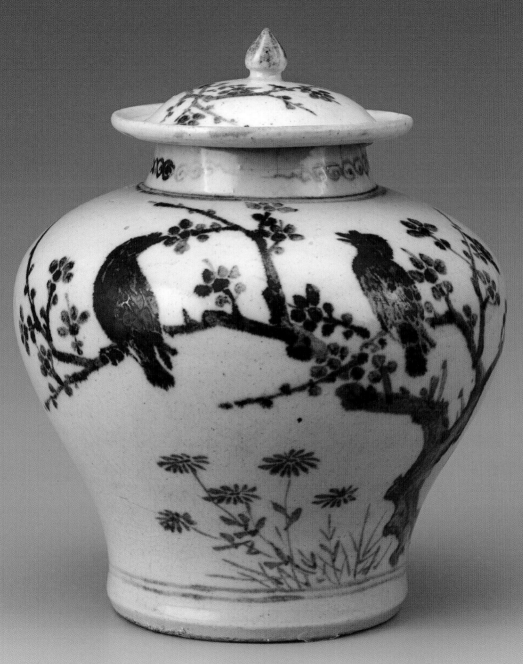

백자 청화 매화 대나무 새 무늬 항아리
(국립중앙박물관)

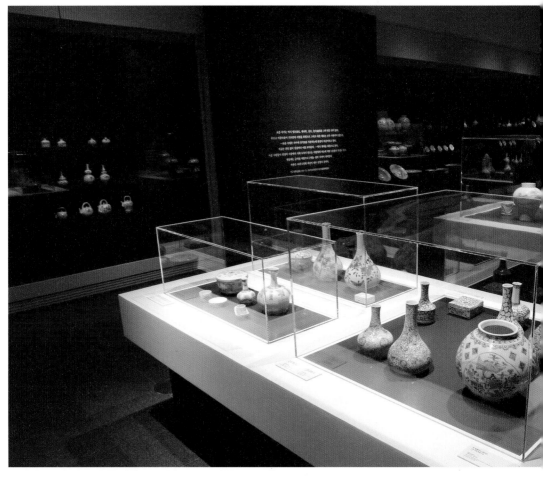

조선청화 특별전(2014년, 국립중앙박물관)

　　조선시대의 순백자와 청화백자는 강원 지역 사람들이 죽음을 무릅
쓰고 백토를 채취하여 날랐던 흙으로 만들어졌다. 하지만 이 백자들은 주로 왕실
과 상류층에서 사용되었으니, 정작 원료인 백토를 채취하고 운반하느라 애썼던
사람들은 어쩌면 그 완성품을 한 번도 보지 못했을 것이다.

국립중앙박물관은 왕실에서 사용하던 청화백자가 문인, 일반 백성으로 확대되어 간 과정을 더듬어 보고 조선 왕실과 문인 사대부들의 미의식이 현대에 어떻게 계승되고 있는지를 살펴보기 위해 〈조선청화, 푸른빛에 물들다〉(2014년) 특별전을 열었다. 국내외 박물관에 소장된 중요 유물을 비롯해 500여 점이 넘는 대규모 도자 전시로, 조선을 물들인 청화백자의 푸른 자취를 흠뻑 느낄 수 있는 전시였다.

나는 이 전시를 국립춘천박물관으로 유치하였다. 조선 최고의 그림 실력을 갖춘 왕실 도화서 화원들이 그린 명품 청화백자를 춘천에서 반드시 전시하고픈 이유가 있었다. 청화백자를 제작하는 데 가장 중요한 원료인 백토 채취를 담당했던 지역인 강원도민들에게 어쩌면 양구 백토로 만들었을지도 모를 이 청화백자를 꼭 보여 주고 싶었기 때문이다. 그리고 전시를 통해 조선백자를 제작하기까지 그동안 잘 몰랐던 강원 지역 민초들의 노고와 이면에 숨겨진 역할과 삶에 대해서도 관심을 두고자 하였다. 국립중앙박물관에서 기획했던 전시이기 때문에 별 어려움이 없을 것으로 생각했지만, 막상 가져오려고 하니 새로운 전시 공간에 맞추어 큐레이션curation이 덧입혀져야 했다. 이전 전시와 차별화되고 더 알차게 기획해 보려는 의욕은 어깨를 무겁게 짓눌렀다.

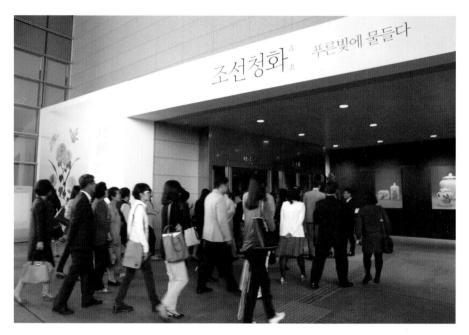

조선청화특별전을 보러온 관람객들(2014년, 국립중앙박물관)

도자기를 제작하는 데 중요한 것은 양질의 흙과 땔감의 확보이다. 강원도 양구의 백토는 화강편마암이 풍화되면서 만들어진 흙으로, 철분 함량이 0.5~1%로 백색 순도가 높고 점성이 강해 성형력이 뛰어났다. 강원 지역 사람들은 매년 정기적으로 백토를 채취하여 왕실 도자기를 생산하던 경기도 광주 분원까지 운반해야 했다. 매년 어느 정도 분량을 보냈을까? 또 그것을 채취하고 운반하는 데 얼마나 많은 고통을 감내해야 했을까? 『조선왕조실록』에 따르면, 양구에서는 1년에 500~550석 정도의 백토를 공납했다고 한다. '1석=16㎏' 정도인데, 당시 양구 지역의 가구 수는 500호밖에 되지 않았으니 백토를 캐고 운반하는 것이 쉬운 일은 아니었다. 더구나 백토 채취는 목숨을 걸어야 할 만큼 위험한 일이었다. 백토의

이성계 발원 백자발(국립중앙박물관)

산지가 천 길이나 되는 높은 산꼭대기에 있어 채굴하다가 언덕이 무너져 압사하는 사람이 많았기 때문이다. 굴착기 같은 장비를 사용하는 요즘에도 자주 안전사고가 일어나는데, 오직 곡괭이와 삽으로만 굴을 파고 들어가 백토를 채취해야 했으니 위험하기 그지없는 작업이었다. 게다가 이렇게 채취된 백토를 광주 분원까지 육로와 수로로 운반하는 일도 험난한 과정이었다. 일단 양구 방산에서 백토를 채취하여 배가 출발하는 곳으로 추정되는 상무룡리 서호포까지 10km 넘는 거리를 날라야 했다. 거기서부터는 수로를 이용해 이동했다. 화천 모일강-남한강을 따라 춘천-청평-가평-양평을 거쳐 최종 목적지인 광주 분원까지 도착하는 데 4일 정도가 걸렸다고 한다. 수로를 이용하여 운반하기 때문에 언제든지 이동할 수 있

는 것이 아니라 배가 뜰 수 있을 정도로 강물이 차야 가능했다. 그래서 물이 차는 봄과 가을에만 운반할 수 있었는데, 하필 그때는 농사철로 바쁜 시기여서 농민들의 심적 고통은 육체적 고통 못지않게 컸을 것이다. 백토 공납은 양구에 사는 사람들뿐 아니라 춘천, 홍천, 인제, 낭천(지금의 화천) 지역 사람들까지 짊어져야 하는 의무였다. 이런 어려움을 상소한 기록이 『조선왕조실록』에 몇 차례나 보인다. 그러나 '양구 백토가 아니면 그릇이 몹시 거칠고 흠이 생기게 된다'는 이유를 들어 상소는 받아들여지지 않았다.

백토 공납으로 인한 고통은 19세기에 분원이 해체되어 290여 개의 도자기 제작소가 문을 닫을 때까지 이어졌다.

양구는 고려시대부터 조선시대 내내 도자기를 생산했던 가마터가 여럿 있었고, '방산 자기장 심용沈龍'이 1391년에 〈이성계 발원 백자발〉(보물, 국립중앙박물관소장)을 제작했다는 기록으로 보아 예부터 도자기와 연이 깊은 지역이었다. 조선시대에는 경기도 광주 분원에 양구 일대에서 채취한 백토를 공급하면서 이곳에서도 도자기가 만들어졌다. 19세기 후반 관요였던 광주 분원의 갑작스런 해체로 살길이 막막해진 도공들은 백토 산지를 찾아 전국으로 뿔뿔이 흩어졌다. 광주 분원에서 왕실 도자기를 만들던 도공의 일부가 이곳 양구까지 들어와 그들의 제작 기술이 전수되어 분원의 자기를 모방한 백자, 청화백자 등이 만들어졌다. 분원의 해체로 더 이상 백토를 외부로 내보내지 않게 되자 왕실 백자와 견줄만한 질 높은 백자와 청화백자가 생산되어 일반 서민들까지도 향유할 수 있게 된 것이다. 그런데 애석하게도 이곳 양구의 가마는 일제강점기까지 생활 용기 등 여러 종류의 도자기를 제작하다 한국전쟁 이후 명맥이 완전히 끊어졌다. 최근 양구군은 백자 생산의 원료 산지이자 〈이성계 발원 백자발〉을 제작했던 방산면에 '양구 백자박물관'을 개관하여 백자의 전통을 되살리기 위해 애쓰고 있다.

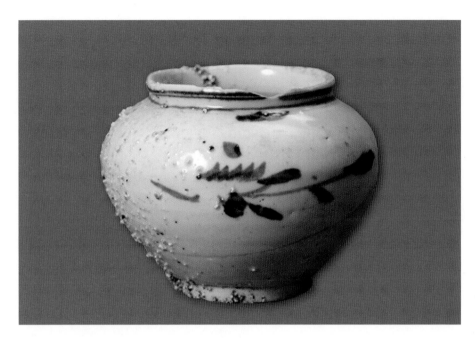

양구 철전리 출토 백자 청화 풀꽃무늬 항아리(국립춘천박물관)

전시장을 찾은 관람객들은 청화백자에 취했다. 그중에는 왕실 백자 제작에 사용된 백토의 산지를 방문하는 사람들도 있었다. 그들은 조선시대 도공들이 양구로 들어올 때 걸었던 길을 따라 양구 방산으로 이동하여, 백자박물관에서 양구 흙으로 직접 그릇을 만들어 보면서 조선시대 도공들의 체취를 느껴 보았다.

청화백자 특별전에는 양구군민들이 전시장을 많이 찾았다. 시간을 거슬러 양구에 살았을, 그들 누군가의 선조였을지도 모를 도공들에 의해 만들어진 고귀한 유물을 보며 어떤 생각을 했을까? 이 전시를 통해 고단한 민초들의 넋과 노고가 위로 받았기를 희망한다.

고대 유물과
현대 미술의
만남

춘천 선사·고대 문화, 예술로 꽃피우다

2016. 3. 8~4. 3

국립춘천박물관

유물과 현대작가의 만남(2016년, 국립춘천박물관)

　　국립박물관 상설전시실은 대부분 선사시대부터 근대에 이르기까지 그 지역에서 출토되었거나 전승된 유물과 작품들이 전시되어 있다. 그중에 선사·고대 유물은 중요성에 비해 관람객들에게 크게 주목받지 못하는 것이 현실이다.

　　춘천은 북한강과 소양강이 만나서 형성된 비옥한 충적지대 덕분에 10만 년 전 구석기시대부터 사람이 살았다. 그들의 삶의 흔적을 담고 있는 수많은 선사·고대 유물이자 이 지역에 살았던 사람들의 생활 도구였던 주먹도끼를 비롯하여 찍개, 반달돌칼이 국립춘천박물관에 상설전시되어 있다.

　　최근 춘천 중도中島에 레고랜드 단지를 조성하기 위한 사전 발굴이 이루어져 대규모 유적이 조사되었다. 현재까지 진행된 발굴 결과만 보더라도 고인돌 130여 기를 포함하여 1,400여 기의 청동기시대 유구와 철기시대의 집터, 그리고 삼국시대 이후로는 넓은 범위의 밭이 있었음이 확인되었다. 중도 유적은 단일 공간에서

생활 유적, 생산 유적, 사후 묘역까지 발굴되면서 대단위 마을 유적이 있었음이 밝혀졌다. 1967년 의암댐 준공으로 섬이 되어 버린 중도는 1981~1984년 국립중앙박물관에 의해 이루어진 발굴 이래 영서 지역의 중요한 유적지로 일찍부터 주목받아 왔다. 또한 이곳의 삼국시대 무덤에서 6세기 고구려 계통의 금제 굵은고리 귀걸이가 출토되어 화제가 되기도 하였다.

이처럼 여러 유구에서 유물이 다량으로 출토되자 중도 개발에 대한 찬반 여론이 거세지고 언론에도 자주 거론되었다. 이를 계기로 국립춘천박물관은 춘천의 선사·고대 문화를 재해석하고 관람객들에게 더 친밀하게 다가가기 위한 방안을 고민하였다. 그러던 어느 날, 구석기 유물을 그린 그림을 들고 박물관에 찾아온 현대 작가를 만났다. 그는 춘천에서 출토된 선사·고대의 유물을 예술가의 눈으로 꾸준히 재해석 온 강원대 미술학과 임근우 교수였다. 그는 춘천에서 태어나 유년기부터 중도 유적, 신매리 지석묘 발굴 현장 등을 찾아다니면서 많은 영감을 얻어 '코스모스Cosmos-고고학적 기상도' 같은 작품을 빚어 낸 작가이다.

그와의 만남을 통해 선사·고대 문화에 대한 흥미로운 전시를 기획하게 되었다. 특별전 〈춘천 선사·고대 문화, 예술로 꽃피우다〉(2016년)는 춘천의 선사·고대 유물과 유적을 예술로 형상화하여 우리 내면 깊숙이 깃든 먼 태곳적 신화를 일깨우고자 했다. 이 전시는 주먹도끼, 중도식 토기 등 춘천과 중도를 비롯하여 북한강과 소양강 일대에서 발굴된 구석기부터 청동기까지의 유물과 작가의 작품 '코스모스-고고학적 기상도'를 함께 전시했다. 지나온 시간만큼이나 무거운 주제로 느껴졌던 선사시대의 유적과 유물을 그가 창조해 낸 작품과 함께 바라보고 있으면, 과거의 유물에서 새로이 꽃이 피어나는 것 같은 생동감을 느낄 수 있었다.

이처럼 현대 작가의 풍부한 상상력과 춘천의 유적, 유물 콘텐츠가 하나의 공간에서 절묘하게 어우러진 공동협력 전시는 색다른 창조 공간을 만들어 냈다. 새로

임근우, 일월춘천 고고학적 기상도(춘천 선사·고대 문화 예술로 꽃피우다 특별전 도록 표지)

임근우, 고고학적 기상도(중도선사유적)

운 시도는 과거의 유물에만 매달려 대중들로부터 박물관이 유리되는 것을 막아
주고 미술계의 관람객을 새롭게 박물관으로 이끌어 주었다. 먼 과거의 사람들이
만든 작은 돌도끼와 돌칼에 현대 작가의 상상력과 예술적 감각이 보태져 또 다른
문화가 탄생하는 것을 목격하면서 박물관 전시실은 무한한 영감이 샘솟는 창조
적 공간이라는 것을 확신하게 되었다. 이러한 전시 기법은 앞으로 예술가와의 협
업을 통해 유물을 예술작품으로 융합하는 박물관 전시의 새로운 지평을 열 것으
로 기대되었다. 이후 여러 곳에서 비슷한 시도가 이어지고 있다.

임근우,
고고학적 기상도
(주먹도끼)

전시모습
(2016년, 국립춘천박물관)

관람객의
마음을 훔친
에필로그

신안해저선에서 찾아낸 것들
2016. 7. 26 ~ 9. 4
국립중앙박물관

...에서 찾아낸 것들'을 살펴 보았듯이 이 배에는 중국에서 ...로 팔려가는 도자기를 비롯한 값비싼 상품들이 가득 실려 있었습니다. ... 있고 있었을 것입니다.

그러나 ... 이 무역선은 항해 도중 신안 앞바다에서 침몰하고 말...넘는 바닷속으로 가라 앉아 버렸습니다. 배에 타고 있던 사람들은 어떻게 되었을까요? 다행히 살아남은 사람들이 있었을까요. 현재로서는 전혀 알 수 없습니다만, 신안선의 침몰은 매우 큰 사고였고 그 피해는 엄청났을 것...처럼 신안해저선은 당시 사람들의 슬픔과 고통이 서려 있는 침...니다만, 역설적이게도 우리에게는 '보물선'으로 남았습니다.

이제 전시회를 마무리하면서 신안해저선에 실려 있던 백자 접시 하나를 소개하고자 합니다. 분홍빛 나뭇잎 두 개가 그려져 있는 접시에는 다음과 같은 시구가 쓰여 있습니다.

流水何太急 흐르는 물은 어찌 저리도 급한고
深宮盡日閒 깊은 궁궐은 종일토록 한가한데

이 시구는 당나라 때의 한 궁녀가 지은 시의 전반부에 해당합니다. 그 후반부도 다음과 같이 전해지고 있습니다.

殷勤謝紅葉 은근한 마음 붉은 잎에 실어보내니
好去到人間 인간 세상으로 쉬이 흘러가기를

이 후반부의 시구가 쓰여진 또 다른 접시는 발견 되지 않았습니다만, 이 아름다운 접시는 배에 탔던 사람들이 겪었을 급한 파도를 연상케하고 그들의 애틋한 마음을 우리에게 전해주는 편지처럼 여겨지기도 합니다.

이처럼 모든 문화유산에는 사람이 들어 있습니다. 그 마음이 서려 있습니다. 마땅히 그 마음을 헤아릴 줄 알아야합니다. 신안해저선에 탔던 모든 이들의 명복을 빌면서 이 특별전을 마칩니다.

큐레이터는 특별전을 열 때마다 '전시를 열며'라는 프롤로그와 '전시를 마치며'라는 에필로그 글을 쓴다. 거기에는 큐레이터가 특별전을 기획하면서 관람객들에게 꼭 전달하고 싶은 전시 개최 배경과 전시 개요 및 의의 등의 메시지가 담겨 있다. 특별전을 보러 가면 전시실에 붙은 프롤로그와 에필로그 패널은 꼭 읽어 보는 것이 좋다. 전시의 시작과 끝이 오롯이 채워져 있기 때문이다.

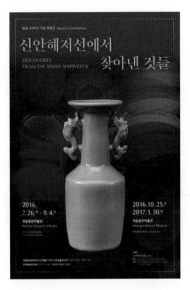

<신안해저선에서 찾아낸 것들> 특별전 포스터

2016년은 신안해저선 발굴 40주년이 되는 해였다. 1975년 8월, 전남 신안 증도 앞바다에서 우연히 한 어부의 그물에 중국 청자, 꽃병 등 도자기 6점이 걸려 올라온 것이 수중 발굴의 계기가 되었다. 이후 1976년부터 1984년까지 총 11회의 수중 발굴을 통해 중국에서 생산된 각종 물품 2만 4,000여 점과 동전 약 28톤, 그리고 그것을 싣고 온 화물선까지 건져 냈다. 발굴 결과, 명문이 새겨진 저울추와 목간(화물 꼬리표)을 통해서 이 침몰선은 일본에서 주문한 물품을 싣고 1323년에 중국 저장성[浙江省] 닝보항[寧波港]에서 일본 하카타항[博多港]으로 향하던 당대 최대 규모의 무역선이었음이 밝혀졌다.

신안해저에서 인양된 길이 34m, 폭 11m, 200톤 규모의 무역선은 국립해양문화재연구소에 전시되고 있으며, 발굴된 유물은 국립중앙박물관과 국립광주박물관, 국립해양문화재연구소에서 나누어 소장하고 있다.

국립중앙박물관은 신안해저선 발굴 40주년 기념 특별전 <신안해저선에서 찾

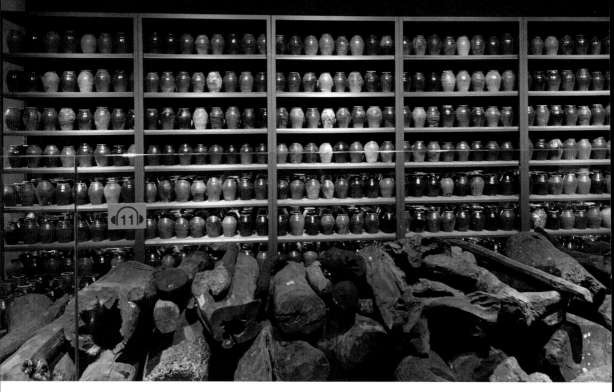

특별전 전시 전경(2016년, 국립중앙박물관)

아낸 것들〉을 기획하여 2만 4,000여 점의 발굴품 중 거의 대부분인 2만 300여 점을 전시하였다. '물류창고 대방출'이라 불러도 좋을 만큼 엄청난 양의 유물 공개에 관람객들은 무척 놀라워했다. 그전까지 서울과 광주, 목포에서 몇 차례 신안 특별전이 열렸지만 그때는 전체 발굴품 가운데 5% 정도인 1,000여 점 정도밖에 공개되지 않았다. 국립중앙박물관 전시도 당초 기획안에는 주요 유물 중심으로 1,000여 점 가량 전시할 예정이었으나 '출토품 전체를 보여 주자'는 당시 이영훈 관장의 의견에 따라 전시 수량이 20배로 늘어나게 되었다. 그 바람에 담당 부서 인 아시아부 직원만으로는 전시 준비가 어려워져서 국립중앙박물관 학예연구직 이 대거 참여하여 매달리지 않으면 안 되었다. 어쩌면 앞으로도 이 정도로 방대한

유물이 하나의 특별전에 출품될 일은 또 일어나기 어려울 것이다. 그야말로 국립중앙박물관 특별전 역사상 가장 많은 유물이 한꺼번에 공개되었다.

이 전시는 기존의 명품 위주의 전시 틀을 과감하게 탈피하였다. 신안해저선에 실렸던 도자기 대부분을 전시하여 관람객들이 도자기의 종류와 그릇의 형태, 중국 각지에서 생산된 도자기의 특징을 한눈에 볼 수 있게 했다. 관람객들은 높은 유리 진열장 속에 가득 채워진 도자기들을 보면서 박물관이 아니라 마치 그릇 백화점에서 진열된 상품을 보고 있는 것 같은 느낌을 받았다고 한다.

신안해저선에 실렸던 2만여 점의 도자기는 중국의 저장성 용천요龍泉窯, 복건성福建省 건요建窯, 강서성江西省 경덕진요景德鎭窯 등 중국 각지에서 생산된 도자기로 확인되었다. 이를 통해 14세기 이전까지의 중국 도자 생산의 지역별 특징을 알 수 있을 뿐 아니라 가마쿠라[鎌倉]시대(1185~1333) 일본인들이 좋아했던 수입 도자기의 취향까지도 이해할 수 있게 되었다.

이 무역선에는 중국 도자기 이외에도 고려청자 7점이 배 아랫부분에서 발견되어 고려청자의 유통에 대해서도 생각해 볼 거리를 남겼다. 이 고려청자가 중국 닝보항에서 출항할 때부터 선적된 것인지, 아니면 일본으로 항해하던 중 우리나라 어느 항구에 잠깐 들려서 실은 것인지 아직 분명하게 밝혀지지 않았다. 다만 고려청자의 적재 위치가 배의 아랫부분이고 수량도 7점뿐이므로 항해 도중에 실었다고 보기는 어렵고, 이미 중국으로 전해진 고려청자를 구입하여 선적했을 가능성이 크다는 게 현재까지의 중론이다. 이 전시에 신안해저선에서 발굴된 고려청자 7점 모두를 공개함으로써 중국으로 수출된 고려청자에 대한 논의의 기회를 제공하였다.

이 전시는 규모 면에서 이미 세인의 주목을 받고 있었지만, 실제로 그보다 더 큰 관심을 받았던 것은 침몰된 배에 탄 사람들의 모습을 스토리텔링으로 연출한

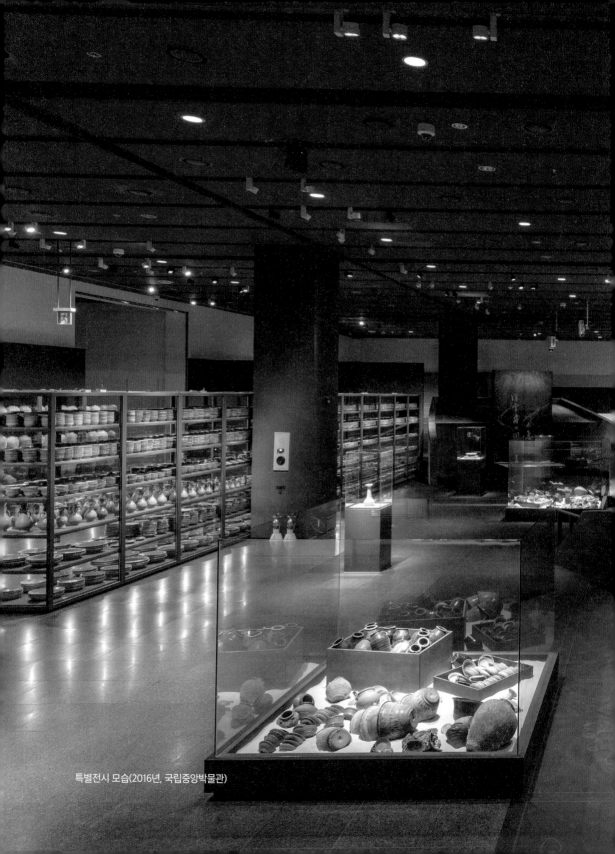

특별전시 모습(2016년, 국립중앙박물관)

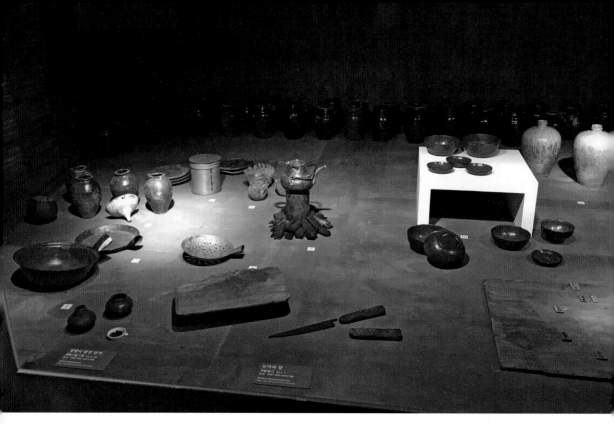

신안해저선 선원생활 재현(2016년, 국립중앙박물관)

점이다. 그전까지 신안유물 특별전은 대부분 배에 실린 중국 도자기의 종류와 기형, 금속 공예품, 동전, 자단목 등 물품을 중심에 둔 전시였다. 그런데 이 전시에서는 도자기 이외에도 그간 공개되지 않았던 배에 탄 선원들의 선상 생활 모습을 그려 내어 그들이 항해하며 사용한 냄비, 찻그릇, 장기판 등 일상용품까지 모두 보여 주고자 하였다. 그중 재미있는 물품이 하나 있는데, 나무판자에 대강 선을 그어 만든 것으로, 장기판으로 사용했으리라 짐작되는 물품이다. 선원들이 거친 바다 위에서 긴 항해의 지루함을 달래기 위해 사용한 것이 아니었을까. 이렇게 스토리를 엮어 가며 표현한 연출은 대성공이었다. 관람객의 반응은 대단했다. 관

전시품에 놀란 어린 아이(2016년, 국립중앙박물관)

람객들은 어쩌면 이런 스토리가 있는 전시를 기다리고 있었는지 모른다. 관람객
들의 전시를 대하는 수준은 큐레이터들이 짐작하는 것보다 한 수 위인지도 모르
겠다.

　한 가지 더, 전시가 끝나는 마지막 부분에 걸려 있는 '에필로그 패널'도 화제였
다. 관람객들은 패널 글에 매료되어 한동안 전시장을 떠나지 못한 채 머물러 정체
현상을 빚기까지 했다. 그때 받았던 감동을 SNS에 올리는 사람이 많아지면서 특
별전을 찾는 사람들도 눈에 띄게 많아졌다.

시가 있는 접시

"지금까지 '신안해저선에서 찾아낸 것들'을 살펴보았듯이 이 배에는 중국에서 일본으로 팔려 가는 도자기를 비롯한 값비싼 상품들이 가득 실려 있었습니다. 선원들도 이른바 대박의 꿈을 꾸고 있었을 것입니다. 그러나 불행하게도 이 무역선은 항해 도중 신안 앞바다에서 침몰하고 말았습니다. 깊이 20m가 넘는 바닷속으로 가라앉아 버렸습니다. 배에 타고 있던 사람들은 어떻게 되었을까요? 다행히 살아남은 사람들이 있었을까요? 현재로서는 전혀 알 수 없습니다만, 신안선의 침몰은 매우 큰 사고였고 그 피해는 엄청났을 것입니다. 이처럼 신안해저선은 당시 사람들의 슬픔과 고통이 서려 있는 침몰선이었습니다만, 역설적이게도 우리에게는 '보물선'으로 남았습니다.

이제 전시회를 마무리하면서 신안해저선에 실려 있던 백자 접시 하나를 소개하고자 합니다. 분홍빛 나뭇잎 두 개가 그려져 있는 접시에는 다음과 같은 시구가 쓰여

있습니다.

流水何太急 흐르는 물은 어찌 저리도 급하고
深宮盡日閑 깊은 궁궐은 종일토록 한가한데

이 시구는 당나라 때의 한 궁녀가 지은 시의 전반부에 해당합니다. 그 후반도 다음과 같이 전해지고 있습니다.

殷勤謝紅葉 은근한 마음 붉은 잎에 실어 보내니
好去倒人間 인간 세상으로 쉬이 흘러가기를

이 후반부의 시구가 쓰인 또 다른 접시는 발견되지 않았습니다만, 이 아름다운 접시는 배에 탔던 사람들이 겪었을 급한 파도를 연상케 하고 그들의 애틋한 마음을 우리에게 전해 주는 편지처럼 여겨지기도 합니다. 이처럼 모든 문화유산에는 사람이 들어 있습니다. 그 마음이 서려 있습니다. 마땅히 그 마음을 헤아릴 줄 알아야 합니다. 신안해저선에 탔던 모든 이들의 명복을 빌면서 이 특별전을 마칩니다."

이 에필로그 패널 글은 당시 국립중앙박물관 이영훈 관장이 직접 썼다. 관장이 특별전의 패널 글을 쓰는 일은 이례적인데, 그만큼 이 전시에 애정을 쏟았던 것이다. 관장이 쓴 에필로그는 박물관의 오랜 경험과 경륜에서 나온 글이라서 관람객들에게 더 큰 감동을 준 것 같다. 이 관장은 「전시 결과 보고서」 결재 문서에서도 "결국 박물관의 모든 전시는 사람을 기리는 것입니다. 옛사람들과 오늘날의 사람을 이어 주는 것이 바로 전시입니다"라고 코멘트를 할 만큼 전시 철학이 분명했다.

박물관에 온 조선 왕릉 호랑이

동아시아의 호랑이 미술: 한국·일본·중국

2018. 1. 26~3. 18

국립중앙박물관

조선시대 왕릉을 지키던 돌호랑이가 국립중앙박물관 상설전시관 '역사의 길'에 당당하게 출현했다. 갑자기 커다란 돌호랑이가 전시실이 아닌 넓은 통로에 떡하니 서 있자 관람객들은 의아해했다. 처음에는 섬뜩 놀라다가 이내 익살스러운 호랑이의 표정을 이모저모 즐겁게 살펴보고 함께 기념사진을 촬영하는 사람이 많아졌다. 호랑이 석상의 미간은 깊게 주름져 있고 커다란 눈은 사악한 기운으로부터 무덤을 지키기 위해 부릅뜨고 있지만, 전체적으로 해학적이다. 작고 왜소한 엉덩이를 땅에 내리고 긴 꼬리로 휘감았으며, 앞다리를 나란히 딛고 있는 모습은 두려움을 사라지게 한다.

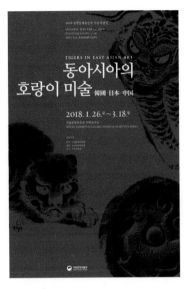

<호랑이전> 전시 포스터
(2018년, 국립중앙박물관)

이 돌호랑이가 전시실 밖에 등장한 이유는 국립중앙박물관이 '2018 평창 동계 올림픽' 기념으로 마련한 호랑이 특별전 때문이었다. 원래 이 호랑이는 중종(재위 1506~1544)의 계비인 장경왕후章敬王后(1491~1515)의 초장지初葬地인 희릉禧陵을 지키던 것이다.

2018 평창 동계 올림픽의 마스코트 캐릭터가 '수호랑'과 '반다비'로 결정되자 국립중앙박물관에서 중국 국가박물관과 일본 도쿄국립박물관에 한·중·일 호랑이 특별전을 개최하자고 제안하여 성사된 전시이다. 한국, 중국, 일본의 미술 속에 등장하는 호랑이를 통해 동아시아 문화의 보편성과 특수성을 조명해 보자는 취지에서 이 전시를 기획한 것이다.

동아시아 사람들은 호랑이를 인간을 해치는 포악한 맹수로 경계하는 동시에 잡귀를 물리치는 신령한 동물로 경외해 왔다. 맹수로서의 호랑이는 전쟁과 죽음, 귀신을 잡아먹는 벽사를, 백수百獸의 왕이었던 호랑이는 군자君子와 덕치德治를, 날랜 호랑이는 바람을 상징했다. 호랑이에 대한 이러한 기본 이미지들은 중국에서 형성되어 동아시아에 확산되었으며, 한국과 일본에서 다양하게 표현되어 문화의 차이를 즐기는 포인트가 된다.

한·중·일 호랑이 전시를 기획하면서 우리는 한국의 호랑이 문화에 대한 특성을 부각하고자 왕릉을 지키던 호랑이를 박물관 전시실 밖에 세우고 호랑이를 가장 잘 그린 조선 후기 단원 김홍도의 호랑이 그림을 한자리에 모아 전시해 보기로 하였다.

우리 민족은 호랑이를 신성시하거나 호환虎患이라 하여 두려움의 대상으로 여기기도 했지만 때로는 친근한 동물로 여겨 해학적 표현의 대상으로 삼기도 했다. 단군신화에서부터 속담, 설화, 지명에 이르기까지 호랑이는 우리와 아주 친밀하다. 우리나라 속담 중에서 호랑이와 관련된 속담이 130여 개로, 동물 중에서 가장 많이 등장한다. 우리나라 지명도 호랑이와 관련된 것이 400여 개에 이를 정도다. 일제강점기 때 일본의 지리학자 고토 분지로[小藤文次郞]가 『조선산맥론朝鮮山脈論』에서 "한반도는 토끼 형상을 닮아 나약한 존재이다"라며 폄하하자, 곧바로 육당 최남선이 1908년에 『소년』이라는 잡지의 창간호 표지로 한반도의 땅 모양을 호랑이 형상으로 그린 그림을 실어 반론을 제기했다. 한반도의 형상은 나약한 토끼가 아니라 호랑이 형상과 닮았다고 하면서 소년들에게 호랑이와 같은 진취적인 기상을 지니도록 역설하여 민족의식을 일깨운 것이다. 현대에 들어와서 호랑이는 1986년 서울 아시안게임과 1988년 서울 올림픽, 2018년 평창 동계 올림픽의 마스코트로 선정되어 전 세계에 한국을 알리는 대표적인 이미지가 되었다.

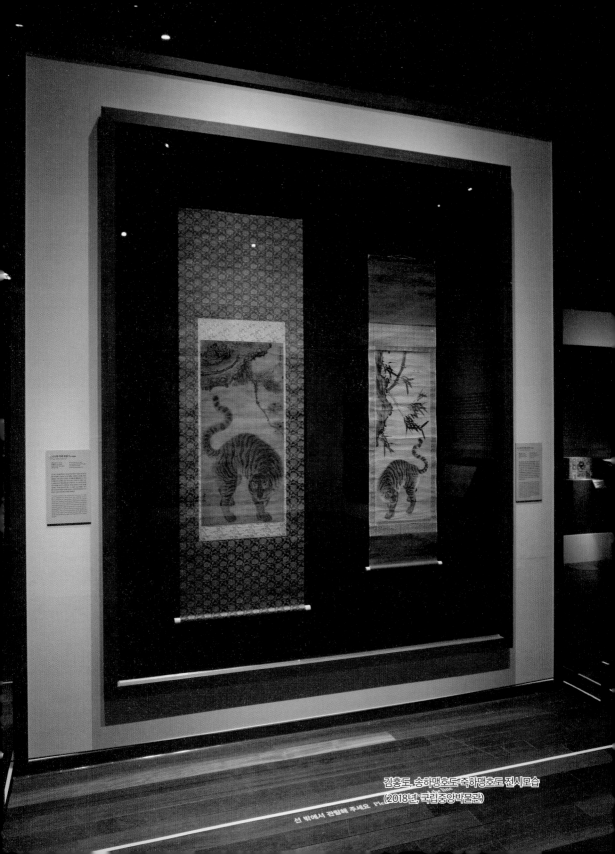

김홍도, 송하맹호도·죽하맹호도 전시모습
(2018년, 국립중앙박물관)

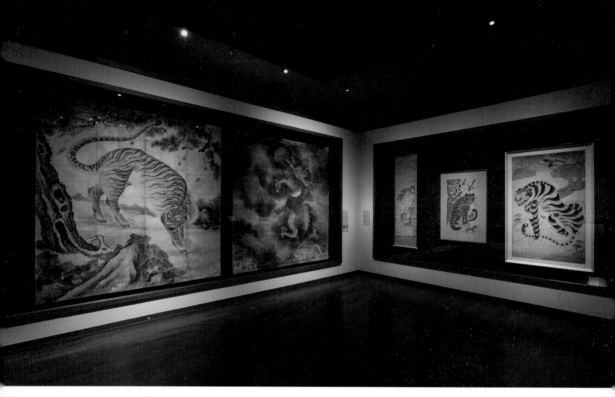

특별전 전경, 한국 호랑이 그림

우리 문화 속에서 호랑이는 청동기시대의 반구대 암각화에서부터 근대에 이르기까지 회화, 조각, 공예품 등 다양한 장르에서 즐겨 표현되었다. 그중에서도 호랑이 모습을 가장 인상적으로 그리고 사실적으로 묘사한 그림으로는 조선 후기 단원 김홍도가 그린 〈송하맹호도松下猛虎圖〉와 〈죽하맹호도竹下猛虎圖〉, 그리고 배경을 생략한 채 호랑이만 표현한 〈맹호도猛虎圖〉가 유명하다. 김홍도가 그렸다고 전하는 이 세 점의 호랑이 그림을 처음으로 한자리에 모으기 위해 애썼던 기억이 난다. 〈맹호도〉는 국립중앙박물관 소장품이지만, 〈송하맹호도〉는 삼성 리움미술관 소장품이며, 〈죽하맹호도〉는 개인 소장품이다. 개인 소장품을 빌리는 것은 쉽지 않은 일이다. 명작일 경우에는 대여가 더욱 어렵다. 우선 소장가를 잘 아는 사

람이 필요하다. 소장가를 소개받으면 그때부터 빌리고 싶은 작품이 전시에 왜 필요한지를 충분히 설득해야 한다. 호랑이 그림의 걸작으로 알려진 이 세 작품이 한 자리에 전시되자 회화 전문가들뿐 아니라 일반인들도 전시장을 많이 찾았다. 호랑이 털 하나하나까지 극사실적으로 표현한 김홍도의 붓질에 관람객들은 탄복했다.

　이처럼 사실적으로 표현한 호랑이 그림도 있지만, 해학적인 모습으로 묘사한 세화歲畫 속의 호랑이와 사찰 뒤편의 산신각山神閣에 모셔진 산신도山神圖 속의 호랑이가 있다. 세화는 주로 정월 초에 인간의 길흉화복을 다스리고 사악한 기운을 쫓으려는 뜻에서 많이 그려졌다. 이때 호랑이는 용과 함께 그려지거나 까치와 함께 익살스러운 모습으로 자주 등장했다. 특히 한 화면에 호랑이와 까치를 그린 〈호작도虎鵲圖〉가 조선 후기에 널리 유행했다. 이 '까치 호랑이' 이미지는 중국 오대에서 명대에 이르는 화조영모화花鳥翎毛畫의 발전 과정에서 태동한 것으로 알려져 있다. 무서운 맹수로서 나쁜 기운을 쫓아내는 호랑이는 예로부터 기쁜 소식을 가져온다고 알려진 까치와 짝을 이루어 등장하는데, 우리나라 호작도의 호랑이는 맹수의 기질은 찾아보기 어렵고 마치 고양이와 비슷하게 그려져 해학적이면서 친근하게 느껴진다. 이러한 호작도는 청화백자에서도 볼 수 있다. 또한 자식을 점지해 주고 길흉화복을 관장하는 산신과 함께 호랑이가 산신도의 주인공으로 등장하는 것도 우리나라에서만 볼 수 있는 독특한 문화이다.

　중국은 기원전부터 다양한 유물의 소재로 호랑이를 사용했다. 중국도 우리처럼 호랑이를 벽사의 신수神獸로 여겨 베개나 침구 같은 일상용품에도 호랑이 무늬를 넣기도 하였다. 전시품 중에 중국 한漢나라 유적에서 나온 호형대구虎形帶鉤(호랑이 모양 허리띠 고리)가 있었는데, 이 유물은 경북 영천 어은동 유적, 경주 사라리 유적에서 출토된 호형대구와 세부 양식은 다르지만 기본 모티프는 일치한다. 이외에 아쉽게도 우리의 호랑이 그림과 직접 비교할 수 있는 명·청대의 중국 호랑이

그림은 전시에 출품되지 않았다.

한편, 호랑이가 서식하지 않았던 일본은 역설적이게도 호랑이 그림을 많이 그렸다. 특히 가마쿠라시대에 중국으로부터 송·원대의 호랑이 그림이 전래되어 선종 사찰과 일본 지배계층이었던 무가武家에서 유행하였다. 또 용과 호랑이가 한 폭에 나란히 그려진 〈용호도龍虎圖〉도 무사武士들 사이에서 인기를 끌었다. 호랑이는 무사를 상징하는 동물인데다, 용과 호랑이가 서로 응시하는 역동적인 구도의 〈용호도〉가 무사들의 실내장식에 적합했기 때문이다. 17세기 이후 중국에서 『화보류畫譜類』가 나가사키[長崎]를 통해 들어오면서부터 일본에서는 이를 모방한 고양이를 닮은 호랑이 그림이 다수 그려졌다.

일본 도쿄국립박물관에서 유물 호송관으로 온 큐레이터와 저녁 식사를 하면서 전시 뒷얘기를 들었다. 한·중·일 호랑이 전시 제안을 받고, 도쿄국립박물관 큐레이터들은 무척 당황했다고 한다. 일본에서는 호랑이가 서식하지 않았기 때문에 호랑이 미술품이 중국과 한국에 비해 수준 차이가 나면 곤란하지 않을까 난감했다고 한다. 그런데 막상 한자리에서 살펴보니 일본 호랑이 작품도 뚜렷한 개성이 드러나 안심했다고 한다.

우리 부서의 전시 담당 큐레이터는 관람객으로 하여금 현대인 뇌리에 각인된 동물원 우리 속의 호랑이가 아니라 야생의 호랑이를 생생하게 마주하게 하면, 과거 경외의 대상이자 군자君子를 상징했던 호랑이 표상을 관람객이 이해하는 데에 도움이 될 것이라고 제안했다. 그래서 전문 다큐멘터리 감독인 박종우 작가에게 야생 호랑이에 관한 영상 작품을 의뢰했다. 그는 러시아 연해주와 중국 헤이룽장성[黑龍江省]에서 야생 상태에 가장 가까운 호랑이를 직접 촬영하여 호랑이의 위용과 특성을 잘 알 수 있도록 다큐멘터리 영상을 제작하여 상영했다. 이 영상은 야생의 시베리아 호랑이를 4K 고해상도로 촬영하여 우리나라에 호랑이가 다시

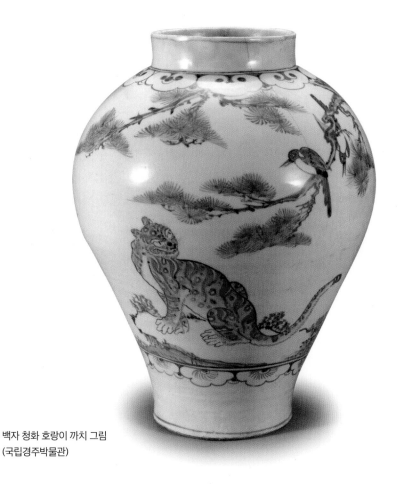

백자 청화 호랑이 까치 그림
(국립경주박물관)

존재하기를 소망하는 관람객들에게 큰 감동을 주었다.

이 전시를 개최하면서 몇 가지 특별한 시도를 해 보았다. 호랑이 전시와 연계한 기획공연이다. 국립박물관문화재단과 창작국악그룹 '그림(The林)'이 음악사극 〈환상노정기〉 공연을 기획하여 전시 기간 중에 국립중앙박물관 극장 '용' 무대에서 공연했다. 〈환상노정기〉는 1788년 정조의 명을 받아 금강산 화첩기행을 떠난 김홍도의 여행담을 창극으로 꾸민 창작극이다. 금강산 그림이 3D로 펼쳐진 공간 위에 소리꾼이 객석과 무대를 배경으로 판소리와 사설로 이야기를 풀어나갔다.

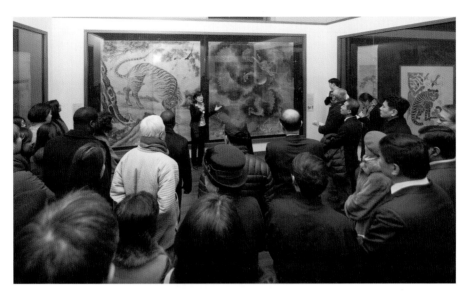

호랑이 전시 관람 모습(2018년, 국립중앙박물관)

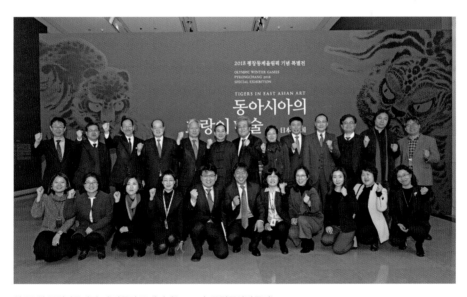

한·중·일 국립박물관장 및 박물관 큐레이터(2018년, 국립중앙박물관)

이 창극은 원래 2015년부터 공연되고 있었으나 2018년에 호랑이 특별전과 연계하면서 기존 무대와 달리, 박물관에 소장된 『해동명산도첩』과 호랑이 특별전에 전시된 김홍도의 3대 걸작, 즉 〈죽하맹호도〉, 〈송하맹호도〉, 〈맹호도〉를 3D 영상으로 구현해 새롭게 만든 작품으로 현재도 공연이 이어지고 있다. 이는 박물관 전시의 콘텐츠를 예술 공연으로 확장한 대표적인 사례로, 향후 전시와 예술의 접목을 생각해 보는 계기가 되었다.

또 하나의 새로운 기획은 전시가 종료되어도 호랑이 특별전을 볼 수 있도록 '구글 아트 앤 컬처(Google Arts & Culture)'와 논의하여 한국의 호랑이를 주제로 한 대표작품을 10억 화소의 이미지로 촬영하여 생생하게 감상할 수 있게 만든 것이다. 이를 통해 호랑이의 생생한 표현과 세세한 털까지 볼 수 있고 큐레이터의 자세한 설명을 곁들여 세부를 감상할 수 있도록 했다. 이 특별전은 처음으로 4개 국어(한국어, 중국어, 영어, 일본어) 서비스를 하여 외국에서도 한국의 호랑이 그림을 감상할 수 있게 되어 우리나라 전통문화를 알리는 데 기여하고 있다. 지금은 전시와 연계한 가상현실 서비스가 보편화되어 가고 있지만, 당시로서는 신선한 기획이었다.

동아시아 호랑이 특별전을 열게 된 것은 한·중·일 국립박물관장 회의 덕분이다. 한·중·일 국립박물관장 회의는 2006년에 김홍남 국립중앙박물관장의 제안으로 시작되었다. 이후 2년에 한 번씩 한·중·일 국립박물관장 회의를 개최하는데, 회의를 주관하는 국가의 국립박물관에서 한·중·일 특별전을 마련하기로 되어 있다. 이 특별전의 가장 큰 장점은 각 박물관에서 꼭 필요한 중요 전시품을 손쉽게 빌릴 수 있다는 점과 한·중·일 국립박물관의 젊은 큐레이터들이 전시 기획에 함께 참여한다는 점이다. 그 과정에서 깊은 토론과 더불어 친분을 돈독하게 쌓을 수 있다는 점에서 의미가 크다. 하나의 단일 주제로 한·중·일 국립박물관 큐레이터들이 소통하는 것은 아주 매력적인 일이다.

모두의
마음을 움직인
얼굴

창령사 터 오백나한, 당신의 마음을 닮은 얼굴

2019. 4. 29~6. 16

국립중앙박물관

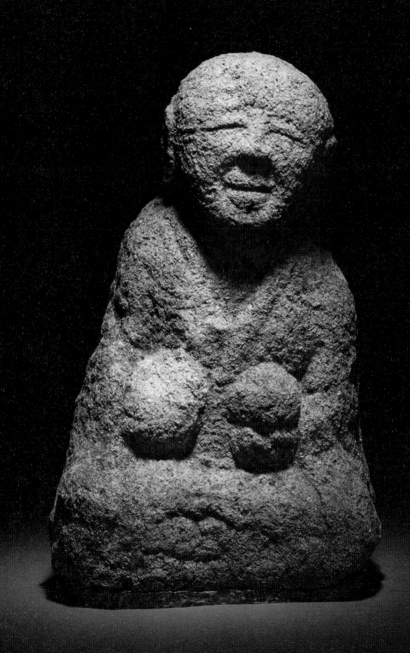

보주를 든 나한상
(국립춘천박물관)

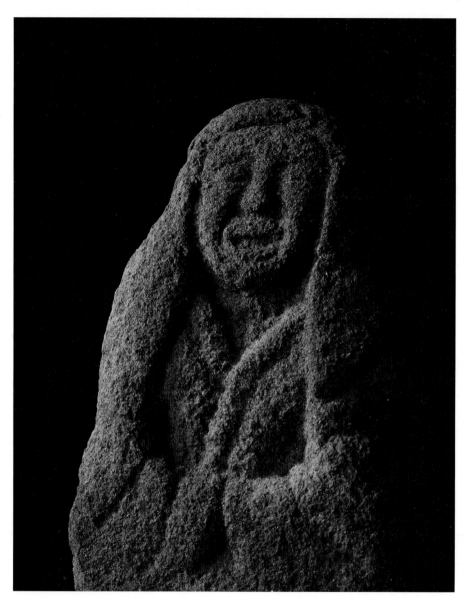

나한상(국립춘천박물관)

시간을 만지는 사람들 박물관 큐레이터로 살다

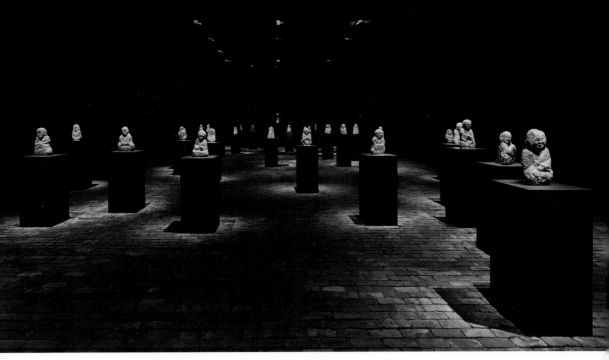

창령사 터 오백나한상 특별전 전시 모습(2019년, 국립중앙박물관)　　　　　©김용관

"뜬구름 자취 없이 오고 갈 때는 종적 없이 가네. 구름 오가는 것 자세히 보매

다만 하나의 허공뿐일레."

　　조선 후기 설봉雪峯 회정懷淨(1678~1738) 스님이 남긴 이 시구처럼 창령사 터 오백나한은 그렇게 우리 곁을 찾아왔다. 정교하게 다듬어지지도 않았고, 화강암 자체의 투박한 질감을 그대로 살린, 머리가 없거나 머리만 남은 채 상처투성이로 500여 년간 땅속에 묻혀 있다가 어느 날 우연한 기회로 느닷없이 세상 밖으로 '나투셨다'.

　　국립춘천박물관 〈창령사 터 오백나한, 당신의 마음을 닮은 얼굴〉 특별전시가 2018년 국립박물관 최우수 전시로 뽑혀 국립중앙박물관에서도 전시하게 되었다.

수장고에서 보존처리 중인 창령사 터 나한상(2015년, 국립춘천박물관)

기쁜 마음이 컸지만, 아무리 우수한 전시여도 지역에 있는 국립박물관 특별전시를 국립중앙박물관에서 개최하는 경우는 흔치 않아 장소와 조건이 달라진 서울에서도 성공적인 전시가 될지 걱정이 앞섰다.

그러나 기우였다. 속된 말로 전시는 대박이 났다. 49일간, 4만 8,257명이 오백나한을 만나러 왔다. 우리나라 문화재를 다룬 박물관 특별전시 중에 하루 평균 1,000명의 관람객이 찾는 전시는 드물다. 산중에서 지내는 스님도, 나이 든 보살님도, 또 미술 애호가들도 줄지어 나한상을 보러 왔다. 그중에는 서른 번도 넘게 전시장을 찾은 분도 있었고, 자신과 닮은 나한상을 '카톡' 같은 모바일 메신저 프로필 사진으로 올리는 사람도 많았다. 한마디로 대중들의 가슴을 파고든 전시였다. 언론에서도 국립박물관 전시의 새 지평을 열었다는 평가와 함께 '전시의 BTS급'이라는 극찬이 이어졌다. 두세 번씩 특별전 관련 기획 기사를 내보내는 신문

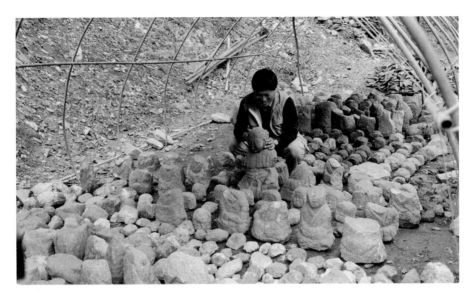

창령사 터에서 발굴된 나한상(2002년, 강원도 영월)

이 있는가 하면, 문화부 기자가 아닌 논설주간이 이례적으로 칼럼을 쓴 경우도 있었다.

'나한羅漢'은 '아라한阿羅漢'의 줄임말로 부처의 가르침을 듣고 깨달은 성자聖者를 말한다. 창령사 터 나한상들은 깨달음을 얻은 성자의 위엄있는 모습이라기보다는 우리 주변에서 쉽게 만날 수 있는 인물과 닮은 점이 특징이다. 이 전시가 인기를 끈 요인은 나한상 자체가 지닌 개성적인 매력과 기적 같은 나한상의 등장 배경도 한몫했다. 오백나한은 늘 우리 곁에 있었던 양 푸근하고 친근한 모습이어서 영혼 없이 살아가는 우리들의 정서를 자극했다. 또한 개성을 지닌 나한상의 메시지가 잘 전달되도록 박물관 큐레이터와 현대 작가가 치열하게 토론하면서 만들어 낸 전시 공간이 관람객의 공감을 이끌어 낸 것이 아니었나 싶다.

2012년 국립춘천박물관에서 나한상과 첫 대면했을 때가 생각난다. 수장고의

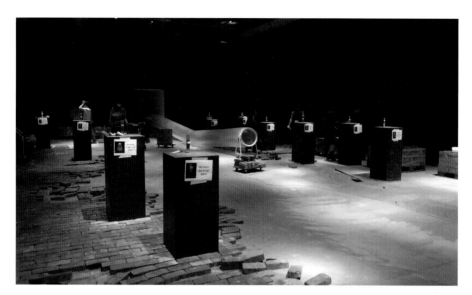

특별전 준비 모습(2019년, 국립중앙박물관)

차가운 철제 선반에 머리만 있거나 상체 또는 하체만 남아 있는 나한상 편들이 어지럽게 놓여 있었다. 내게는 마치 전쟁 통에 부상당한 환자들이 급하게 후송되어 응급조치를 기다리는 절박한 모습처럼 비춰졌다. 처음엔 너무나 많은 나한의 수에 놀랐고 그다음엔 소박하면서도 생생하고 다양한 표정들에 감동했고, 마지막에는 이렇게라도 남아 있어 주어 감사한 기분이었다. 한편으로는 마치 '우리들을 어서 빨리 밝은 세상의 빛을 볼 수 있게 해 주게'라며, 불교조각사를 전공한 나를 기다렸다는 듯 무언의 압력을 보내는 것 같았다. 첫 만남 이후 나한상들을 세상 밖으로 선보일 준비를 하루빨리 진행하여 멋진 전시를 해야겠다는 다짐을 했었는데 이러저러한 사이에 시간이 훌쩍 지나고 말았다. 그래서 서울 나한상 전시를 준비하면서 무엇보다도 기뻤던 것은 국립춘천박물관 수장고에서 운명처럼 만났던 소박한 나한상들이 무던하게 기다리다 서울로 납시어 준 것이다.

이 나한상들은 강원도 영월 깊은 산속 이름도 모르는 절터에서 한 농부에 의해 발견되어 세상에 그 모습을 드러냈다. 2001년부터 2002년까지 두 차례에 걸친 강원문화재연구소의 정식 발굴을 통해 '창령蒼嶺'이라는 글자가 찍힌 기와 편이 나와 절 이름이 밝혀졌다. 여기에서 무려 317점의 나한상과 나한 편들이 수습되어 전시의 서막을 알렸다.

서울 전시 기획을 위해 국립춘천박물관 전시에 참여했던 김승영 작가와 국립중앙박물관 큐레이터, 디자이너 등과 전시실행팀을 만들어 나한상을 맞이할 공간을 연출했다. 박물관 큐레이터들은 현대 작가와 협업하여 전시를 기획한 경우가 별로 없었기 때문에 유물이 지닌 고유 가치에 대한 지속적인 소통과 작가의 창의성 존중이 무엇보다 필요하다는 데 공감하고 전시를 구성해 나갔다.

전시실 전반부는 국립춘천박물관 김상태 관장과 설치작가 김승영의 공동기획 전시를 옮겨오면서 규모를 좀 더 키웠다. 어린아이 같은 천진한 나한상, 삶을 달관한 노인 같은 나한상, 서글프고 고통스러운 표정을 드러낸 나한상들이 자연 속에서 수행하고 있는 것처럼 등장했다. 또 관람객의 시선이 나한상에 집중되도록 전시실을 캄캄한 공간으로 만들고 천장에서 새소리와 바람소리가 나와 마치 깊은 산속에 있는 것처럼 만들었다.

전시실 바닥에 깔린 고벽돌에는 환희, 기쁨, 슬픔, 두려움 등 마음의 심연으로 이끌어 주는 단어와 문장을 새겨 넣어 내면의 자아 성찰을 유도하여 관람객들에게 깊은 울림을 자아냈다. 전시실 바닥은 춘천박물관에서 사용된 7,000여 장의 고벽돌에 8,000장을 더해 모두 1만 5,000장의 고벽돌을 깔았다. 이 작업은 단순히 바닥에 벽돌을 놓는 것이 아니라 오래되고 자연스러운 시간의 흐름과 숲속 길을 구현하기 위해 벽돌 틈 사이를 모래로 메우고 또 벽돌 사이사이에 이끼를 심는 등 섬세한 손길이 필요했다. 그러다 보니 부서원들과 전시 관련자들이 모두 달

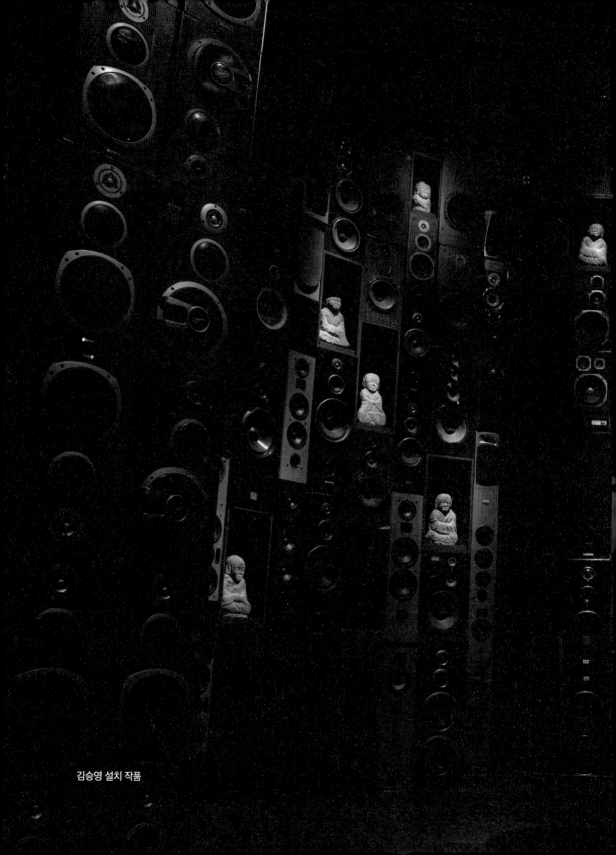

김승영 설치 작품

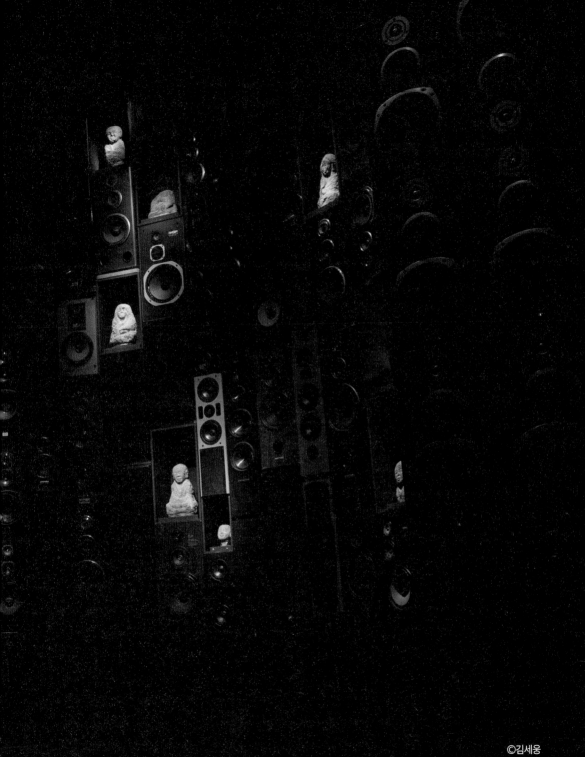

려들어 일일이 수작업으로 할 수밖에 없었다. 밀폐된 공간에서 행해진 이 작업은 그야말로 먼지와의 사투였다. 여러 대의 먼지 흡입기를 풀가동했지만 며칠 동안 먼지 구덩이 속에서 고군분투해야 했다. 관람객들은 이처럼 쾌적하고 깨끗한 전시 공간을 만들기 위한 전시 준비 과정과 그 이면에 숨겨진 전시 담당자들의 굵은 땀방울은 가늠조차 하지 못할 것이다.

전시 후반부는 김승영 작가가 꾸민 〈도시 일상 속 성찰의 나한〉으로 이루어졌다. 이 부분은 도시 빌딩숲 속에서 성찰하는 나한을 형상화했다. 제작회사도 다르고 크기도 다양한 740개의 중고 스피커를 전시실 천장까지 쌓아 올리고 그 사이사이에 개성이 강한 나한상 29구를 배치했다. 이는 마치 석굴암 원형 주실 벽의 상부 감실에 유마거사상과 문수보살상 등이 앉아 있는 것처럼 나한상을 배치한 것이다. 또 스피커에서 흘러나오는 물방울 떨어지는 소리와 범종 소리는 복잡한 인간 세상의 상념을 떨쳐버리고 오롯이 자신의 내면 소리에 귀 기울이게 했다. 이전의 눈으로만 보던 전시에 청각적인 요소를 가미함으로써 신비로운 사유 공간을 만들어 관람객의 오감을 터치했다. 특히 스피커 타워 중앙 바닥에 배치한 먹물이 가득한 수조水槽는 보는 이들의 호기심을 자극하여 발걸음을 붙들었다. 한 관람객이 둥근 수조를 벤치로 착각하여 편안하게 앉아 감상하려다가 물속에 풍덩 빠진 웃지 못할 해프닝이 벌어지는 바람에 전시가 끝날 때까지 가슴 졸여야 했다. 하지만 이 먹물 수조에 대한 관객들의 반응은 의외로 뜨거웠다. 또 원형으로 천정까지 쌓아놓은 스피커 타워의 주변을 마치 탑돌이 하듯 따라 도는 '수행의 길'을 마련한 것도 전시 감상의 또다른 포인트였다. 이 길을 지나는 사람들은 싸리비로 절 마당을 쓰는 소리를 들으면서 욕망과 관념들을 쓸어 내고 마치 고요한 산사山寺에 와 있는 것처럼 느꼈다고 한다.

전시 제2부 〈도시 일상 속 성찰의 나한〉는 서울전시에서 새롭게 기획하여 선보

인 것이었는데, 작가가 소장하고 있던 중고 스피커를 전시에 연출하기까지 작가와 끝없는 대화와 소통이 필요했다. 그 덕분에 미술 애호가들이 박물관을 찾게 되었고 국립박물관 전시 형식의 변화에 놀라워하거나 응원하는 사람도 많았다. 그러나 새로운 전시 연출을 시도하면서 걱정이 많았던 것도 사실이다. 신앙의 대상인 나한상을 스피커 안에 배치하여 마치 전시의 오브제로 활용한 것 같은 연출 방법이 행여 불교계의 반발을 불러오지 않을까 염려되었기 때문이다. 솔직히 며칠 동안 잠을 이룰 수 없었다. 쌓아 놓은 스피커 위에 앉은 나한상을 모티프로 하여 만든 초대장을 들고 조계종 총무원장님을 무조건 찾아뵙는 것만이 살길이라는 생각이 들었다. 총무원장을 뵙기가 쉽지 않은 일이지만 오백나한님을 앞세우면 길이 열릴 것이라는 엉뚱한 믿음이 있었다. 역시나 나한의 신통력이 발휘되었는지 총무원장님을 뵐 수 있었다. "원장님! 500년간 잠들었다 나투신 상처 입은 두메산골 나한상이 서울로 납시었습니다. 마음의 중심을 잃고 복잡한 도시 소음 속에 살아가는 현대인들에게 나한의 자비로운 음성과 밝은 미소가 온전히 전해지기를 기원하는 뜻에서 '스피커 안에 나한'을 봉안했습니다. 부디 오셔서 축원하여 주십시오"라고 떨리는 목소리로 말씀드렸다. 원행 총무원장님은 기획 의도에 충분히 공감하고 격려해 주시면서 곧바로 전시장을 찾아 주셨다.

총무원장님이 다녀간 후 전국 본사와 말사 스님들이 신도들과 함께 나한을 친견하기 위해 구름처럼 몰려와 누가 나한이고 누가 스님인지 구별할 수 없을 정도였다. 전시장은 금세 스님들로 꽉 채워져 바닥 벽돌에 새겨진 사유의 문구를 읽을 수 없을 정도였다. 어느 날인가는 나한상과 너무나 닮은 비구니 스님이 나타나 모든 시선이 일제히 그 나한상과 스님에게 집중되었다. 비구니 스님은 삽시간에 함께 사진 찍고자 하는 사람들에 둘러싸였다. 또 누군가는 나한상과 같은 표정을 지어 보면서 자기를 닮은 나한상을 찾아 인증샷을 찍는 등 나한상과 맘껏 교감했다.

흑경黑鏡이 설치된 빈 대좌에 자기 얼굴을 비춰보며 관람객들은 스스로 나한상이
되어 보기도 했다.

"구름이 달리지 하늘이 움직이는가. 배가 갈 뿐, 언덕은 가지 않는 것을.
본래는 아무것도 없는 것. 어디메서 기쁨과 슬픔이 이는가."

편양언기鞭羊彦機(1581~1644) 선사가 남긴 시를 출구 문 쪽에 걸어 놓았는데, 그
부근에서 전시실을 떠나지 못하고 아쉬워하던 사람들의 얼굴이 지금도 생생하다.
 이 전시를 기획하면서 새롭게 접근한 또 다른 시도는 전시 도록이었다. 전시
구성과 전시품 해설 등으로 이루어진 기존의 국립박물관 도록 형식을 탈피하
여 치열한 수행을 통해 깨달음을 얻은 스님들의 선시禪詩와 그와 잘 어울리는 나
한상으로 지면을 구성했다. 그리고 도록을 핸드북 명상집처럼 만들어 관람객들
이 편하게 들고 다닐 수 있게 기획했다. 그래서인지 도록은 3쇄를 거듭하여 무려
6,500부가 팔리는 기록을 세웠다.
 오백나한 전시는 이후 부산에서 열리는 '2019 한·아세안 특별정상회의'에 맞춰
부산시립박물관에 초대되었다. 또한 나한상이 출토되었던 영월군에서도 귀환 전
시가 이루어졌고 2021년부터는 국내 전시를 뛰어넘어 호주에서, 2023년에는 미
국 메트로폴리탄 미술관에서 전시될 예정이다. 이제 한국을 대표하는 문화재로
세계 속에 당당하게 얼굴을 내미는 오백나한상이 되었다. 머지않아 창령사 나한상
들이 해외 블로거들에게도 애정과 관심을 받을 것이라 기대해 본다. 지금도 SNS에
서 다양한 표정의 나한상 사진이 무수히 올라와 있는 것을 발견할 수 있다. 블로그
에서도 많은 전시 소감들을 만날 수 있어 오백나한 전시의 울림은 계속되고 있다.
 전시가 끝난 지 오래되었는데도 왜 이처럼 여운이 남을까? 나한상 자체의 매력

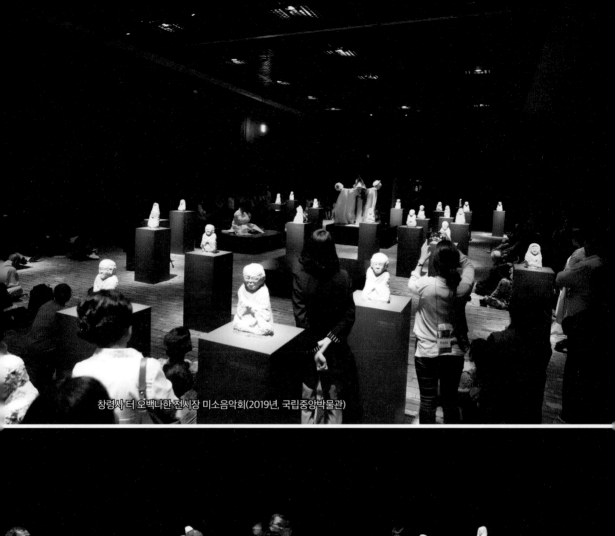

창령사 터 오백나한 전시장 미소음악회(2019년, 국립중앙박물관)

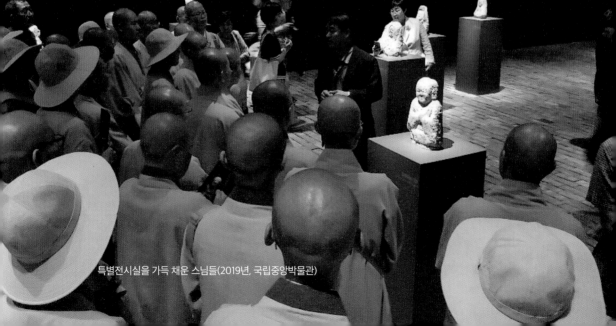

특별전시실을 가득 채운 스님들(2019년, 국립중앙박물관)

고뇌하는 나한상　　　　　　　　©김영일

일까, 기획·연출력 때문일까? 그동안 우리가 흔히 보아 왔던 특별전시는 빈틈없이 완벽한 작품을 진열장 안에 가둬 놓고 유리창 밖에서 볼 수밖에 없어 실감나게 감상하는 데 한계가 있었다. 그런데 이 나한상 전시는 어떠한가. 나한들이 진열장 밖으로 과감하고 당당하게 나와 편안하고 무심하게 관람객을 맞이했다. 관람객들에게 이 나한상들은 곁을 내주고 토닥토닥 위로해 주고 잘했다고 쓰다듬어 주고 푸근한 미소로 맞이해 주며 공감해 주는, 친구이거나 선배이거나 혹은 늘 내 편이었던 할미, 할배의 느낌이지 않았을까? 소소하지만 작은 행복을 추구하는 요즘의 '소확행' 트렌드와 어쩌면 너무 딱 맞아떨어지는 대상이었을 것이다. 또 관람객들이 자신과 혹은 주변 사람과 너무나도 닮은 나한상을 발견한 것도 공감을 끌어내는 요인이 되었던 것은 아닐까? 이 전시를 통해 어쩌면 저마다의 나한을 간직하게 되었을지도 모른다. 전시가 끝난 뒤, 나한상은 원래의 자리인 국립춘천박물관으로 돌아가 나한상을 위한 독립 상설전시실에서 늘 여전한 표정으로 우리들을 맞이하고 있다.

아직도 박물관 수장고에는 이 나한상들처럼 큐레이터들의 손길을 기다리는 수많은 유물이 켜켜이 쌓여 있다. 이것이 학예연구실의 등불이 꺼지지 않는 이유다.

희랑대사와
태조 왕건이
남겨둔 만남

대고려918-2018, 그 찬란한 도전

2018. 12. 4 ~ 2019. 3. 3

국립중앙박물관

희랑대사 초상조각

희랑대사는 제자인 태조 왕건을 만나기 위해 노구를 이끌고 깊은 산 중에서 서울까지 납시었지만, 끝내 만나지 못하고 쓸쓸하게 합천 해인사로 돌아 가셨다. 희랑대사상(국보) 옆에 덩그러니 놓인 빈 대좌만을 전시실에서 본 사람들은 스승과 제자가 해후하기를 간절히 염원했을 것이다. 북한 문화재 대여를 추진한 나 역시 가슴 졸이며 기다렸으나 아쉬움을 감출 수 없었다.

2018년은 고려가 건국된 지 1,100주년이 되는 해다. 500년 역사의 고려는 우리 나라 역사를 통틀어 가장 개방적이고 국제적 안목을 갖춘 나라이자 화려한 불화와 비색 청자를 창조해 낸 문화예술 강국이었다. 고려 건국 1,100주년을 맞아 국립중앙박물관뿐 아니라 지방 국립박물관 9개 박물관과 공립박물관, 그리고 일본에서도 저마다 다른 주제로 고려 특별전을 개최하여 고려라는 국가를 재조명했다. 지방 국립박물관과 공립박물관은 해당 지역과 관련이 깊은 주제를 연구하여 특별전을 개최했다. 〈개태사: 태평성대 고려를 열다〉(국립부여박물관), 〈삼별초와 동아시아〉(국립제주박물관), 〈중원의 고려 사찰〉(국립청주박물관), 〈충청남도의 고려〉(국립공주박물관), 〈고려도경, 900년 전 이방인의 코리아 방문기〉(경기도박물관), 〈천년 만에 빛을 본 영국사와 도봉서원〉(한성백제박물관) 등 고려 문화의 다양성을 알렸다. 또 용인대학교 박물관에서도 〈고려국풍高麗國風〉 특별전을 열어 고려시대 명품을 선보였다. 이 가운데서도 국립중앙박물관의 〈대고려918-2018, 그 찬란한 도전〉 특별전은 국민들에게 큰 감명을 주어 전시가 끝난 이후에도 오랫동안 회자되었다. 물론 그간에 고려를 주제로 한 특별전이 없었던 것은 아니다. 〈고려 영원한 미: 고려불화 특별전〉(호암갤러리, 1993년), 〈대고려전〉(호암갤러리, 1995년), 〈입사공예 특별전〉(국립중앙박물관, 1997년), 〈고려 사경변상도〉(국립중앙박물관, 2007년), 〈고려 불화대전: 700년 만의 해후〉(국립중앙박물관, 2010년), 〈고려청자: 천하제일 비색〉(국립중앙박물관, 2012년) 특별전 등은 고려 문화예술을 이해하는 데 기여했다.

왕건을 기다리는 희랑대사(2018년, 국립중앙박물관)

박물관을 찾은 고려불상(2018년, 국립중앙박물관)

이러한 기존의 전시를 바탕으로 마련된 국립중앙박물관 특별전은 고려시대 사람들의 찬란한 도전을 다룬 전시였다. 미국, 이탈리아, 영국 등 국외 11개 기관과 국내 34개 기관, 그리고 개인 소장가로부터 고려청자와 고려불화, 나전칠기 등을 빌려와 블록버스터급 전시로 꾸몄다. 국보, 보물 52건을 포함해 전 세계에 흩어져 있던 452점의 고려 문화재를 한자리에 모은 것이다. 보통 국립중앙박물관 전시는 한 부서에서 기획하지만, 전시 규모가 워낙 방대하여 미술부가 총괄하여 진행하고 그중 내가 속한 연구기획부는 북한 문화재 대여와 개막식 행사를 맡았다.

　북한 문화재를 전시한다는 것은 쉬운 일이 아니다. 절차도 복잡하고, 남북의 정치 상황에 따라 돌발 변수가 많아 계획에 따라 차근차근 진행하기 어렵다는 것은 누구나 짐작할 것이다. 북한에서 빌려 오고 싶은 태조 왕건의 초상조각과 대리석 관음보살상, 개성 만월대 출토 금속활자 등 북한 문화재 차용 희망 목록 10건 17점을 선정하여 통일부와 협의했다. 당시 국립중앙박물관 학예연구실장은 통일부 간부와 함께 판문점에 가서 북한 측에 '차용 희망 목록'을 건네주고 왔다. 이후 2018년 9월에 평양에서 남북정상회담이 있었는데, 그때 문재인 대통령이 김정은 위원장을 만난 자리에서 태조 왕건 초상조각이 국립중앙박물관 고려 특별전에 전시될 수 있도록 특별히 요청했다는 내용이 언론을 통해서 알려졌다. 우리 언론에서 북한 문화재 전시에 대해서 비중 있게 다루게 되자 고려 특별전에 대한 국민들의 관심은 한층 고조되었다. 이에 배기동 관장은 평양 중앙력사박물관의 유물 보존처리 지원 대책과 국립박물관 특별전 도록 전달 등 전시 이후 남북 박물관 교류에 대비하도록 했다.

　우리가 빌리고자 했던 왕건의 초상조각은 북한 문화재 차용 희망 목록 중에서 가장 상징적인 유물이었다. 물론 이 초상조각은 국립중앙박물관에서 개최한 〈북녘의 문화유산〉(2006년) 특별전에 출품된 적이 있다. 그렇지만 이번에는 왕건의

스승인 희랑대사의 초상조각과 제자인 왕
건의 초상조각을 나란히 앉게 하여 1,100
년 만에 스승과 제자가 조우하기를 염원
했다. 더구나 희랑대사 초상조각은 10세
기 중반에 조성된 이래로 합천 해인사를
떠난 적이 없는 신비에 둘러싸인 문화재
로 국민들의 관심이 높았다. 북한에서 내
려올 제자 왕건을 만나고자 서울로 왔다.
남북정상회담의 훈풍과 더불어 스승과 제
자의 1,100년 만의 역사적인 만남이 성사
되기를 숨죽이며 기원했다. 우리는 북한
문화재를 평양력사박물관에서 직접 인수

태조왕건 청동 초상조각

할 경우와 개성 판문점을 통해 인수할 경우, 두 상황을 모두 염두에 두고 유물 운송
계획을 세웠다. 국외 유물을 빌려 오는 것보다 더 꼼꼼하게 준비했다. 기자들은 왕
건의 초상조각이 언제 오는지, 어떻게 인수할 것인지 수없이 문의해 왔다. 그러나
북한 측으로부터 아무 소식을 접할 수 없어 초조해지기 시작했다.

특별전 개막 날짜가 다가오자 설렘은 불안으로 바뀌었다. 상황이 어떻게 전개
될지 아무도 몰라 미술부에서는 희랑대사 초상조각 옆에 청동 왕건상의 자리를
마련해 두었다. 특별전은 시작되었지만, 결국 왕건 초상조각의 모습은 끝내 볼 수
없었고, 지화장紙花匠 정명 스님이 만든 연꽃 모양 받침대만 그 자리를 굳게 지키
고 있어 보는 이를 안타깝게 만들었다. 그런 줄도 모르고 제자를 만나기 위해 노
구를 이끌고 서울로 올라온 희랑대사는 외롭게 앉아 자비로운 눈빛으로 관람객
을 훈훈하게 맞이해 주었다. 연말 김정은의 서울 답방 가능성이 제기되면서 왕건

상을 들고 오지 않을까 기대했지만 사제지간의 만남은 결국 미완으로 남았다.

고려 건국 1,100주년 기념 특별전은 바다 건너 일본 오사카시립동양도자미술관[大阪市立東洋陶磁美術館]과 나라[奈良]의 야마토분카칸[大和文華館], 네이라쿠미술관[寧樂美術館]에서도 개최되었다. 나는 이 기간에 일본에서 개최된 고려 전시를 보기 위해 오사카와 나라를 조용히 다녀왔다. 외국 박물관 중에서 우리나라 도자기를 가장 많이 소장하고 있는 오사카시립동양도자미술관은 고려 건국 1,100주년 기념 타이틀이 붙은 〈고려청자: 비취의 반짝임〉 전시를 열었다. 특별전에는 최초로 공개된 10점의 고려청자와 일본의 중요 문화재로 지정된 3점의 고려청자를 전시하여 관람객의 이목을 끌었다. 당시 미술관을 방문했을 때는 늦은 시간임에도 불구하고 도자기를 좋아하는 일본인들이 길게 줄을 서서 차분하게 입장하고 있었다. 전시실에 들어서자 고려청자를 꼼꼼하게 감상하는 사람들로 가득했다. 일본인들은 왜 이렇게 고려청자에 대한 관심이 높을까? 지금도 일본인들은 임진왜란을 '다완전쟁茶碗戰爭'이라 말하고 있는 것을 보면 조금은 이해가 된다.

다음 날에는 정원이 아름다운 나라현 가쿠엔마에역[学園前駅] 가까이에 있는 야마토분카칸을 찾았다. 긴테쓰[近鉄]에서 운영하고 있는 야마토분카칸은 1978년에 고려불화 50여 점을 처음으로 전시하여 고려 문화의 우수성을 전 세계에 널리 알렸던 미술관이다. 이곳에서는 〈건국 1,100년 고려: 금속공예의 빛과 신앙〉 특별전을 마련하여 범종, 정병, 불감, 사리용구 등 100여 점의 고려 불교 미술품을 선보였다. 이 미술관은 2006년 1년간 나라국립박물관 객원연구원으로 있을 때, 유물 조사를 위해 자주 찾았던 곳이다. 당시 일본 속의 고려 문화재를 조사하기 위해 힘겹게 찾아다녔는데, 시간이 흘러 이렇게 중요한 유물을 한꺼번에 실견할 수 있어서 만감이 교차했다. 관람객 중에 한국 사람들이 차지하는 비중이 높은데, 그 이유는 이 미술관에서 우리 문화재를 다량으로 소장하고 있을 뿐 아니라 전시를

희랑대사 초상조각 이운 모습(2018년, 해인사)

통해 한국의 유물을 자주 공개하기 때문이다. 또 국립중앙박물관에서 개최한 '고려 사경변상도'와 '나전칠기' 특별전에도 귀중한 유물을 빌려주는 등 우리 박물관과도 교류가 많은 미술관이다.

이처럼 '고려'라는 주제로 한국과 일본에서 동시에 특별전을 개최한 것은 처음 있는 일이었다. 1년 내내 국내외 박물관과 미술관에서 '고려'라는 주제로 특별전을 열었다. 고려가 이룬 창의성과 독자성, 개방성과 포용성, 국제성을 통해 고려 문화의 진면목을 이해하는 뜻 깊은 한 해가 되었다. 고려는 먼 과거의 왕조가 아닌 오늘날 우리 주변을 에워싼 국제적인 상황과도 매우 닮은 나라였다. 〈대고려 918-2018, 그 찬란한 도전〉 특별전을 통해 고려 500년이 단순한 시간의 경과가 아닌 찬란한 고려 문화를 이루기까지 얼마나 많은 도전이 있었는지를 조금은 이해하는 계기가 되었을 것이다.

문화외교의
디딤돌,
박물관

황금인간의 땅, 카자흐스탄
2018. 11. 27. ~ 2019. 2. 24.
국립중앙박물관

경주 계림로 14호무덤 출토 황금보검(국립경주박물관)

황금 인간 전시(2018년, 국립중앙박물관)

　　　박물관은 문화외교의 최전선이다. 국립중앙박물관은 세계 문명전과 국외의 유명 국립박물관, 미술관의 유물과 작품을 소개하는 특별전을 개최하고 있다. 이와 함께 우리 문화재를 세계 박물관에 전시하는 교류전도 병행하고 있다. 각국 박물관과의 교환전시는 상대국 문화에 대한 이해뿐 아니라 친선을 돈독하게 하는 역할을 한다. 또 국립중앙박물관은 세계 각국의 문화와 역사를 소개하기 위하여 '세계문화관'을 운영하고 있다. 3층에 위치한 세계문화관은 이집트, 인도·동남아시아, 중국, 일본, 중앙아시아, 세계무역 도자실로 구성되어 있다.

　　내가 아시아부(현 세계문화부)의 부장으로 근무할 때 〈황금인간의 땅, 카자흐스탄〉(2018년) 특별전을 개최했다. 이 전시는 카자흐스탄의 대초원 문화를 소개한

국내 최초의 전시로, 2009년에 개최한 〈동서문명의 십자로: 우즈베키스탄의 고대 문화〉 특별전 이후 9년 만에 소개하는 서西투르키스탄 전시였다. 국외 문화재를 전시하기 위해서는 우선 그 나라에 대한 충분한 이해가 선행되어야 하고 전시를 통해 어떤 메시지를 표방할 것인지를 고민해야 한다. 이 전시를 위해 나는 카자흐스탄을 두 번 다녀왔다.

우리는 카자흐스탄이라는 나라에 대해서 얼마나 알고 있을까? 튀르크어로 '자유인, 변방인이 사는 땅'이라는 뜻을 지닌 카자흐스탄은 광활한 초원 국가로, 중앙아시아의 북부에 위치하며 카스피해 동쪽 해안에서 몽골 접경까지 동서로 길게 뻗어 있다. 카자흐스탄은 동서양을 연결하는 실크로드 교역로에 위치하며, 우리나라의 12배 크기이다. 우리나라는 카자흐스탄과 1992년에 국교를 수립하여 교류해오고 있다. 비록 국교 수립은 늦었지만 카자흐스탄과는 특별한 관계이다. 120개 다민족 중에 아홉 번째로 많은 10만 명 정도의 고려인(카레이스키)이 살고 있기 때문이다. 연해주에 거주하던 고려인들은 1937년 스탈린의 강제 이주 정책으로 머나먼 동토의 땅 카자흐스탄으로 떠나야 했다. 그들은 새로운 삶을 개척하고 사회의 주역으로 뿌리내리기까지 고단한 삶을 살아왔다. 독립군의 영웅 홍범도 장군(1868~1943)도 그들 가운데 한 명이었다.

카자흐스탄과 우리나라는 고대에도 문화적 연관성을 지니고 있었다. 신라 돌무지덧널무덤과 비슷한 구조를 지닌 무덤이 카자흐스탄 알타이 지역의 파지릭 고분에서 발견되었다. 시기는 다르지만, 두 지역 무덤은 축조 형식도 비슷하고 엄청난 양의 황금 장식을 부장하는 공통점이 있다. 특히 1973년 경주 계림로 14호 돌무지덧널무덤에서 출토된 〈황금보검〉(보물)은 카자흐스탄의 '보로보에(Borovoe)'에서 출토된 장식보검과 흡사하다. 이 황금보검이 출토되자마자 동서 문물 교류의 상징으로 학계의 이목을 끌었다. 이역만리 신라의 서쪽 먼 나라에서 제작되어

유르트 재현 전시(2018년, 국립중앙박물관)

같은 실크로드 선상에 있는 두 나라에서 발견된 황금 장식보검은 시공간을 뛰어 넘어 두 나라를 이어 주는 연결고리이자 전시 준비를 훨씬 수월하게 해 준 매개체로서의 역할을 톡톡히 했다.

카자흐스탄은 자국의 문화적 위상을 높이기 위해 대초원 '황금인간'을 국가 브랜드로 내세워 〈황금인간〉 특별전을 기획했다. 카자흐스탄의 국립박물관장은 국

립중앙박물관을 찾아와 이 〈황금인간〉 전시가 중앙박물관에서도 개최되기를 희망했다. 보통 국외 전시를 유치하기 위해서는 문화사적, 예술사적으로 전시할 만한 가치가 있는지 타당성을 우선 따져 보고 소요 예산과 보험 문제 등 세부적인 내용을 검토한다. 따라서 전시 결정을 하고 나서 빠르면 1년 안에 늦으면 2년 뒤에야 실제 전시가 이뤄진다. 검토 끝에 국립중앙박물관은 〈황금인간〉을 포함하여 카자흐스탄의 역사와 문화예술을 소개하는 특별전을 개최하기로 정했다. 부서원들과 카자흐스탄을 방문하여 카자흐스탄 국립박물관장을 만나 전시 기획안을 설명하고 중요 유물 선정과 운송 방안, 향후 전시 교류에 대해 의견을 나누었다. 또 박물관 전시품의 현황을 조사하고 유물이 발굴된 유적지를 탐방했다. 유적지의 자연환경과 분위기 등을 전시 연출에 반영하기 위해서는 현장 방문이 필수다.

카자흐스탄 현지를 다녀온 뒤 〈황금인간의 땅, 카자흐스탄〉 특별전을 기획했다. 전시는 크게 전반부와 후반부로 나누어 전반부는 카자흐스탄 국립박물관이 기획하고, 나머지 도입부와 후반부는 중앙박물관이 맡아 꾸몄다. 전시실 도입부에는 초원길을 따라 형성된 동서 문물 교류의 상징인 〈계림로 황금보검〉을 배치

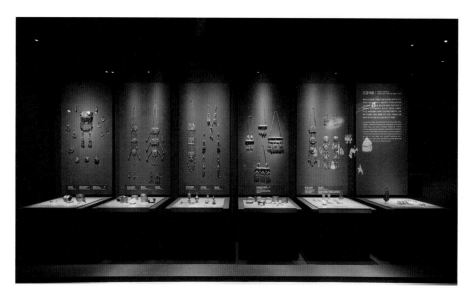

금속공예품 전시(2018년, 국립중앙박물관)

하여 관람객의 시선을 끌게 했다. 전반부는 카자흐스탄의 국가 브랜드를 상징한 이식(Issyk) 쿠르간에서 출토된 '황금인간'을 비롯하여 탈디(Taldy), 탁사이(Taksai), 사이람(Sayram) 유적지에서 발굴된 황금 문화재를 전시하여 카자흐스탄 고대 문화의 우수성을 부각했다. 황금인간은 1969년 이식 쿠르간이라는 고대인의 무덤에서 미라화된 상태로 발견되었다. 발굴 당시 황금으로 장식된 모자와 옷, 신발을 착용한 황금인간과 함께 출토된 황금 유물은 4,000여 점에 달해 세계를 놀라게 했다. 특별전에서는 이 황금인간을 돋보이게 하고 초원의 이채로운 분위기를 보여 주기 위해 카자흐스탄에서 직접 가져온 독립 진열장을 사용했다. 국외 전시를 하면서 이처럼 현지 국가의 진열장을 가져와 전시하는 경우는 아주 드물다.

　전시 후반부는 카자흐스탄 문화유적 조사와 국립박물관 소장품 실사를 바탕으로 동서양 문화의 교차로이자 다양한 민족의 이동과 성쇠의 역사가 서려 있는 카

카자흐스탄 현지 발표 모습(2018년)

자흐스탄의 광활한 초원 공간을 다루었다. 드넓은 초원에서 살아온 유목민의 애환과 그들의 생활문화상을 가장 잘 엿볼 수 있는 것이 유르트(Yurt)이다. 전시실의 공간 구조상 유르트 전체를 설치할 수 없어 유르트 내부 공간을 단면으로 구성하여 내용물 중심으로 이해하기 쉽게 꾸몄다. 이 외에도 카자흐스탄 전통 카펫과 악기, 복식, 장신구 등을 다채롭게 전시하여 카자흐스탄의 화려한 전통문화를 이해할 수 있도록 했다.

전시를 통해 우리는 대초원 문명과 유라시아의 중심에서 정착과 이동을 반복하며 살아온 카자흐스탄의 역사와 문화를 살펴보고, 오늘날 우리에게 어떤 의미가 있는지 생각해 볼 수 있는 시간을 마련하였다. 반면에 카자흐스탄은 한국과 고려인에 대해 새롭게 인식하는 계기가 되지 않았을까? 전시 에필로그에 카자흐스탄에 정주한 고려인들의 치열한 삶의 모습과 일제강점기 봉오동·청산리 전투의

특별전 개막식 리셉션 모습(2018년, 국립중앙박물관)

각국 참석자 기념촬영(2018년, 카자흐스탄 국립박물관)

영웅으로 알려진 홍범도 장군의 이야기를 담았다. 그리고 언젠가는 홍범도 장군의 유해가 고국으로 돌아와 편히 쉴 수 있기를 기대하는 마음을 적어두었다.

나는 전시가 성황리에 진행 중일 때 카자흐스탄 국립박물관장의 초청으로 다시 현지를 다녀왔다. 카자흐스탄 문화관광부와 국립박물관이 주최한 황금인간의 전시 성과를 발표하는 자리였다. 카자흐스탄 문화관광부 장관의 주도하에 자신들의 국가 브랜드를 끌어올리는 전시 프로젝트인 만큼, 현지 신문방송 기자들의 취재 열기가 뜨거웠다. 국립중앙박물관에서 기획한 특별전시의 진행 과정을 소개하는 파워포인트 첫 화면에 경주 〈계림로 황금보검〉과 카자흐스탄 〈보로보에 장식보검〉을 나란히 배치하여 소개하였다. 너무나도 닮은 두 유물에 참석자들 모두 깜짝 놀라며 발표에 집중하였다. "이 두 장식보검을 통해서 알 수 있듯이 지금으로부터 1,400년 전부터 카자흐스탄과 한국은 특별한 인연을 맺고 있었던 국가였다"라고 발표를 시작하자, 기자들의 카메라 셔터 소리가 귓가에 쉴 새 없이 전해졌다. 발표 후에 현지 방송국으로부터 인터뷰 요청이 쇄도하여 꽤 바쁜 출장 일정을 보내고 왔다.

지난 2021년 8월 15일 광복절에 카자흐스탄 크즐오르다에 안장되어 있던 홍범도 장군의 유해가 고국으로 봉환되는 모습을 TV로 지켜보며 남다른 감회에 젖었다. 전시 에필로그에서 염원했던 내용이 실제로 이루어진 것이다. 국가를 위해서 박물관이 할 수 있는 일이 무엇인지를 생각해 보았다. 국립박물관의 외국 문화재 전시는 인류가 남긴 위대한 문화유산을 민족과 국경, 시간을 초월하여 공유하고 소통할 수 있을 뿐 아니라 국가와 국가를 의미 있게 연결해 주기도 한다. 국민들에게 감동을 주는 외국 문화재 전시일수록 국가의 이미지를 높이고 문화예술 분야는 물론 정치와 경제에도 영향을 미치게 된다는 사실을 〈황금인간의 땅, 카자흐스탄〉 특별전이 다시금 일깨워주었다.

박물관, 숨겨진 이야기

III

국립박물관 큐레이터들은 정년까지 대략 5~8개 박물관으로 자리를 옮겨 가며 근무하게 된다. 나 역시 국립전주박물관, 국립광주박물관, 국립춘천박물관, 국립중앙박물관을 거쳐 현재는 국립경주박물관에 재직 중이다. 학예연구사에서 학예연구관을 거쳐 과장, 부장, 실장, 관장 등 보직을 두루 맡으면서 다양한 일을 경험한 것은 엄청난 행운이다.

나는 2009년에 한국 박물관 개관 100주년 기념사업을 추진하면서 역대 박물관 큐레이터들이 일했던 생생한 경험 자료가 절실하게 필요했다. 하지만 그런 자료를 찾기가 쉽지 않았다. 학술 성과와 전시 결과를 다룬 자료나 행정 문서는 많았지만, 큐레이터 개인의 경험과 진솔한 감정이 녹아난 자료는 거의 없었기 때문이다. 박물관에서 공식적으로 출간하는 『박물관 연보』와 잡지 형식을 띠고 다채롭게 편집되는 『박물관 신문』이 있긴 하지만, 큐레이터들이 박물관에서 경험하고 느낀 바를 진솔하게 나눌 수 있는 지면은 『박물관 신문』의 '두더지' 칼럼 외에는 찾아보기 힘들었다.

국립박물관 큐레이터로 30년 가까이 일하다 보면 후배들에게 꼭 전해 주고 싶은 것들이 있을 텐

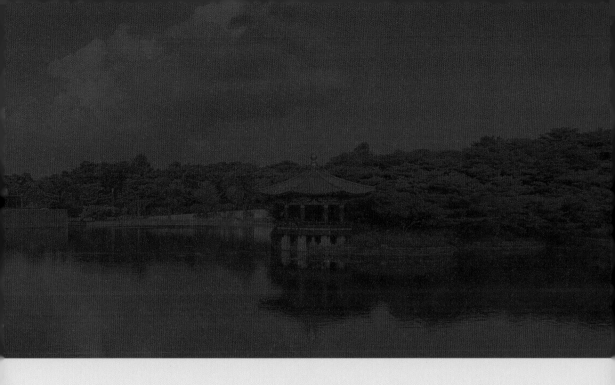

데, 다들 별도의 기록을 남기지 않아 이야기처럼 구전되다가 시간이 지나면 잊혀진다. 같은 시기에 박물관에서 일했더라도 각자 맡은 업무도 다르고 상황도 다르기 때문에 큐레이터마다 박물관은 다른 기억으로 남게 마련이다. 큐레이터 한 사람 한 사람의 경험이 기록으로 쌓이면 그 자체로 박물관의 역사가 될 텐데, 생각해 보면 아쉬운 일이다. 우리는 가고 없더라도 박물관의 유물과 함께 애쓰고 고민했던 흔적이 어딘가에는 남아 있어야 하지 않을까?

이런 뜻에서 제3부 박물관, 숨겨진 이야기는 박물관에 근무하거나 관심있는 사람들에게 이야기하고 싶은 내용을 진솔하게 담아 보려고 했다.

박물관 큐레이터는 정말 행복한 사람이다. 단지 좋은 유물과 작품을 직접 만지고 조사하고 볼 수 있어서 행복하다는 것이 아니다. 유물과 관람객을 이어 주는 기획자로서, 때로는 유물에 생명을 불어넣는 산소 역할을 할 수 있고, 내가 하는 일이 박물관을 찾는 사람들에게 영감을 줄 수 있어 행복하다는 것이다.

박물관 심벌마크는
왜 중요할까

The British Museum Centre Pompidou

 박물관과 미술관의 이미지를 시각적으로 한눈에 가장 잘 보여 주는 것이 심벌마크이다. 이 심벌마크는 박물관과 미술관의 상징이자 브랜드이다. 세계 유수 박물관들은 박물관의 가치를 높이고 대외적으로 널리 알리기 위해 심벌마크를 적극 활용하고 있다. 프랑스 루브르 박물관이나 미국 메트로폴리탄 미술관, 영국 브리티시 박물관의 심벌마크는 그 자체만으로도 엄청난 브랜드 파워를 지닌다. 심벌마크는 그만큼 대중들에게 박물관을 알리는 데 중요한 상징물이다. 심벌마크는 시간이 지나면 지날수록 역사성의 가치가 더해져 아주 특별한 경우가 아니면 바꾸지 않는다.

 대한민국 브랜드의 상징이자 문화 콘텐츠의 보고寶庫인 국립중앙박물관의 심벌마크는 어떻게 생겼을까? 아마 기억하는 사람이 많지 않을 것이다. 영국의 브리티시 박물관이나 테이트 모던 미술관은 글자 형태로 되어 있고 미국 메트로폴리탄 미술관이나 영국 빅토리아 앨버트 박물관은 축약된 이니셜 형태이다. 프랑스 루브르 박물관은 추상적인 형태의 심벌마크이고, 프랑스 퐁피두센터는 건축 모티프 형태이다. 현재 국립중앙박물관의 심벌마크는 모든 정부 부처에서 일률적으로 사용하고 있는 '태극문양'이다. 처음부터 국립중앙박물관이 태극문양을 심벌마크로 사용한 것은 아니다. 중앙박물관의 심벌은 건축 모티프를 형상화한 퐁피두센터의 심벌마크처럼 새 박물관의 건물 이미지를 모티프로 제작했다. 그

2016년 정부 상징 통합 이전 국립중앙박물관의 심벌마크

세계 유수박물관의 심벌마크

런데 2016년 '정부상징통합'으로 모든 부처의 심벌마크를 태극문양으로 사용하도록 의무화함으로써 박물관의 독자적인 심벌마크는 사라졌다.

　나는 심벌마크 통합 방침을 듣고 너무나 속상하고 안타까웠다. 지금은 역사 속으로 사라진 국립중앙박물관 심벌마크를 개발할 때, 담당 학예연구사로서 많은 애착이 있기도 하고 또 그 중요성을 너무나 잘 알고 있기 때문이기도 하다. 용산 국립중앙박물관 개관을 위하여 '국립중앙박물관 건립추진기획단'에서 2001년 '국립중앙박물관 이미지통합개발사업'을 발주했다. 당시 나는 사업 담당자로서 역사적인 일을 한다는 사명감에 불타 세계 유수 박물관의 이미지 통합 자료를 수집하는 등 심벌마크 개발에 열을 올렸다.

　국립중앙박물관 이미지통합개발사업은 기본 디자인과 응용 디자인으로 나누어 디자인 전문업체의 컨소시엄으로 이루어졌다. 기본적인 심벌 개발과 함께 상설전시관의 고고관, 미술관, 아시아관, 기증관 등 전시관별 색채 계획, 유물받침대, 전시 설명 패널, 픽토그램 등 박물관 전시 시설과 박물관 운영에 필요한 202개의 아이템을 개발했다.

　그리고 국립중앙박물관 심벌마크 개발을 위해 내부 직원과 국민 일반을 대상으로 설문조사를 진행했다. 박물관 직원들은 금동반가사유상이나 신라금관 등

유물의 형상을 기초로 한 심벌마크를 선호한 반면, 관련 분야 전문가들과 일반인들은 유물보다는 향후 문화상품 개발 등 확장성이 큰 심벌마크를 희망했다. 최종적으로 '박물관 이미지통합개발 추진위원회'에서는 "우리나라를 대표하는 국립중앙박물관의 심벌마크는 특정 유물을 모티프로 하는 것은 지양해야 한다"는 결론을 내렸다. 디자인 개발업체에서 제안한 12개의 심벌마크 시안 중에서 새 박물관 건물을 모티프로 하는 안이 선정되었다. 한국의 역사와 전통문화를 보여 주는 대표적인 문화기관의 이미지를 강조하는 한편, 지구촌 모든 사람들이 우리 문화를 체험할 수 있는 열린 공간으로서의 박물관 이미지를 창출하고자 하였다.

새 박물관 심벌마크는 용산에 새롭게 건립되는 국립중앙박물관의 웅장한 장방형 건축 외형을 형상화하여 역사라는 시간의 길이와 축적되어 가는 문화가 이미지로 표현되었다. 심벌마크의 색상은 시간의 흐름 속에서도 결코 변하지 않는 황금색으로 하여 찬란한 문화유산을 보존하고 계승·발전시키고자 하는 염원을 담았다. 이 심벌마크는 특허청에 상표등록까지 마쳐 2005년 용산박물관 개관부터 2016년까지 국립중앙박물관을 상징했다. 외국 박물관 큐레이터들도 중앙박물관 심벌마크에 극찬을 아끼지 않았다. 그렇지만 안타깝게도 2016년 '정부상징통합'으로 중앙박물관의 심벌마크는 태극문양으로 바뀌게 되었다. 정부 부처에서 사용하고 있는 태극마크로 우리나라를 대표하는 국가박물관의 위상을 대변하는 데는 한계가 있다. 더구나 국립중앙박물관 소속 지역 소재 13개 국립박물관도 똑같은 심벌마크를 사용하고 있어 각 박물관이 지닌 고유한 브랜드 특성을 드러내기 힘들어졌다. 적어도 상상력과 창의력, 감수성이 발휘되어야 할 박물관·미술관·도서관만큼은 각 기관의 성격에 어울리는 심벌마크를 사용할 수 있도록 자율성에 맡겨야 할 것이다.

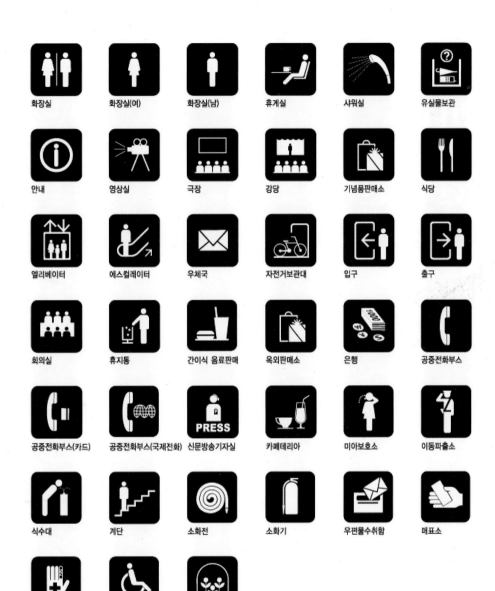

화장실	화장실(여)	화장실(남)	휴게실	샤워실	유실물보관
안내	영상실	극장	강당	기념품판매소	식당
엘리베이터	에스컬레이터	우체국	자전거보관대	입구	출구
회의실	휴지통	간이식 음료판매	옥외판매소	은행	공중전화부스
공중전화부스(카드)	공중전화부스(국제전화)	신문방송기자실	카페테리아	미아보호소	이동파출소
식수대	계단	소화전	소화기	우편물수취함	매표소
양호실	장애인시설	온실			

국립중앙박물관 픽토그램

BTS(방탄소년단)가
만난
원랑선사

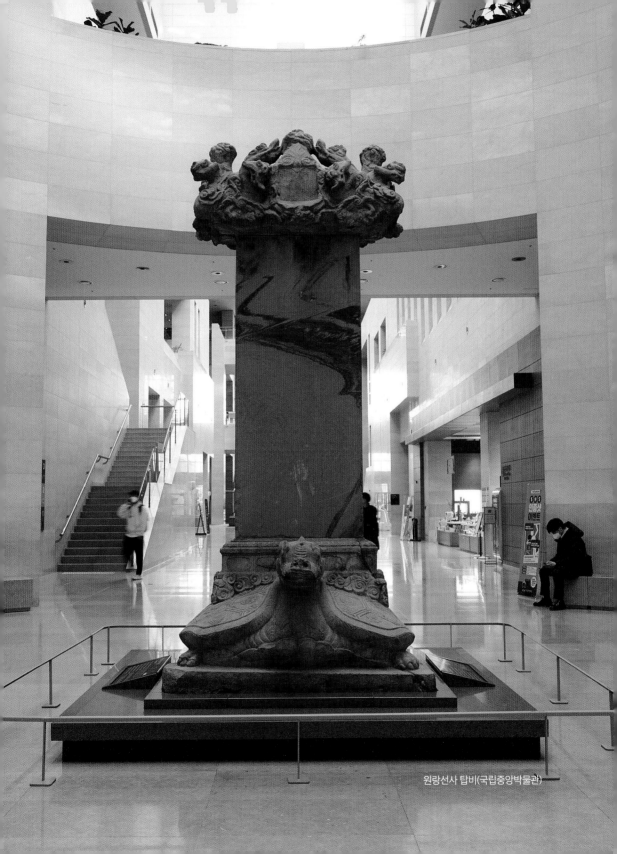

원랑선사 탑비(국립중앙박물관)

원랑선사탑비 운반 모습(1922년, 국립중앙박물관 소장 조선총독부박물관 유리건판 사진)

시간을 만지는 사람들 **박물관 큐레이터로 살다**

2020년 6월 어느 날 저녁, 어둠이 내리는 국립중앙박물관에서 BTS(방탄소년단)가 '역사의 길'과 '열린 마당'을 무대로 졸업 축사와 퍼포먼스를 펼쳤다. 유튜브가 개최한 온라인 가상 졸업식 'Dear Class of 2020'에서 올해 졸업하는 전 세계의 졸업생들을 축하해 주기 위해서였다. 방탄소년단은 세계 저명인사들과 함께 특별 연설자로 초청받아 졸업생들을 축하했다. 졸업생들을 위로하는 BTS의 축사와 '애프터 파티' 공연은 세계적으로 큰 반향을 일으켰다. 나는 BTS 영상 속에 등장하는 국립중앙박물관의 공연 장소 중 졸업생들을 격려하고 위로하는 연설 장소의 배경으로 삼은 '원랑선사 탑비圓朗禪師 塔碑(보물)'에 주목했다. 이 탑비는 국립중앙박물관 '역사의 길'에 서 있다.

이 탑비의 주인공인 원랑선사(816~883)는 856년(문성왕 18) 당나라로 유학하여 새로운 불교 공부를 하고 866년에 귀국한 뒤 충북 제천 월광사에 머무르다 68세로 입적한 통일신라시대의 고승이다. BTS는 왜 하필 국립중앙박물관 유물 중에 원랑선사 탑비를 축사 무대로 선택했는지 궁금했다. 조형미가 뛰어난 통일신라시대의 탑비가 마음에 들었기 때문일까? 아니면 중국 당나라에서 11년간 유학한 후 고국에 돌아와 선禪을 펼쳤던 덕 높은 고승이라는 점 때문일까? 어쩌면 탑비가 돌아가신 스님을 위해 제자들이 힘을 모아 세워준 사제지간의 돈독한 애정을 상징하는 표상이었기 때문은 아니었을까? 물론 국립중앙박물관에서 원랑선사 탑비와 경천사지 석탑이 있는 역사의 길이 메시지를 전달하는 데 최적의 장소라는 것은 영상을 보면 금방 알 수 있다. 하얀 대리석으로 된 역사의 길 통로는 경건하면서 고요한 장소이다. 코로나로 인해 졸업식도 할 수 없고 사제지간에 축하와 감사 인사도 나누지 못하는 안타까운 상황에서 BTS는 박물관 역사의 길을 배경으로 한 영상을 통해 전 세계 젊은이들을 위로하고 용기를 잃지 말자고 다독였다.

BTS 덕분에 원랑선사 탑비는 1,130년 만에 다시 명성을 얻었다. BTS 공연 이후로 이 탑비를 주의 깊게 관찰하는 사람이 많아졌다. 그리고 BTS 영상으로 인해 빚어진 에피소드도 하나 있다. 원래 이 탑비는 제천 월광사 터에 있다가 일제강점기인 1922년에 조선총독부박물관 야외 석조전시장으로 옮겨 왔다가 오늘날 현재의 위치에 놓이게 되었다. 그런데 어느 날 제천시청 공무원들이 국립중앙박물관 학예연구실장실로 찾아왔다. 그들은 BTS 영상으로 유명세를 탄 원랑선사 탑비가 원래 있던 자리로 돌아오기를 희망한다는 것이었다. 참으로 난감했다. 탑비가 있었던 월광사는 산속에 터만 남아 있어 문화재를 보관하고 관리하기가 어려우므로 탑비를 본래의 자리로 이전하는 것은 현재로서는 곤란하다고 설득했다. 이후 제천시에서 탑비를 원형대로 복제하여 세운다는 소식을 전해 들었다.

나는 이 탑비와 특별한 인연을 맺게 된 조금 쑥스러운 기억이 있다. 2005년 경복궁에서 용산의 신축 박물관으로 이전을 준비하던 박물관 건립추진기획단 '전시과'에서 일할 때이다. 당시 이 탑비의 하부 받침대로 지진 대비용 면진免震 받침대를 마련해 놓고 경복궁에서 용산 박물관으로 탑비가 도착하기를 기다렸다. 처음으로 전시물 받침대에 면진 장치를 도입한 것이라 긴장되었다. 현장에 탑비가 도착하자 우선 면진 받침대 위에 탑비의 맨 아랫부분인 귀부龜趺(거북받침돌)를 놓으려고 했다. 그런데 어찌 된 일인지 면진대 위에서는 중심이 잡히지 않아 당황했다. 거북받침돌이 지면에 닿는 부분을 들여다보니 바닥이 울퉁불퉁해서 편평한 면에는 세울 수 없다는 것을 뒤늦게 알게 되었다. 거북받침돌을 땅에 설치할 때는 수평이 정확하게 맞지 않더라도 땅을 조금 돋우거나 파서 중심을 잡을 수 있지만, 하부에 면진대가 설치된 편평한 철판 위에 올려놓으니 균형이 잡히지 않아 도저히 탑비를 세울 수 없었다. 거북받침돌의 수평을 맞추려고 몇 차례 시도해 봤지만 불가능하여 일단 작업을 중단했다.

국립중앙박물관 보존과학부장을 비롯하여 학예연구직들이 탑비 앞에 모여 긴급 대책 회의 끝에 묘수를 찾아냈다. 다시 작업에 돌입하여 거북 돌을 살짝 든 상태에서 그 빈 공간에 자갈과 석고를 혼합하여 채워 넣고 서서히 내리자 다행히 균형이 잡혔고, 그 위에 탑비의 몸체와 윗부분인 이수螭首를 올려 마무리했다. 엄청난 긴장 속에서 모든 작업이 끝나 안도의 한숨을 쉬자마자 이 과정을 모두 지켜본 당시 학예연구실장은 "사전에 철저하게 대비하지 못했으니 시말서始末書를 쓰라"고 하였다. 일련의 탑비 받침대 준비 과정을 작성하여 보고했더니 "기념으로 보관하고 있겠다"고 말하고는 더 이상 문제 삼지 않았다. 그 이후로는 큰일을 하기 전에 항상 예상되는 문제점을 치밀하게 준비하는 습관을 갖게 되었다. 방탄소년단 덕분에 그때의 기억이 되살아나 원랑선사 탑비가 새삼 의미 있게 다가왔다.

박물관 유물은 현재와 끊임없이 연결되어 언제 어떤 계기로 우리에게 의미 있게 다가올지 모른다. 때로는 대중의 인기를 끌고 있는 연예인들에 의해 유물이 더 부각되기도 하고 박물관이라는 공간에 관심을 갖도록 대중의 마음을 움직이는 역할을 하기도 한다. 코로나가 물러나고 BTS가 밤새 촬영하며 공연했던 국립중앙박물관으로 구름처럼 몰려올 외국인 관람객을 생각하는 것만으로도 행복한 미소가 절로 번진다.

백년을 되돌아보며
백년을 꿈꾸다

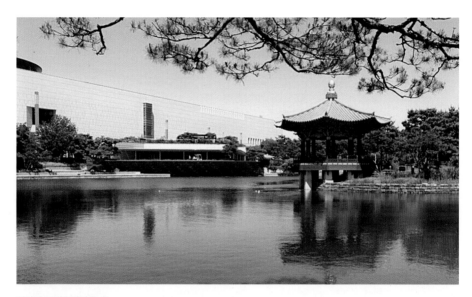

청자정(국립중앙박물관)

국립중앙박물관 정원의 '거울 못' 한편에 서 있는 정자는 한국 박물관 개관 100주년 기념 상징물이다. 이 '청자정'은 고려 의종(재위 1146~1170) 대에 청자로 지붕을 덮었다는 개경 만월대의 '양이정養怡亭'에 착안하여 지은 것이다. 고려시대의 궁궐로 꽃피웠다가 역사 속으로 사라진 양이정 건물이 한국 박물관 개관 100주년 기념 상징물로 다시 태어난 것이다. 청자정은 '국립중앙박물관회 젊은 친구들(Y.F.M)'의 기부금으로 건립되었다. 햇빛이 반사되어 거울 못에 투영되는 푸른 기와를 얹은 청자정을 볼 때마다 천년의 역사를 거슬러 가기도 하고 또 다른 100년을 꿈꾸기도 한다. 가끔 청자정에 앉아 시원한 여름 바람을 쐬다 보면 전국의 국·공·사립박물관과 미술관을 숨가쁘게 뛰어다녔던 한국 박물관 100주년 때가 떠오른다.

2009년은 우리나라 박물관이 문을 연 지 100주년이 되는 해였다. 대한제국 마

한국 박물관 개관 백주년 상징물 - 청자정

©이현주

제실박물관 전경

지막 황제인 순종 황제(재위 1907~1910)는 1909년 11월 1일, 창경궁 안에 명정전, 환경전 등 7개의 건물을 수리하여 우리나라 최초의 근대 박물관인 '제실박물관帝室博物館'을 개관하였다.

 2008년에 국립중앙박물관장으로 부임한 최광식 관장은 국립중앙박물관은 제실박물관 개관을 우리나라 박물관의 효시로 보고 100주년 기념사업을 추진하기 위해 박물관 내에 TF팀을 설치했다. 그때 나는 팀장으로서 5명의 팀원들과 1년 반 동안 기념사업 실무를 맡았다. 본격적인 기념사업을 시작하기도 전에 박물관 개관 100주년 타당성 논란이 제기되었다. 왜냐하면 2005년 새 박물관 용산 개관을 맞아 개관 60주년 기념으로 〈겨레와 함께한 국립박물관 60년〉 특별전을 개최한 지 불과 4년 만에 역사가 40년이 늘어난 〈박물관 100주년 기념사업〉을 추진했기 때문이다. 박물관 개관 시점을 어디에 두느냐에 따라 기년紀年이 달라지

는데, 2005년 60주년 특별전은 박물관 개관 시점을 1945년 광복을 기준으로 한 것이고, 2009년 100주년 사업은 1909년 제실박물관을 출발점으로 한 것이다. 이 기념사업을 추진하기 위해서는 서로 다른 개관 시점을 분명하게 정리할 필요가 있었다. 역사를 바라보는 관점에 따라 달라질 수 있겠으나, 2008년에 박물관 100주년 기념사업을 추진할 수 있었던 근거는 창경궁에서 '제실박물관'이 개관한 1909년을 우리나라 박물관의 원년으로 보았기 때문이다.

우리나라 박물관의 역사는 근현대의 역사만큼이나 복잡한 이력을 갖고 있다. 1909년에 창경궁에서 개관한 '제실박물관'은 1911년에 '이왕가박물관'으로 격하되었고, 1938년에 덕수궁으로 이사한 후에는 '이왕가미술관'이 되었다가 1969년에 또다시 '덕수궁미술관'으로 명칭을 변경했다. 이 덕수궁미술관과 1915년에 경

<몽유도원도>를 보기 위해 기다리는 관람객(2009년, 국립중앙박물관)

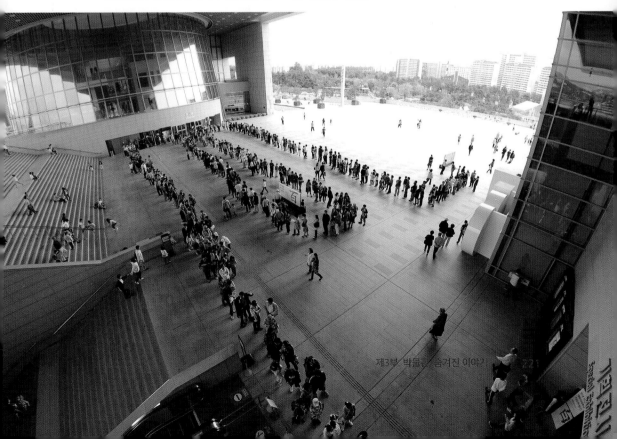

박물관 미술관 100번가기 포스터
(2009년)

복궁에서 개관한 '조선총독부박물관'이 1969년에 덕수궁에서 '국립박물관'으로 통합되었다. 국립박물관이 오늘날과 같은 '국립중앙박물관'으로 명칭이 변경된 것은 1972년에 경복궁 안에 박물관(현 국립민속박물관)을 새로 지어 개관하면서부터이다.

국립중앙박물관은 한국박물관협회와 함께 우리나라 박물관의 100년간의 여정을 돌아보고 새로운 한 세기를 맞이하기 위해 박물관 관련 단체와 협력하여 박물관 100년사 발간, 특별전, 박물관 EXPO, 상징물 건립 등을 추진하였다.

이 가운데 박물관 전시과에서 기획한 〈여민해락與民偕樂〉 특별전(2009년)에는 국외에 흩어져 있어 평소 보기 힘든 고려 〈수월관음도〉, 조선 전기 안견의 〈몽유도원도夢遊桃園圖〉(일본 덴리天理대학 도서관 소장) 같은 명품 문화재를 비롯하여 한자리에 모으기 힘든 국보와 보물 등 150여 점의 유물이 공개되었다. 일본에서조차 보기 힘든 〈몽유도원도〉를 어렵게 빌려 와 엄청난 관람객을 박물관으로 불러들였다. 단 10일간의 눈부신 귀향이었다. 〈몽유도원도〉를 향한 국민들의 열정은 참으로 뜨거워서, 전시실 밖에서 서너 시간씩 긴 줄을 서 있다가 겨우 1분도 채 못 보고 나와야 할 정도였다. 그럼에도 불구하고 그 열기는 식을 줄을 몰랐다. 전시 종료 마지막 날 자정까지도 전시실을 꽉 메운 채 그 아쉬움을 담아 가려는 관람객들을 보며 벅찬 감동과 함께 한없는 아쉬움을 느꼈다. 전시가 종료되자마자 바로 유물을 철수하여 포장할 수밖에 없는 상황을 지켜보면서 언제 또다시 〈몽유

도원도〉를 볼 수 있을까 하는 생각이 떠나지 않았다.

　무엇보다 박물관 개관 100주년 기념사업의 성과는 박물관·미술관의 대중화였다. 지역 언론사와 함께 박물관·미술관 탐방 기획을 추진함으로써 지역 주민들이 박물관과 미술관을 친근하게 찾고 박물관과 미술관이 우리의 삶과 무관하지 않다는 인식의 변화를 가져왔다. 우리 '100주년 TF팀'은 박물관·미술관에 좀 더 쉽게 접근할 수 있도록 〈전국 박물관·미술관 지도〉를 제작하여 배포했다. 당시 창의적인 지도 제작을 위해 오영선 학예연구사가 혼신의 힘을 다해 열정을 바쳤다. 지금도 한국박물관협회에서는 그때 만든 박물관·미술관 지도를 업데이트하여 제작하고 있다. 그는 가고 없지만 그가 애써 이룬 업적은 계속 이어지고 있는 것이다.

　박물관 100주년 기념사업은 지난 100년의 박물관 역사를 낱낱이 기록하고 새로운 100년을 향해 나아가는 출발점이 되었다. 또한 기증·기부운동을 통해 유상옥, 문상근 등 45명의 기증자가 1,820점의 문화재를 국립중앙박물관과 지역 소재 국립박물관에 기증한 것은 100주년 기념사업의 큰 성과이다. 또 훗날 200주년을 기획할 후배 큐레이터들을 위해 1년 반 동안 추진해온 모든 자료를 모아 『백주년 기념백서』를 발간했다.

　2005년 용산 국립중앙박물관 개관은 한국 박물관이 아시아를 넘어 세계 박물관으로 도약하는 바탕이 되었으며, 2009년 개관 100주년 기념사업은 한국의 브랜드 가치를 높이는 데 중요한 계기가 되었다. 박물관 개관 200주년이 되는 2109년에는 박물관과 미술관이 어떤 모습으로 변할지, 그리고 우리의 삶 속에 얼마나 더 가까워져 있을지 궁금하고 기대가 된다.

전쟁의 상처를 겪은
비운의
선림원 범종

전쟁은 인간을 피폐하게 만들 뿐 아니라 인류 문화유산까지 송두리째 사라지게 한다. 우리나라는 과거에 수많은 외세의 침략을 받았기 때문에 궁궐과 황룡사 9층 목탑 등 셀 수 없을 만큼 많은 문화재가 잿더미로 변했다. 특히 1950년 한국전쟁은 불교 문화재의 막대한 손실을 가져왔다.

선림원종과 월정사 스님(1950년)

그럼에도 전쟁 속에서 우리 문화재를 지키고자 애쓴 분 중에 '빨간 마후라'의 주인공 김영환 공군 대령의 업적을 잊을 수 없다. 그는 공비 소탕을 위한 군사작전상 해인사 폭격 명령을 받았지만, 팔만대장경이 보관되어 있다는 것을 알고 비행기를 돌려 피해를 막았다. 그가 아니었다면 우리들은 고려인들의 정신적 지주였던 팔만대장경을 볼 수 없었을 것이다. 해인사를 갈 때마다 절 입구에 세워진 김영환 대령 위령비 앞에 삼가 고개를 숙인다. 이처럼 한국전쟁에서 살아남은 문화재도 있지만, 국립춘천박물관에 전시되어 있는 강원도 양양 선림원 범종처럼 전쟁의 화마로 파편만 남아 있는 문화재도 많다. 1951년 중국군의 참전으로 후퇴하던 한국군에게 작전 지역 내 사찰을 포함한 모든 민간 시설물을 소각하라는 명령이 하달됐다. 월정사는 한국군의 초토화 작전으로 팔각구층석탑(국보)을 제외한 모든 건축물이 소실됐다. 이때 선림원 범종도 피해를 입었다. 다행히 종의 명문 부분과 종고리 등이 파편으로 남아 있다.

이 종은 통일신라 804년(애장왕 5)에 제작되어 양양 선림원에 걸려 있다가 어느 때인가 땅속에 묻혔다. 1948년에 우연히 발견되어 이듬해에 현지 군부대의 협조로 평창의 오대산 월정사로 힘겹게 옮겨 사용되어 오다가 1951년에 참화를 입은 것이다. 안타깝게도 땅속에서 발견된 지 3년 만에, 제작된 지 1,147년 만에 29조각으로 흩어져 소리를 잃은 비운의 종이 되었다. 군의 도움으로 겨우 월정사로 옮겼지만 군에 의해 타버린 셈이다.

화재를 입은 양양 선림원 범종의 파편을 볼 때마다 안타까운 마음이 들어 춘천박물관 큐레이터들과 연구해 보기로 뜻을 모았다. 금석문과 문헌사, 불교미술, 보존과학을 전공하는 연구사들의 집념으로 이 종에 대한 새로운 사실들이 속속 밝혀졌다. 연구 성과를 정리하여 『선림원종·염거화상탑지』 조사연구 보고서를 발간했는데(2014년), 국립중앙박물관 학술상까지 받게 되었다.

선림원종은 비록 원형은 잃었지만, 타다 남은 파편에 조성 연대와 시주자, 제작과정 등이 새겨진 명문이 운 좋게도 남아 있어 종의 이력을 알 수 있었다. 804년 3월 선림원 종을 처음 제작할 때의 시주자는 신광부인信廣夫人이었으며, 고시산군古尸山郡(지금의 충북 옥천) 출신의 대나마와 자초리紫草里가 시주하여 만든 종을 재활용하여 새로이 큰 종을 만들었다고 한다. 종을 매달았던 선림원종의 철제 고리는 통일신라 금속 제작 기술 수준 등을 밝혀내는 실마리가 되었다.

이처럼 문화재가 파괴되는 전쟁 중에도 김영환 대령처럼 귀중한 유물과 예술작품을 지켜 내려는 노력이 적지 않았다. 제2차 세계대전 때 히틀러에 의해 탈취되어 은닉된 유물을 찾기 위한 모뉴먼트 부대의 활약을 그린 영화 〈모뉴먼트 맨: 세기의 작전〉이 생각난다. 제2차 세계대전 말 연합군이 세계 각지의 역사학자, 박물관 큐레이터, 건축가, 시인, 고고학자 등으로 특수 전담부대를 구성해 나치가 은닉한 미술품을 찾게 된 실화를 바탕으로 만든 영화이다. 영화 속에서 모뉴먼트

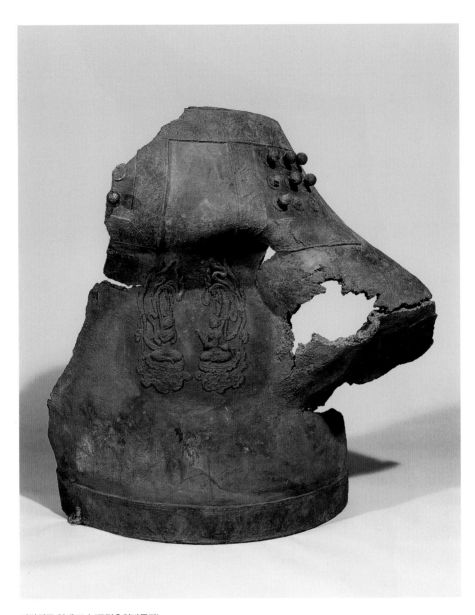

선림원종 현재 모습(국립춘천박물관)

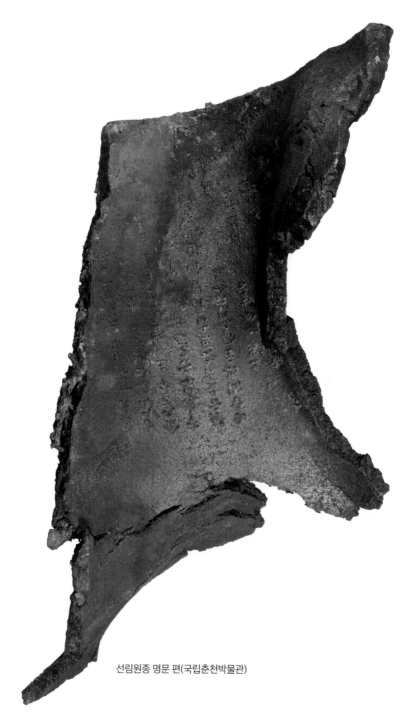

선림원종 명문 편(국립춘천박물관)

부대 요원들은 오로지 문화재를 지키려는 순수한 열정에 죽음도 두려워하지 않는다. 그들이 없었다면, 유럽 문화의 중요한 보물들이 사라져 버렸을 것이다. 그들은 어마어마한 규모의 작품들을 구해 내고 보호했다. 김영환 대령도 전쟁속에 문화재를 지키려는 우리의 '모뉴먼트 맨'이었다. 영화 속 모뉴먼트 대원 중한 사람에게 다시 목숨을 걸어야 할 상황에 맞닥뜨린다면 그때도 같은 선택을하겠느냐고 물었을 때 그렇다고 대답하는 장면에서 나는 큐레이터로서의 사명감에 감동했다. 전쟁은 일어나지 않아야하지만, 설령 그런 상황이 발생하더라도인류의 문화유산인 문화재만큼은 절대피해를 입지 않아야 할 것이다.

선림원종 종고리
(국립춘천박물관)

성덕대왕신종,
소리를
이어가다

우리나라 범종 중에서 가장 뛰어나고 아름다운 소리를 내는 종을 꼽으라면 단연 성덕대왕신종(일명 에밀레종)이다. 이 신종은 신라 제35대 경덕왕(재위 742~765)이 부왕인 성덕왕을 추모하기 위하여 구리 12만 근을 들여 종을 만들려고 했으나 뜻을 이루지 못하고 돌아가시자, 그의 아들 혜공왕이 771년에 완성했다. 이 종은 처음에는 성덕대왕의 원찰이던 봉덕사에 걸려 있었다. 이후 봉덕사가 폐사되어 신종은 1460년 영묘사로, 다시 1506년 경주읍

고등학교 수학여행 때 성덕대왕 신종 앞에서

성 남분 밖 봉황대로 옮겨져 성문의 개폐 시간을 알리는 용도로 사용되었다. 1915년 옛 경주박물관(현 경주문화원)으로 옮겼다가 1975년부터는 국립경주박물관에서 관람객을 맞이하고 있다.

박물관을 찾는 관람객들은 성덕대왕신종 앞에서 기념사진을 찍는 사람이 많다. 내가 고등학교 수학여행 때 교복을 입고 친구들과 함께 이 신종 앞에서 포즈를 취하고 찍은 사진을 얼마 전 앨범에서 발견했다. 그때 기억으로는 종소리의 웅장함보다는 이렇게 큰 종이 존재한다는 사실이 신기할 따름이었다. 40여 년이 지나 관장이 되어 이곳 국립경주박물관에서 근무하며 매일 신종을 마주하고 있다. 수학여행 때는 내가 이곳에서 일하게 될 줄은 상상도 하지 못했고 아직 큐레이터의 꿈도 꾸지 않을 때였다. 내가 이렇게 신종을 매일 볼 수 있는 큐레이터가 된 것은 신종 앞에서 찍은 이 사진에서 예견된 일이 아닐까 하고 이따금 말도 안 되는 연

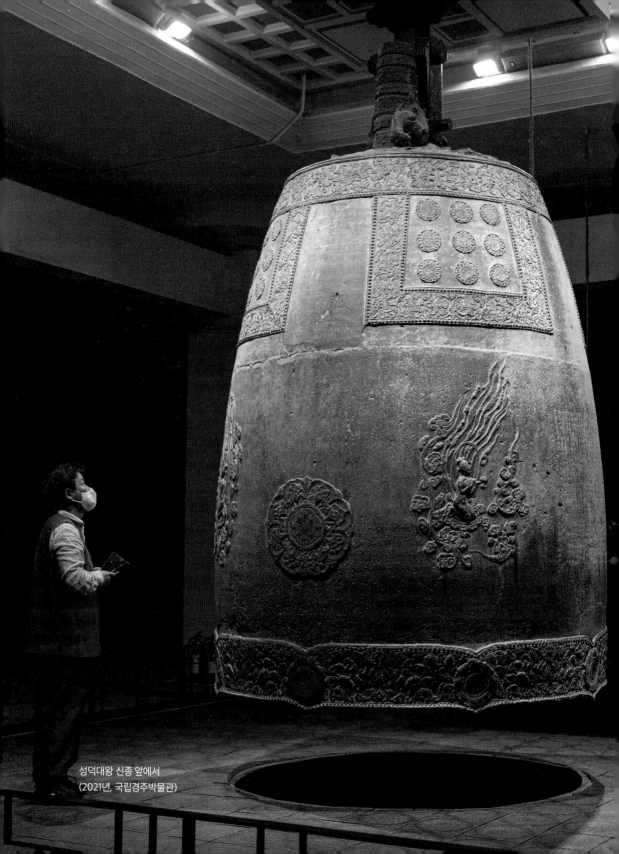

성덕대왕 신종 앞에서
(2021년, 국립경주박물관)

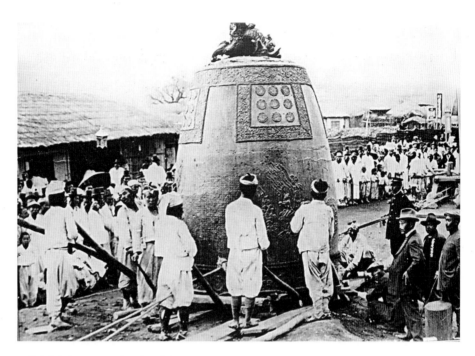

봉황대에서 경주고적보존회로 신종 이전 모습(1915년)

을 끌어내 보기도 한다.

1992년까지 이 신종으로 매년 12월 마지막 날 경주 시민과 관광객들이 한 해를 마무리하고 새해를 맞이하는 제야의 타종식을 해왔다. 그런데 아쉽게도 2003년 부터 타종이 중단되어 현장에서 종소리를 들을 수 없게 되었다. 아직도 그때를 회상하면서 언제 다시 종을 칠 수 있는지를 묻는 사람들이 많다. 종은 기본적으로 소리를 들음으로써 깨달음을 얻게 되는 수행의 방편이다. 성덕대왕신종에 새겨진 명문에도 종소리의 역할을 밝혀 놓았다.

"원컨대, 이 오묘한 인연으로 존엄한 영령을 받들어 도와서 두루 들리는 맑은 소리를 듣고 말을 초월한 법연에 올라감에 과거·현재·미래를 꿰뚫는 뛰어난 마음에 계합하고, 일승의 참된 경계에 머물게 하며, 나아가 왕손들이 금으로 된 가지처럼 영원히 번성하고 나라의 왕업이 철위산처럼 더욱 번창하며, 모든 중생들이 지혜의 바다에서 함께 파도치다가 같이 세속을 벗어나서 아울러 깨달음의 길에 오르소서."

신종에 새겨진 이런 바람도 종소리를 들어야 이루어지는 것이 아닐까? 국립경주박물관은 문화재청의 허가를 받아 2020년부터 3년간 첨단 녹음 장비를 활용하여 성덕대왕신종의 종소리 조사를 진행하고 있다. 이 조사를 위해 매년 제야의 보신각종을 쳤던 5대 종지기 신철민 씨를 초청하여 타종했다. 나는 두 번째 타음 조사에 참여하여 종소리를 직접 들었다. 맑고 맥박이 뛰는 듯 끊어질 듯하면서도 길게 이어지는 신비로운 소리라는 말이 결코 과장된 표현이 아니었다. 새벽 공기를 가로지르며 가슴으로 파고드는 웅장한 신종 소리의 여음은 영원히 기억될 것 같다. 타음 조사가 마무리되면 종 내부의 세부 상태를 과학적으로 정밀조사하기 위한 CT(컴퓨터 단층촬영)조사도 할 예정이다. CT조사는 360도를 돌면서 투과된 X선 이미지를 3차원으로 재구성하여, 외부에서 눈으로 확인할 수 없는 구조나 단면을 문화재의 손상 없이 관찰할 수 있는 방법이다. 문화재의 CT조사는 우리가 병원에서 하는 CT검사와 매우 비슷하다. 우리 눈으로 보이지 않는 아픈 부분을 찾기 위해 CT검사를 하는 것처럼 문화재도 외부에서 확인할 수 없는 제작 방법이나 문제점, 손상 여부 등을 찾기 위해 CT조사를 실시한다. 이러한 조사 결과를 바탕으로 현재 성덕대왕신종의 내부 상태를 정확하게 파악할 수 있다. 더 나아가 앞으로 발생할 수 있는 문제를 먼저 인식하고 안정적인 보존 방안을 위해 신종관

옛 경주박물관에서 지금의 박물관으로 신종 이전 모습(1975년)

을 지으려고 예산을 신청했지만 반영되지 못했다. 이러한 계획들이 순조롭게 진행되어 성덕대왕신종 소리와 함께 세계적인 오케스트라 연주회가 열리는 날을 꿈꿔 본다.

2021년은 신종이 제작된 지 1,250년이 되는 해이다. 이를 기념하여 국립경주박물관은 신종의 의미를 되살리기 위한 프로젝트를 기획했다. 그중 하나로, 부처님 오신 날 중·고등학교 교사들과 성덕대왕신종 앞에 모여 종소리를 들으면서 학습자료 개발을 시작했다. 역사와 미술 교사뿐 아니라 국어, 과학 등 다양한 교과목 교사들이 생각을 모아 학생용 활동지와 교사용 지도서, 수업용 시청각 자료 세 종류를 개발했다. 코로나로 인해 중·고등학생들이 박물관 현장을 방문하기 어려운 교육 여건을 고려하여 교실에서 우리 문화재를 감상하고 자유롭게 상상하고 표현해 보도록 하는 것이 목적이었다.

신종에 새겨진 "무릇 지극한 도는 형상의 바깥을 포함하므로 보아도 그 근원을 볼 수가 없으며, 큰 소리는 천지 사이에 진동하므로 들어도 그 울림을 들을 수가 없다"라는 명문처럼 지금 당장은 이해하기 어렵더라도 보고 듣고 느낌으로써 문화재에 관심을 갖고 점점 친근하게 될 것이다.

나는 신라 문화를 창달한 이름 없는 선사를 추모하는 '시벌 향연의 밤'에 초헌관으로 초대되어 제관의 의복을 갖추어 입고 향을 피우고 술을 따라 올렸다. 순수 민간단체인 '신라문화동인회' 주관으로 매년 행사를 열고 있는데, 올해로 60회째를 맞이했다는 사실에 깜짝 놀랐다. 신라 때 금관을 제작하거나 불상과 범종, 사리장엄구 등을 만들었던 이름 없는 장인들을 추모하는 한편, 경주에서 활동하고 있는 신라 후예들이 만든 공예품을 정성껏 올리고 공연을 하는 행사였다. 이들에 의해 신라 장인의 맥이 이어지고 있는 것 같아 흐뭇한 밤이었다. 행사의 시작과 마무리에는 어김없이 녹음된 성덕대왕의 신종 소리를 들려주는데, 현재까지도

시벌 향연의 밤(2021년, 경주) ⓒ오세윤

경주인들의 가슴 속에 신종이 멈추지 않고 생생하게 살아 있음을 확인할 수 있었다. 1975년 옛 국립경주박물관에서 현재 위치로 신종을 옮길 때 수많은 경주시민들이 신종의 뒤를 따라갔던 것처럼...

베를린 올림픽
마라톤 우승
손기정 청동투구

손기정 기증 청동투구
(국립중앙박물관)

고 이건희 회장 기증 명품전
(2021년, 국립중앙박물관)

최근 삼성가 이건희 회장 수집 문화재가 국립중앙박물관과 국립현대미술관, 그리고 공립미술관에 기증되어 국민들의 이목을 집중시켰다. 이 기증품을 보존하고 전시할 새로운 공간을 짓는다는 발표가 나자마자 각 지방자치단체마다 이건희 미술관 건립유치를 위해 각자의 인연과 타당성을 내세워 불꽃 튀는 유치 경쟁을 벌였다. 문화재 기증에서 가장 중요한 것은 보존과 활용이다. 기증문화재를 잘 보존하고 관리하는 것도 중요하지만 학술적·예술적 가치를 찾아 어떻게 전시로 풀어내어 공개할 것인지는 큐레이터의 역할이 중요하다.

국립중앙박물관에는 1946년부터 2020년까지 2만 8,657점의 문화재가 기증됐다. 그런데 올해 2만 1,693점의 이건희 소장품이 박물관에 기증됨으로써 5만 350점으로 늘어났다. 이건희 기증품은 양도 양이려니와 질적으로도 수준 높은 문화재들이 다수 포함되어 이건희 기증유물특별전 전시장을 찾은 관람객들을 감동시켰다.

중앙박물관에 기증된 유물들은 상설전시관 2층 '기증관'과 미술관 '회화실'에 1,000점을 전시하고 있고 나머지는 수장고에 재질별로 나누어 보관하고 있다. 유물을 구입하기까지의 과정과 구입 후 그 유물을 지키며 쏟은 애정, 그리고 박물관에 기증하기까지의 과정은 오롯이 기증자들의 삶의 여정을 반영한다. 이러한 기증 과정을 스토리텔링으로 잘 풀어낸다면 기증자의 고귀한 뜻이 관람자들에게 고스란히 전해져 기증 작품을 보다 더 흥미롭게 감상할 수 있을 것이다.

국립중앙박물관 기증관에는 우리나라 유물만 전시되어 있는 것이 아니라 중국, 일본, 동남아시아, 그리스 작품도 전시되어 있다. 그중 하나가 1936년 베를린 올림픽 마라톤에서 우승했던 손기정(1912~2002) 선수가 받은 '청동투구'이다. 이 투구는 고대 그리스 올림피아 제전 때 승리를 기원하면서 신에게 바치기 위한 용도로 그리스의 코린트에서 기원전 6세기에 제작되었다. 1875년 독일 고고학 발굴팀

이 그리스 올림푸스 제우스 신전을 발굴할 당시에 출토되었던 투구이다. 손기정 선생이 1936년 제11회 베를린 올림픽 마라톤에서 우승하고 메달과 함께 부상으로 받기로 되어 있었다. 그러나 전달되지 못한 채 베를린박물관에 50여 년간 보관되어 있다가 1986년 베를린올림픽 개최 50주년을 기념하여 손기정 선생에게 반환되었다. 손기정 선생은 "이 투구는 나의 것이 아니라, 우리 민족의 것"이라는 뜻을 밝히고 1994년 국립중앙박물관에 기증했다. 50년 만에 선생에게 돌아온 그리스 투구는 외국의 유물이기는 하지만 2,600년 전에 만들어진 것이고, 일제강점기의 암울한 시기에 우리 민족의 긍지를 높여 준 베를린올림픽 마라톤 우승자의 부상품이라는 역사적 가치를 높게 평가하여 1987년 서구 유물로는 처음으로 보물로 지정되었다.

이 청동투구는 중앙박물관의 일반 기증실에 전시되어 있었으나 관람객들에게 크게 주목받지 못하고 있어 전시 환경 개선을 시도했다. 독립 진열장을 새로 꾸며 청동투구를 돋보이게 전시하는 한편, 전시품의 배경 설명을 담은 패널과 주목성을 높인 전시 디자인, 손기정 선수의 마라톤 장면과 일생을 요약한 영상을 제작하여 설치함으로써 전시품 감상을 좀 더 입체적으로 할 수 있도록 하여 관람객의 관심을 이끌어 냈다. 이처럼 기증유물에는 진솔한 개인사부터 애국심을 느끼게 하는 사연까지 저마다의 이야기들이 고스란히 담겨 있다.

기증문화재는 기증관에서 전시되지만 때로는 특별전으로 소개되기도 한다. 손세기·손창근 선생이 302점의 문화재를 2019년에 국립중앙박물관에 기증하고 이듬해에 가장 아끼던 국보 제180호 추사 김정희의 〈세한도〉까지 기증하여 문화계를 깜짝 놀라게 했다. 가격을 정할 수 없을 정도로 귀하다고 표현하는 '무가지보 無價之寶'라는 〈세한도〉와 함께 추사와 관련된 15점의 유물을 공개하는 기증유물 특별전은 기증문화의 중요성을 알리는 데 기여했다. 이처럼 기증문화재는 상설

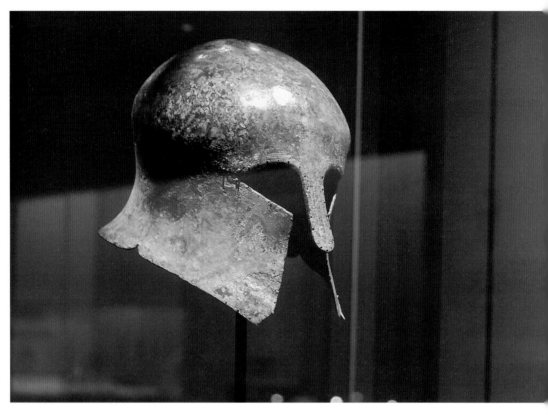

손기정 기증 청동투구 전시(국립중앙박물관)

전시와 특별전을 통해 사랑받는 작품으로 거듭난다.

　최근 박물관 선배인 고경희 관장으로부터 신라·가야사 규명에 큰 도움이 되는 666점의 유물을 국립경주박물관에 기증한 국은 이양선 박사(1916~1999)의 이야기를 들었다. 이양선 박사는 의사로 일했지만, 유물을 구입하기 위해 집에는 생활비 한 푼 주지 않아 부인이 남편에 대한 원망이 가득했다는 사연도 유물과 함께 전해졌다고 한다. 이처럼 고경희 관장은 기증받을 당시의 이야기를 우리 후배

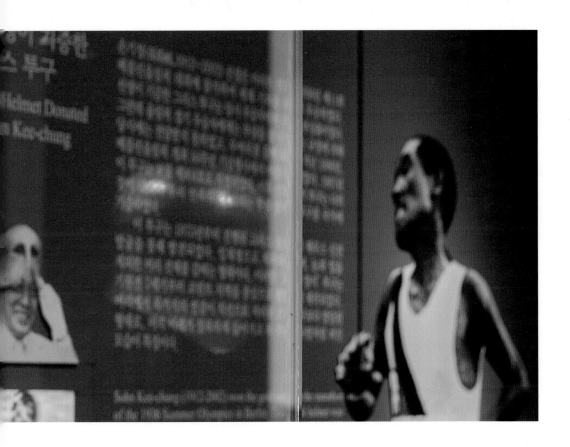

들에게 전해 주면서 기증자의 고결한 마음 이면에 기증자 가족의 심리, 또 기증을 받고자 하는 박물관 큐레이터의 노력들이 주마등처럼 떠올라 목이 메어 잠시 말을 잇지 못했다. 유물 기증자의 숭고한 정신을 예우하고 소중한 수집품을 기증한 기증자 가족에 대한 희생과 고뇌를 높이 평가해야 함은 당연하다. 유물 기증자의 뜻을 새겨 보다 잘 보존하면서 활발한 연구를 통해 그 유물의 학술적 가치를 조명하고 관람객들에게 공개하는 일은 큐레이터들의 몫이다.

꿈과 희망의
어린이박물관

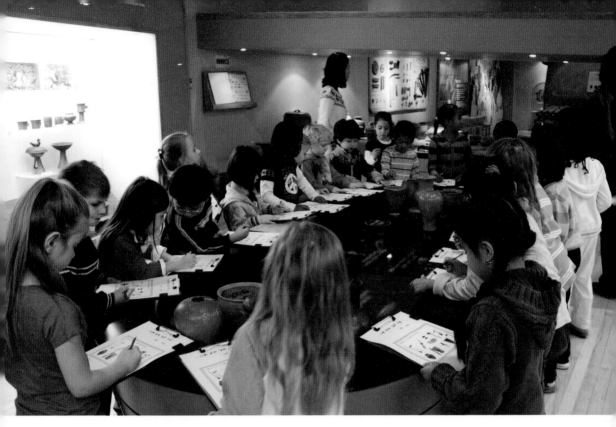

어린이박물관 외국어린이 교육(국립중앙박물관)

　　국립중앙박물관에서 가장 인기 있는 곳은 어린이박물관이다. 사전 예약제로 운영하고 있는데 언제나 매진이다. 지금은 국립박물관마다 교육담당(에 듀케이터)이 있지만 2000년 초반에 어린이박물관을 설계할 때만 해도 교육을 담당하는 전문가가 한 명도 없어 외부의 도움을 많이 받았다. 2005년에 용산 국립 중앙박물관 개관과 함께 어린이박물관이 우여곡절 끝에 문을 열자 기다렸다는 듯이 어린이를 동반한 가족들이 밀려왔다. 정말 상상을 초월한 대인기였다. 매일 구름처럼 몰려와 전시관 앞은 늘 아이들과 부모들로 붐볐다.

　　무엇 때문에 이처럼 인기 있는 어린이박물관이 되었을까? 유리벽 안에서 늘 고

정된 채 접근이 어렵던 유물들을 다양한 체험을 통해 친해질 수 있게 설계한, 그야말로 어린이를 위한 박물관을 애타게 기다렸던 것 같다. 어린이박물관은 박물관 상설전시관에 전시된 유물과 연계하여 어린이의 눈높이에 맞는 전시를 꾸몄다. 어린이들이 직접 유물의 복제품을 만져보고 체험을 통해 옛사람들의 삶을 배우고 궁금증을 스스로 풀어 나가는 '체험형 박물관'이다. 또 어린이뿐 아니라 가족들도 함께하는 참여 공간이고, 박물관과 문화재에 대한 호기심을 채워 주는 '교육 공간'이기도 하다. 어린이박물관을 이용하는 부모와 아이들의 기대치와 수준은 큐레이터들이 생각한 것보다 훨씬 앞서고 높아서 프로그램 개발을 비롯해 어린이 박물관을 운영하는 데 큰 자극이 된다.

2010년 어린이박물관 개관 5년 만에 전문적인 운영과 교육을 위해 7명으로 구성된 '어린이박물관팀'이 신설되었다. 그때 나는 초대 어린이박물관팀장을 맡았다. 오로지 어린이박물관을 전담하는 팀의 첫 책임자로서 새로운 프로그램 개발과 어린이 교육 시설 마련 등 산적한 과제를 잘 꾸려 나갈 수 있을지 걱정이 앞섰다. 신설된 부서라서 예산도 부족했다. 외부 후원을 받을 수 있는 일들을 찾아 나섰다. 다행히 '하나금융'의 후원을 받아 그해 여름방학을 이용해 중앙박물관과 11개 지역 소재 국립박물관이 동시에 〈박물관 여름캠프: 박물관이 살아 있다〉를 운영할 수 있었다. 이 캠프는 국립경주박물관이 2009년 〈뮤지엄 스테이〉라는 프로그램으로 만들어 처음 시행한 것으로 숀 레비가 감독하고 벤 스틸러가 주연한 영화 〈박물관이 살아 있다〉(2009년 개봉)에서 힌트를 얻어 만든 체험형 행사였다.

영화 〈박물관이 살아 있다〉 1편의 배경은 뉴욕 자연사 박물관, 2편은 워싱턴의 스미스소니언 박물관, 로빈 윌리엄스의 유작이 된 3편은 영국의 브리티시 박물관이다. 영화는 생명력이라고는 하나도 없고 지루하기 짝이 없는 고리타분한 곳이자 아이들의 방학 숙제를 해결하는 공간으로만 여기던 박물관을 모두가 잠든 시

주말교육, 백제의 향기(2010년, 국립중앙박물관)

박물관은 살아있다(2010년, 국립중앙박물관)

제3부. 박물관, 숨겨진 이야기 249

간, 과거의 존재들이 비밀스럽게 살아나 움직이는 생명력 있는 공간으로 만들었다. 굳어 있던 유물과 밀랍인형들이 되살아나 주인공이 되어 박물관을 밤마다 마법과 스릴이 넘치는 공간으로 만든다는 설정이 전 세계 사람들, 특히 박물관을 싫어하는 아이들의 마음을 사로잡았다. 이 영화의 영향으로 자연사박물관의 관람 인원은 폭발적으로 늘어났고, 2편 스미스소니언 박물관 편 상영을 앞두고는 관람객들을 잡아 두기 위해 미국 전역의 박물관들이 앞 다투어 〈나이트 투어〉 프로그램을 기획할 만큼 영화의 인기는 대단했다.

이 영화의 영향을 받아 만들어진 박물관 캠프는 박물관 전시실에 텐트를 치고 하룻밤을 보내는 프로그램이다. 아이들이 불 꺼진 전시실에 들어가 불상과 도자기 등 전시 유물을 랜턴으로 비춰보면서 감상하는 체험이었는데, 어린이들도 신기하게 받아들였지만 나 역시 특별한 경험이었다. 밤이 되면 보안 때문에 접근이 어려웠던 거대한 박물관 건물 안에서 그것도 전시실에서 1박 2일을 보냈던 아이들에게는 평생 잊지 못할 소중한 추억이 됐을 것이다. 이 밖에 체험형 프로그램으로 초등학생들이 박물관의 큐레이터들이 하는 일을 견학하고 체험하게 하여 그들의 호기심을 해결해 주는 〈나도 큐레이터〉 프로그램을 만들어 운영했다. 이 프로그램과 〈박물관이 살아 있다〉 캠프는 지금도 전국 공·사립박물관에서 행사가 진행되고 있고 여전히 인기가 높다.

어린이박물관은 2005년 개관 때부터 8년 동안 상설전시 중심으로 이루어져 오다가 2013년부터 자체적으로 어린이박물관 특별전을 개최하고 있다. 또 기획전시실에서 열리는 특별전과 연계하여 어린이를 위한 별도의 전시를 기획하여 큰 호응을 얻고 있다. 예를 들면 2020년 〈가야 특별전〉이 기획전시실에서 열릴 때, 어린이박물관에서는 〈뚱땅뚱땅 가야 대장간〉 전시를 마련하여 시너지 효과를 냈다. 어린이박물관 특별전은 이제 국립중앙박물관뿐 아니라 지역 소재 국립

국립중앙박물관-어린이박물관-구연동화

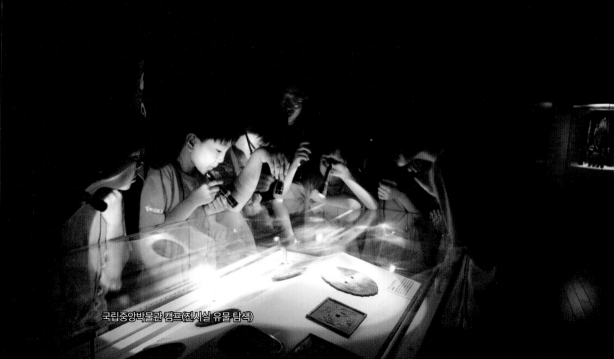
국립중앙박물관 캠프(전시실 유물 탐색)

박물관에서도 이루어지고 있다. 국립경주박물관은 많은 불상이 상설전시되어 있는 것에 착안하여 어린이 눈높이에 맞춘 특별전 〈불상과 친해지는 특별한 방법〉(2021년)을 개최하여 인기를 끌었다. 어린이와 부모가 함께 참여하는 이 전시는 불상의 모습과 의미, 다양한 신라의 불상을 그림과 글로 알아보고 불상의 자세 따라하기, 불상 블록 맞추기, 불상 그리기 등 체험을 통해 종교적인 예배 대상이라 접근이 어려웠던 불상을 친근한 대상으로 여기도록 이해하기 쉽게 구성했다.

이 외에 어린이를 위한 역사문화 교육의 중요성을 인식하여 출발한 것이 '어린이박물관학교' 프로그램이다. 역사가 가장 오래된 '경주어린이박물관학교'는 한국전쟁의 상처와 혼란이 채 가시기 전인 1954년에 개교하여 68회 졸업생을 배출했다. 당시 국립경주박물관의 진홍섭 관장과 윤경렬 선생이 어린이들이 문화재를 알고 사랑하는 마음을 기를 수 있도록 기획한 것으로, 우리나라 박물관 교육의 효시이다. 지금은 대부분 지역 소재 국립박물관에서 어린이박물관학교를 운영하고 있는데, 인기 강좌로 늘 신청은 조기에 마감된다.

이 글을 쓰면서 일본 나라국립박물관에서 연수하던 때가 문득 생각났다. 우리나라 박물관과 두드러지게 다른 점 한 가지는 박물관에서 아이들 소리를 들을 수가 없었다는 점이다. 박물관 안에서도, 밖에서도 어린이들이 보이지 않았다. 어린이들은 모두 어디로 간 걸까? 관람객 대부분은 은퇴한 초로의 남성들이나 연로한 노인들이었다. 일본 친구에게 박물관에 어린이 관람객들이 왜 없는지 물었다. 그랬더니 일본에서 박물관은 나이 많은 사람들이 시간을 소요하거나 매년 가을에 한 번 여는 쇼쇼인[正倉院] 전시 마니아층이 다녀가는 곳 정도로 여긴다고 한다. 학생들은 수학여행 단골 코스로 한번 들르는 고리타분한 곳이라는 인식이 고정되어 인기 없는 곳이 된 지 오래라는 것이다.

우리나라는 어떤가? 박물관은 매일 많은 아이들과 학생들이 찾는 활기찬 장소

어린이박물관학교 수료식(2016년, 국립춘천박물관)

이다. 웃음소리와 힘찬 목소리가 넘쳐난다. 호기심 가득한 까맣고 맑은 두 눈으로 전시실 유리 벽 너머 유물을 뚫어져라 탐색하는 어린이들을 만날 수 있다. 모둠별로 전시실을 관람한 후 과제물을 쓰느라 전시장 바닥에 아무렇게나 주저앉아 몰두하는 모습이 사랑스럽다. 그렇다. 이렇게 우리 박물관은 살아 있다.

군 장병으로
가득 찬
박물관

시전지에 편지쓰기(2013년, 춘천 102보충대)

2012년, 개관한 지 10년 된 국립춘천박물관에 관장으로 부임했다. 춘천박물관은 소나무 숲으로 둘러싸인 작고 야트막한 산자락에 자리하여 경관이 으뜸일 뿐 아니라 건물 내벽을 붉은 벽돌로 꾸며 놓아 고풍스러운 분위기가 난다. 한 번이라도 방문한 분들이라면 이 붉은 건축물에 반하지 않는 사람이 없다. 2003년 '올해의 건축물'로 선정될 만큼 아름답고 근사한 춘천박물관을 더 많은 사람들과 공유하고 싶은데 어떻게 알려야 할지 고민스러웠다. 그래서 나는 군 장병들이 박물관을 이용할 수 있는 길을 모색했다. 강원도에는 입영 대상자들의 첫 번째 관문인 '춘천 102보충대'를 비롯해 많은 군부대가 있다. 특히 102보충대는 강원도로 부대 배치를 받기 위해 매주 화요일 1,000여 명 정도가 입소하는 곳으로, 입대하는 장병과 함께 온 부모님과 연인, 친구들로 북적이곤 한다.

하루는 춘천 박물관 직원들과 입영 장면을 견학하기 위해 102보충대를 방문했다. 부대에 들어서자 넓디넓은 연병장에는 발 디딜 틈 없이 사람들로 꽉 차 있었고, 군부대에서만 볼 수 있는 낯선 풍경들이 펼쳐졌다. 힘찬 군악대의 시범연주가 화려하게 울려 퍼지는 가운데 위문 행사를 마치고는 입소식이 시작되었다. 그때 입소식을 주관한 장군이 묵직한 목소리로 "여러분은 대한민국의 강건한 국군이 되기 위해 이 자리에 서 있습니다"라는 인사말을 마치자 분위기가 숙연해졌다. 이어 장병들은 동행한 부모님과 친구들을 향해 두 손 모아 큰절을 하고 연병장을 한 바퀴 행진하더니 강당 안으로 갑자기 사라졌다. 그 순간, 함께 온 가족들과 연인들은 왈칵 눈물을 쏟았다. 씩씩하게 군에 입대하는 장병들이 대견스러웠지만, 한편으로는 짠하다는 생각이 들었다. 3,000~4,000명쯤 될까? 주연 배우들처럼 매주 한 편의 드라마와 같은 이별을 하면서 새로운 병영 무대로 진출하는 젊은이들의 긴장된 표정과 복잡한 심정을 볼 수 있는 곳이 바로 102보충대였다.

입영 행사를 견학하고서 얼마 후, 춘천박물관은 입영 장병과 가족을 위한 '그리움을 담은 시전지詩箋紙 체험' 프로그램을 마련했다. 시전지는 조선시대 선비들이 아끼는 이들에게 마음을 담은 글을 써서 주고받았던 일종의 편지지다. 예부터 시전지에는 선비들의 절개와 지조를 상징하는 매화·난초·국화·대나무 사군자 무늬와 연꽃, 새, 병에 담긴 꽃 등을 그려 넣고, 상서로운 길상吉祥이나 다양한 뜻을 담은 글귀를 담기도 했다.

국립춘천박물관은 입영 행사가 있는 매주 화요일마다 자원봉사자와 함께 102보충대를 방문하여 시전지 체험 프로그램을 운영했다. 옛사람들이 그러했듯, 가족과 연인이 이별의 아쉬움과 간절한 마음을 시전지에 적어 사랑하는 이에게 전할 수 있도록 한 것이다. 무사히 군대 생활을 마치기를 바라는 마음을 담아 시전지에 한 글자 한 글자 정성스럽게 쓴 편지는 입영 장병들이 근무할 부대가 배치

숲속 배움터 신축 개관(2014년, 국립춘천박물관)

되는 목요일 밤에 장병에게 건네진다. 편지를 받은 장병들의 반응이 궁금해서 부대장을 만나 얘기를 들었다. 많은 장병들이 특히 '아버지'가 쓴 편지를 읽고 크게 감동했다고 한다. 평소에 편지는커녕 대화조차 길게 나눈 적 없던 아버지가 시전지에 자신의 속내를 꾹꾹 담아 써 내려간 편지를 건네받고서 다들 눈물을 쏟았다고 한다. 이때 받은 편지는 아마도 군 생활 동안 일종의 부적처럼 정신적 버팀목이 되었으리라. 손수 만든 시전지 위에 간절하게 적은 사랑의 메시지는 어쩌면 전역 이후에도 평생 소중하게 간직하는 가보家寶가 될지도 모를 일이다. 2016년 102보충대가 해체되면서 시전지 체험프로그램도 역사 속에 묻힐 뻔 했으나 춘천박물관의 노력으로 양구, 화천, 인제 등 전방 사단까지 확대되어 이어지고 있다.

춘천박물관은 또 사회와 단절되어 군대 생활을 하고 있는 장병들을 박물관으

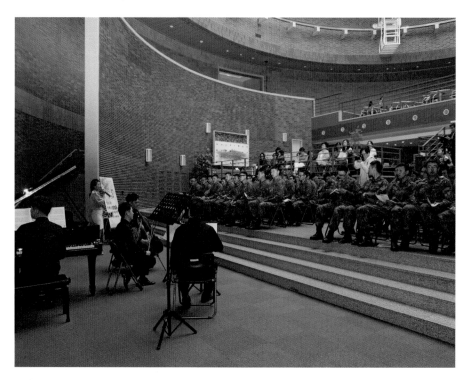

군장병과 함께하는 음악회(2014년, 국립춘천박물관)

로 초대하는 길을 열었다. 장병들이 군 생활 중에 전시를 관람하고 인문학적 소양을 기를 수 있도록 '박물관 병영문화학교'를 운영했다. 이 학교를 운영하기 위해 자작나무와 소나무 숲에 사방이 유리로 탁 트인 '숲속 배움터'를 새로 지어 장병들의 체험학습과 힐링을 위한 공간으로 사용했다. 장병들이 박물관을 찾아 유물을 감상하고 문화재에 대한 강의도 듣고 '도장 새기기, 조명등 만들기' 등 전통문화도 체험할 수 있게 했다.

강원도 영월에는 조선 제6대 왕인 단종(재위 1452~1455) 능이 있는 인연으로 국립춘천박물관에는 단종의 어보御寶가 전시되어 있다. 장병들은 조선 국왕의 도장

춘천박물관을 찾은 군 장병들(2015년)

인 어보를 살펴본 후 '나만의 전각 디자인'을 만들어 보는 체험을 하기도 했다. 자신만의 도장을 디자인하고 직접 새겨 장병들이 가지고 갈 수 있도록 한 것이다. 자기 이름을 새겨 인감도장으로 활용하겠다는 장병이 있는가 하면, 여자 친구의 이름을 새긴 장병도 많았다. 이렇게 본인의 도장을 직접 만드는 체험은 좋은 추억이 될 뿐 아니라, 훗날 이 도장을 사용할 때마다 박물관에서의 기억을 떠올리게 될 것이다.

어머니나 할머니 연배의 박물관 자원봉사자들은 군 생활을 힘들어하던 일부 장병들이 매달 한 번씩 박물관에 올 때마다 그들의 고충을 들어주며 이야기하는

군 장병 체험교육 "임진왜란과 법천사"(2014년, 국립춘천박물관)

택시로 가득찬 국립춘천박물관 주차장

시간을 만지는 사람들 박물관 큐레이터로 살다

시간을 가졌다. 장병들에게 춘천박물관은 문화재 감상도 감상이려니와 사람들의 온기와 군 바깥의 공기를 호흡하는 힐링 공간이기도 했다. 아마도 그들에겐 박물관이 딱딱한 곳이라는 고정관념에서 탈피하는 기회가 되었을 것이다. 춘천박물관 병영문화학교 출신의 예비역들은 군 생활 경험에다가 이런 색다른 추억이 하나 더해졌으리라. 나중에 자녀들과 혹은 연인과 함께 박물관을 가게 되면 잠시 그때를 떠올려 보지 않을까? 상상하는 것만으로 뿌듯해진다.

한편, 춘천박물관을 더 널리 알리기 위해 택시 기사들과 요식업 종사자들을 박물관으로 초청하였다. 이들을 통해 운전기사들이 매년 정기적인 안전교육을 받고 있다는 점과 요식업 종사자들도 식당을 개업하려면 사전에 요식업 교육을 받아야 한다는 정보를 듣고서 운송업체와 요식업 협회와 업무협약(MOU)을 맺어 국립춘천박물관 강당에서 안전교육과 요식업 교육을 할 수 있도록 공간을 내주게 되었다. 택시 교육이 있는 날은 박물관 주변이 마치 택시 전용 주차장처럼 수백 대의 택시가 주차되었다. 어느 지역에 가더라도 그 지역 민간 홍보대사의 역할을 톡톡히 해내고 있는 분들은 다름 아닌 택시 기사들이다. 덕분에 춘천박물관에는 박물관을 찾는 관람객이 많아졌고, 다른 박물관과 다르게 늘 군복을 입은 군장병들이 넘쳐났다.

비밀의 공간에서
열린 공간으로
다시 태어난 수장고

신라천년보고의 수장고형 전시(국립경주박물관)

　　사람들은 박물관 수장고를 진귀한 보물로 가득 찬 공간으로 생각하여 들어가 보고 싶어 한다. 또한 보안 등급상 겹겹이 베일에 싸인 공간으로 알려져 금기의 영역에 대한 호기심도 큰 것 같다. 아마도 일반인들은 수장고에 들어가 본 적이 없어 내부 구조가 어떻게 생겼는지, 수장고에서 무슨 일을 하는지 궁금할 것이다.

　내가 근무하고 있는 국립경주박물관은 2019년 '신라천년보고新羅千年寶庫'라는 개방형 수장고를 개관했다. 폐쇄적인 보통의 박물관 수장고와는 달리 관람객이 수장고 안까지 들어갈 수 있는 우리나라 최초의 개방형 수장고이다. 이제 누구나 이 수장고에 들어가 수장고에서 이루어지는 일들, 즉 유적지에서 발굴된 유물이

신라천년보고 전경(국립경주박물관)

국립박물관으로 이송된 뒤, 큐레이터들이 유물을 등록하고 분류하여 보관하는 일련의 작업 과정들을 한눈에 볼 수 있다. 또 재질에 따라 온·습도를 달리하는 유물 관리와 유물 복원 과정도 흥미롭게 살펴볼 수 있다. 이곳에서는 유물 하나하나에 이름표를 달고 전시하기보다는 각 절터에서 나온 금동불상, 장신구, 와당 등을

일괄 전시하여 어떤 사찰 터에서 어떤 유형의 유물이 출토 되었는지를 알 수 있다. 또한 일정한 자격을 갖춘 연구자 들은 마치 도서관에서 도서를 대출하여 열람하듯이 수장 고의 유물들을 별도의 공간에서 조사할 수 있다. 국립경주 박물관 수장고는 비밀의 공간이 아닌 열린 전시와 연구 공 간으로 거듭나 환영받고 있다.

'개방형 수장고'가 만들어지기 전까지 일반인들은 박물 관 수장고에 접근할 수 없었다. 박물관 수장고는 보안 시 스템이 가장 완벽한 곳이기 때문이다. 수장고에 들어가려 면 박물관 내부 큐레이터들도 반드시 두 사람 이상 동행해 야 하며 수장고에 드나들 때마다 출입 기록을 써야 한다. 이렇게 출입이 제한된 수장고의 공간을 개방하게 된 것은 문화에 대한 국민들의 갈증을 해소하기 위해서이다.

국립경주박물관에서 개방형 수장고에 가려면 박물관 뒤 편 정원의 '옥골교'라는 다리를 건너야 한다. 넓은 들판에 지어진 수장고는 얼핏 보기에는 박물관 건물이라기보다는 대형 창고처럼 보인다. 그래서인지 박물관 옆을 지나는 사 람들이 너른 벌판에 자리한 수장고를 보고 "경주는 역시 천년 수도라서 물류창고도 그냥 짓지 않고 한옥으로 짓는 구나"라고 했다는 '웃픈' 일화도 있다. 당초 이 건물의 컨셉은 '신라 고상가옥高床 家屋' 토기를 모티프로 하였다. 이 고상가옥 모양 토기의 지붕과 박공 장식을 참고 하여 건물을 설계한 것인데, 여러 차례 건축 심의 과정을 거치면서 달라졌다고 한 다. 이 개방형 수장고를 개관하기까지 예산과 부지 확보는 물론 세부 공정까지 모

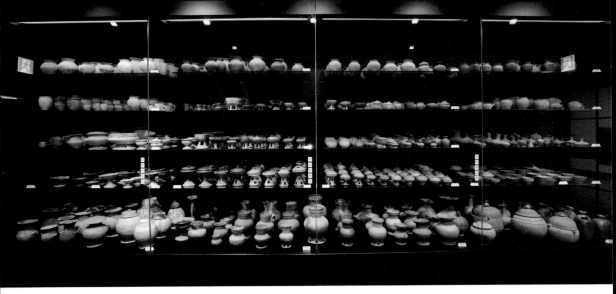

신라천년보고 전시와 전경

든 과정에 박물관 선배들의 노고가 뒤따랐다. 이제 보다 많은 사람들이 개방형 수
장고를 찾을 수 있도록 3,000평의 넓은 야외 부지에 정원을 만들어 시민들이 쉴
수 있는 공간을 마련했다. 시간이 지날수록 멋이 담긴 전통 정원으로 가꾸어 나가
려고 한다.

경주에서는 10개가 넘는 발굴 전문기관에 의해 끊임없이 새로운 유물들이 출
토되고 있으나 일반인들이 그 유물을 볼 수 있기까지는 많은 시간이 걸린다. 유물
의 정리와 보존처리, 조사 보고서를 작성한 후에 국립박물관으로 유물을 넘기면,
박물관은 이를 등록한 뒤 물질별로 분류하여 수장고에 보관한다. 이 중에 큐레이
터의 눈에 든 극히 일부 유물만이 전시를 통해 공개된다. 발굴된 주요 유물이 수
장고에 마련된 개별 공간으로 들어가기 전에 유적의 전체적인 성격을 보여 줄 전
시를 마련할 필요가 있었다. 그래서 이곳 수장고에서 새로운 유물들을 상시로 공
개하는 방안을 모색하기 위해 경주에 상주하고 있는 발굴 전문기관들과 업무협

약(MOU)을 맺었다. 이런 취지로 마련한 전시가 '경주 황복사 테마전'이었다. 성림문화재연구원에서 그간 발굴한 유물 중에서 주요 유물을 빌려와 소개했다. 발굴 당시 언론을 통해서 공개되기는 했지만, 일반인들은 처음 접하는 유물이라 많은 관심을 받았다. 앞으로도 새로 출토된 유물들을 지속적으로 선보일 예정이다.

　지역에 있는 국립박물관은 발굴 전문기관으로부터 매년 수만 점에서 수천 점씩 새로 발굴된 유물들을 국가 소유로 귀속받아 등록을 하게 된다. 하지만 그중 일부만 상설전시실에서 공개되거나 특별전시 때 잠깐 선보였다가 수장고로 들어간다. 큐레이터에 의해 주목받지 못한 대부분의 유물은 큐레이터가 찾을 때까지 수장고에서 숨죽이면서 때를 기다리고 있다. 아무리 좋은 유물을 소장하고 있어도 연구하지 않으면 밖으로 공개되기 어렵다. 그래서 박물관 큐레이터는 늘 수장고를 드나든다. 그들의 안목에 따라 새로운 유물들이 무대의 주인공으로 발탁되기 때문이다.

글을 마치며

능 너머로 아스라이 병풍처럼 펼쳐진 산능선, 천년 신라의 깊은 시간이 잠들어 있는 이곳에서 나의 하루도 저물어간다. 도시를 품고 있는 능선은 수많은 신라인들과 이 땅에 삶의 뿌리를 내린 이들의 시간을 묵묵히 감추고 있다. 오늘을 살다 간 나의 흔적도 아주 작은 한켠에 남아 있을 것이다. 어느 누구도 알아보거나 기억하지 못하는 작은 티끌처럼 말이다. 신라 천년의 흔적을 고스란히 담고 있는 국립경주박물관에서 지금까지 가슴에 담아 두었던 애정 어린 박물관의 숨은 이야기들을 온전히 풀어낼 수 있었던 것은 더할 나위 없는 축복이고 감사할 일이다.

사방이 책으로 가득 찬 연구실에서 지난 30여 년 동안 큐레이터로 숨 가쁘게 달려온 일들을 회상하면 미술사를 전공하겠다고 책 5권을 들고 서울로 입성하던 때가 생각난다. 대학원을 마치고 국립문화재연구소에서 연구원을 시작으로 문화재에 대해 눈을 뜨게 되었다. 이후 국립박물관으로 자리를 옮겨 국립중앙박물관과 지방 국립박물관에 근무하면서 오래된 유물을 만지고 의미를 부여하며 연구와 전시를 통해 관람객들에게 선보일 때마다 큐레이터로서 큰 보람을 느끼곤 했다.

내가 걸어왔던 지난날을 돌이켜보면 나는 학자적 큐레이터인지, 큐레이터적 학자인지, 아니면 학예 행정직인지 구분하기 어려울 만큼 모호하게 살아온 것 같다. 바쁘다는 핑계로 박물관 수장고에서 기다리던 수많은 불상들을 외면한 채 눈에 보이는 것만 매달려 전공을 제대로 살리지도 못하고 흉내만 내다가 떠날 때가 되었다. 좀 더 강하게 자신을 채찍질했더라면 의미있는 연구 성과를 낼 수 있었지 않았을까

하는 아쉬움도 남는다. 더 많은 호기심과 의문을 가지고 유물을 관찰했어야 새롭게 보였을 텐데, 늘 알고 있는 내용을 확인하는 정도로 유물을 마주하다 보니 새로움보다는 제자리에서 맴돌았다. 박물관에 소장되어 있는 수많은 문화재들은 큐레이터들의 따스한 손길과 호기심에 의해 가치가 발견되고 전시를 통해 새로운 모습으로 관람객들에게 선보인다. 지금 와서 생각하니 더 많은 유물들을 접하고 눈길과 손길을 줬어야 할 큐레이터 본연의 의무를 게을리하고 외면했던 시간들이 부끄럽다

오늘날의 박물관은 지금까지 내가 경험했던 지난 30여 년간의 박물관과는 확연하게 차이가 날 만큼 빠르게 변화하고 있다. 언제 어디서든 손가락 몇 번의 클릭으로 전 세계 박물관과 미술관의 뛰어난 예술작품을 고화질의 사진과 실감형 영상으로 즐길 수 있을 뿐 아니라 세계의 모든 박물관·미술관이 하나의 네트워크로 연결되는 시대가 되었다. 이러한 시대의 변화에 따라 디지털 문화에 익숙해진 사람들의 발길을 박물관으로 향하게 하는 것은 큐레이터들의 새로운 몫이겠지만 후배 큐레이터들이 슬기롭게 극복하리라 믿는다.

큐레이터들은 시간을 만지는 사람들이자 시간을 잇는 사람들이다. 손때 묻은 유물을 다루면서 그 가치를 찾고 유물에 생명력을 불어넣는 일을 하면서도 보이지 않는 곳에서 말없이 일하는 사람들이다. 큐레이터로 살아온 국립박물관은 나의 일터이자 삶의 전부였다. 그리고 그곳에서 시간을 만지고, 이어온 나의 삶은 행복했다고 자신있게 말할 수 있다. 나는 다시 태어나도 국립박물관 큐레이터의 길을 선택하는데 주저하지 않을 것이다. 훗날 나의 시간들도 누군가 이어주기를 바라는 마음이다.

박물관
큐레이터로
살다

시간을 만지는 사람들

박물관
큐레이터로
살다

지은이 | 최선주

펴낸이 | 최병식

펴낸날 | 2022년 3월 3일(초판)

2022년 4월 5일(2쇄)

2022년 7월 11일(3쇄)

펴낸곳 | 주류성출판사

주소 | 서울특별시 서초구 강남대로 435 주류성빌딩 15층

전화 | 02-3481-1024(대표전화) 팩스 | 02-3482-0656

홈페이지 | www.juluesung.co.kr

값 19,000원

ISBN 978-89-6246-475-7 03600